高等院校艺术设计类系列教材

艺术设计初步

董云峰　霍文涛　房　鑫　编著

清华大学出版社
北　京

内 容 简 介

根据高等院校艺术设计类学生的特点和教学规律，在汇集了本校及其他兄弟院校的教学资料和研究成果的基础上，我们遵循"少而精"的原则，精心安排了全书的内容结构，力求做到"实用、必需、够用"。全书共分为6章，分别介绍了设计概述、艺术设计的发展、设计美学及设计心理学、艺术设计的应用领域、艺术设计的程序与方法、设计师等内容。

本书可作为高等院校视觉传达设计、产品设计、环境设计等相关专业学生的设计类教材或教学参考书，也可供设计人员自学使用。

本书封面贴有清华大学出版社防伪标签，无标签者不得销售。
版权所有，侵权必究。举报：010-62782989，beiqinquan@tup.tsinghua.edu.cn。

图书在版编目（CIP）数据

艺术设计初步/董云峰，霍文涛，房鑫编著. —北京：清华大学出版社，2025.1
高等院校艺术设计类系列教材
ISBN 978-7-302-60717-5

Ⅰ.①艺⋯ Ⅱ.①董⋯ ②霍⋯ ③房⋯ Ⅲ.①艺术—设计—高等学校—教材 Ⅳ.①J06

中国版本图书馆CIP数据核字（2022）第072900号

责任编辑：孙晓红
封面设计：杨玉兰
责任校对：李玉茹
责任印制：刘海龙

出版发行：清华大学出版社
网　　址：https://www.tup.com.cn, https://www.wqxuetang.com
地　　址：北京清华大学学研大厦A座　　邮　编：100084
社 总 机：010-83470000　　邮　购：010-62786544
投稿与读者服务：010-62776969, c-service@tup.tsinghua.edu.cn
质量反馈：010-62772015, zhiliang@tup.tsinghua.edu.cn
课件下载：https://www.tup.com.cn, 010-62791865

印 装 者：三河市铭诚印务有限公司
经　　销：全国新华书店
开　　本：190mm×260mm　　印　张：10.25　　字　数：251千字
版　　次：2025年1月第1版　　印　次：2025年1月第1次印刷
定　　价：56.00元

产品编号：090457-01

Preface 前言

设计学是一门研究设计活动的学科，它涉及广泛的领域，包括但不限于视觉传达设计、产品设计、环境设计、交互设计、时尚设计等。设计学不仅关注设计的美学和功能性，还关注设计过程中的创新、策略、用户研究、技术应用以及社会文化影响。

艺术设计学传入中国并影响我们的生活，不过是半个多世纪前的事。在这段时间里，它常常被局限于"工艺美术"领域，与现代科技和工业发展相隔离。然而，随着中国的改革开放和加入世界贸易组织，艺术设计学科在艺术、师范、轻纺、社科、理工、农林、生化等多个领域的院校中蓬勃发展。根据国家教育部门的权威统计，艺术设计已成为中国近年来发展最快、覆盖面最广的热门专业之一。而艺术设计初步通常是指对艺术设计领域的基础知识和技能的入门学习。这个阶段的学习目标是为学生提供一个坚实的基础，以便他们能够进一步探索和深入特定的设计领域。

本书包含6章，各章具体内容简述如下。

第1章：设计概述，深入探讨了设计的定义、设计学科的构成以及现代设计的发展轨迹。

第2章：艺术设计的发展，系统回顾了中国古代设计、西方古代设计的经典案例，并对现代设计与未来发展趋势进行了展望。

第3章：设计美学及设计心理学，全面分析了设计的多样性、美学原则以及设计心理学的相关知识。

第4章：艺术设计的应用领域，细致阐述了视觉传达设计、产品设计和环境设计等主要设计领域的理论与实践。

第5章：艺术设计的程序与方法，详细介绍了设计流程的各个阶段、设计方法论及其在实践中的应用。

第6章：设计师，重点讨论了设计师的职业发展、必备素质与技能，以及如何培养创新思维和创造力。

本书内容紧密结合理论与实践，深入探讨了艺术设计领域积累的原理、范畴、原则和方法，并精选了来自不同时代和文化背景下的设计案例。此外，为了促进读者的思考和应用，本书在每章末尾都精心设计了思考题，旨在帮助读者将所学知识应用于实际。

本书第1章、第2章、第3章由董云峰老师编写，第4章、第6章由霍文涛老师编写，第5章由房鑫老师编写。由于作者水平有限，书中难免存在一些不足和疏漏之处，敬请广大读者批评和指正。

作　者

Contents 目 录

第1章 设计概述 1

- 1.1 设计的概念、意义和原则 2
 - 1.1.1 设计的概念 3
 - 1.1.2 设计的意义 4
 - 1.1.3 设计的原则 6
- 1.2 艺术设计分类 14
- 1.3 设计学的学科 15
 - 1.3.1 设计学及其理论体系 16
 - 1.3.2 设计的学科框架 16
- 1.4 现代设计发展 19
 - 1.4.1 绿色设计与"4R"理念 19
 - 1.4.2 非物质主义设计 22
 - 1.4.3 人性化设计 23
 - 1.4.4 仿生学设计 25
 - 1.4.5 设计与符号学 26
 - 1.4.6 现代与传统共存 28
- 思考题 28

第2章 艺术设计的发展 29

- 2.1 中国古代设计的发展 30
 - 2.1.1 原始社会的设计 30
 - 2.1.2 封建社会的设计 32
- 2.2 西方古代设计的发展 39
 - 2.2.1 埃及文明与金字塔 39
 - 2.2.2 辉煌的古希腊艺术 41
 - 2.2.3 罗马式建筑的风格 42
 - 2.2.4 中世纪的设计艺术 43
 - 2.2.5 文艺复兴时期的设计艺术 46
 - 2.2.6 巴洛克风格 47
 - 2.2.7 洛可可风格 49
- 2.3 现代设计的发展 50
 - 2.3.1 二战后的现代设计 50
 - 2.3.2 意大利的设计 52
 - 2.3.3 斯堪的纳维亚工艺与设计 53
 - 2.3.4 日本的现代设计 55
 - 2.3.5 美国的现代设计 56
- 2.4 当代设计及展望 57
 - 2.4.1 反设计运动与后现代主义 57
 - 2.4.2 新现代主义设计 58
 - 2.4.3 信息社会的设计与展望 59
- 思考题 60

第3章 设计美学及设计心理学 61

- 3.1 设计的多样性 62
 - 3.1.1 设计与艺术 63
 - 3.1.2 设计与商品 64
 - 3.1.3 设计与科学技术 67
- 3.2 设计美学 70
 - 3.2.1 设计美学的构成 70
 - 3.2.2 设计的审美价值及评价 75
- 3.3 设计心理学 77
 - 3.3.1 形式作用和现代感 77
 - 3.3.2 情感心理的传递 79
 - 3.3.3 蒙太奇——现代心理形式 80
 - 3.3.4 视觉和心理尺度 81
- 思考题 82

第4章 艺术设计的应用领域 83

- 4.1 视觉传达设计 85
 - 4.1.1 视觉传达概述 85
 - 4.1.2 视觉传达设计范围 86
- 4.2 产品设计 105
 - 4.2.1 产品设计概述 105
 - 4.2.2 产品设计范围 106

4.3 环境设计 ... 113
　　4.3.1 环境设计概述 113
　　4.3.2 环境设计范围 114
思考题 ... 121

第5章　艺术设计的程序与方法 123

5.1 设计的程序 ... 124
　　5.1.1 设计准备 124
　　5.1.2 设计展开 126
　　5.1.3 辅助生产和销售 128
5.2 设计方法 ... 129
　　5.2.1 创造性思维设计 130
　　5.2.2 设计方法体系 134
5.3 设计方法的实施 137
　　5.3.1 市场调查的方法 137
　　5.3.2 设计预想 139
　　5.3.3 设计评价 142

思考题 ... 144

第6章　设计师 ... 145

6.1 设计师的出现 147
　　6.1.1 设计师起源 147
　　6.1.2 职业设计师 147
6.2 设计师的素质与技能 149
　　6.2.1 设计师的素质与能力 149
　　6.2.2 设计师的知识和技能 150
6.3 创造性能力的培养 151
　　6.3.1 创造力的探索与研究 152
　　6.3.2 创造力的开发 152
　　6.3.3 设计问题的提出和解决 153
思考题 ... 154

参考文献 ... 155

第 1 章

设计概述

艺术设计初步

学习要点及目标

- 了解设计的概念、意义及原则。
- 了解设计的分类。
- 了解设计学的学科。
- 了解设计的发展历史。

本章导读

设计是科学与艺术的结晶，是人类精神创造活动的产物，它反映和再现的是人的社会生活。形式感，包括秩序、对称、均衡、比例和节奏等元素，是构成人类美感的基础。

图1-1展示的冰晶纸盒采用了全卡榫无胶设计，其外形设计灵感来源于晶莹剔透的雪花，在炎炎夏日中，给人以清新宜人之感。

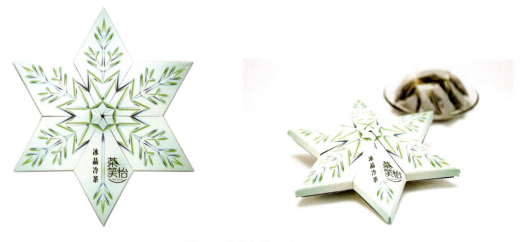

图1-1　冷茶包装设计

这是一款适合夏日饮用的茶饮——冷泡茶的包装设计。所谓冷泡茶，是指用冷水冲泡茶叶，这是一种颠覆传统泡茶习惯的方法。无论谁，无论他身处何地，只要能购买到矿泉水，就能随时享受到既美味又健康的冷泡茶。

1.1 设计的概念、意义和原则

所谓设计，就是将艺术的形式美感应用于与日常生活紧密相关的产品中，使之不仅具有美感，还具备实用功能。换句话说，设计首先是服务于人的（从大的空间环境到小的衣食住行），是人类社会发展过程中物质功能与精神功能的完美结合，是现代化社会发展进程中的必然产物。

1.1.1　设计的概念

设计（design）一词的根本语义是"通过行为达到某种状态，形成某种计划"，它是一种思维过程以及一定形式和图式的创造过程。设计的发展可以分为古典、近代、现代三个阶段。

1. 古典设计

15世纪前后，设计的定义是"通过线条的手段来具体表现那些早已在人心中构思的形态，然后通过想象力使其成型，并借助熟练的技巧使其具象化，即将艺术家心中的构思转化为现实的作品"。到了18世纪，设计的词义仍然限定在艺术范畴之内，其解释是"艺术作品的线条和形状在比例、动态和审美方面的协调"。在这一意义上，设计与构成是同义的。

2. 近代设计

18世纪以后，随着大机器工业的发展，设计观念经历了重大变革，现代意义上的设计观念由此确立，设计的概念及其语义开始超越美术或纯艺术的范畴，变得更加宽泛。

1974年版的《大不列颠百科全书》对设计给出了更明确全面的解释：设计通常指的是制定计划的过程。在产品的设计中，它首先指准备制成成品的部件之间的相互关系。在美术中，设计本身就是一个创作过程。设计语义的核心强调的是为达到一定目的而进行的设想、计划和方案。它不仅将设计的范畴扩展到一切创造性的、为相关目的而进行的物质生产，如人造物品的领域，也包括文学、艺术等精神生产领域，甚至包括经济规划、科学技术发展的前景、国家大政方针等方面的决策和方案等。

任何为了一定目的而进行的设想、规划、计划、安排、布置、筹划、策划，都可以称之为设计。作为名词的设计，其最本质的意义在于计划，即预设一定的目标并为此制定方案，这些都是设计的古典意义。而新的拓展是指以美和有用性为目标的工业计划，乃至以大工业生产为前提的工业设计。图1-2便是综合了生产工艺与现代美学的设计典范。

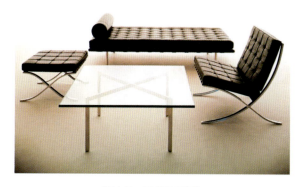

图1-2　巴塞罗那椅

3. 现代设计

汉语中"设计"一词最早指的是计谋的意思，但是在近现代，设计一词在计谋、算计等层面的含义已逐渐淡化，目前主要指设想与规划。20世纪初，中国的有识之士为了发展民

族工业，参与国际经济与市场竞争，开始注重产品的包装与设计，设计的概念开始被引入中国。特别是受到日本的影响，设计被翻译为"图案""美术工艺"或"工艺美术"等词。

自1978年以来，随着我国现代化发展和综合国力的不断增强，"设计"一词的概念得到了更加前沿和现代的拓展。在这一阶段，设计更加注重理性、科学和实用性，也成为现代经济发展的重要组成部分。

1.1.2 设计的意义

设计是人类改变原有事物，使其变化、增益、更新、发展的创造性活动。在不同的创造性活动中，设计这一概念所引发的行为也会有所不同，因此几乎每个人都能给出自己对设计的定义。从根本意义上说，设计本身不是目的，而是人们为实现自身目标而使用的手段和方式，通常表现为一个过程。设计的主体是人而不是物，人是设计的根本和出发点。因此，设计师的工作首先与社会价值和人的需求相联系，而不是仅仅与物质相联系。

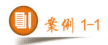 案例 1-1

工业设计典型案例

1. 带橡皮的铅笔

带橡皮的铅笔（见图1-3），虽然这款产品现在很常见，但请千万不要小看它。自1858年发明这款产品以来，从社会意义和经济效益上讲，这个小改动取得了极大的成功。这款产品巧妙地将两种常用的功能结合在一起，从而成为热销的卖点，其易用性不言而喻。

2. 椭圆形孔的日式绣花针

穿针引线是一项细致的工作，当针眼由圆形变为椭圆形（见图1-4）之后，这项工作就变得轻松了许多。这个设计之所以取得成功，是因为它为人们带来了实实在在的便利，这也是工业设计带给人们的好处之一。这款日式绣花针，在很长一段时间里几乎垄断了中国的绣花针市场，而当时中国生产的绣花针是圆孔的。

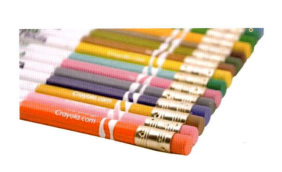
图1-3　带橡皮的铅笔

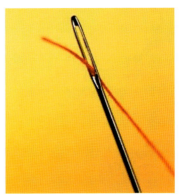
图1-4　日式绣花针

3. 会"叫"的水壶

如今的开水壶在水烧开后会"鸣叫",这似乎是司空见惯的事情,这个功能最早由设计大师迈克尔·格雷夫斯在1985年设计。这个设计诞生于波普运动时期,其经典之处在于在壶口的位置安装了一个小哨子(见图1-5),当水烧开时,小哨子就会发出鸣叫,引起使用者的注意,从此避免了烧干水的危险。因此,创新不仅仅是形态的创新,功能与形式的结合也从另一方面诠释了工业设计的创新。

4. 0系列剪刀

剪刀的设计充分考虑了人体工程学,有效减轻了长时间使用时的劳动强度,如图1-6所示。注重人体工程学是工业设计中的一个重要方面,它确保了产品的舒适性和实用性。

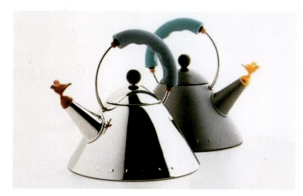

图1-5 会"叫"的水壶

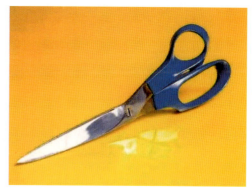

图1-6 0系列剪刀

5. 可口可乐玻璃瓶

可口可乐的标志性玻璃瓶设计如图1-7所示。设计大师雷蒙德·罗维通过对瓶身造型的精心设计,使其具有曲线优雅、流线型以及方便抓握等优点,成功塑造了这一经典形象,为可口可乐品牌赋予了完美的视觉标识。

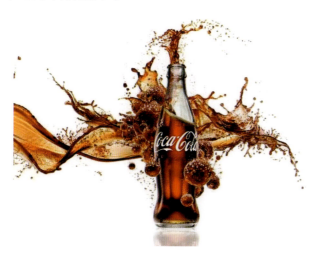

图1-7 可口可乐玻璃瓶

1.1.3 设计的原则

设计的原则是人们在实践中积累的设计行为准则和技术艺术规范,它们是经过大量设计实践验证并具有普遍意义的基本原则。这些原则是对设计实践的理论性总结和升华,它们指导实践的同时,也接受实践的再检验。设计原则的科学性和指导意义使得设计在实践中更趋于合理和完善。设计的多种原则相互依存、相互补充、相互制约,但又统一于一体。正确处理这些原则之间的关系,是实现优良设计的前提和保障。

1. 设计的总体原则

"协调"是设计的总体原则。设计作品、设计环境与使用者三者并非简单的叠加,而是各自独立且多层次需求之间的有机结合,共同构成一个完善的整体。协调的目的在于使这些关系达到和谐统一。通过恰当的方式塑造设计的特性与品质,并建立设计作品、设计环境与使用者之间的相互联系,正是协调的意义所在。图1-8所示的座椅设计,便是材料、工艺、造型和文化完美融合与协调的典范。

图1-8　设计中的协调

在处理"协调"的过程中,设计作品的外观造型、色彩、肌理和质感等外在因素,对人的精神需求产生影响;而其内在结构、材料和技术等构成的功能,则在使用过程中满足人们的物质需求。通过将这些局部因素依据统一目标进行"类聚"设计,并巧妙融入"对比""均衡"等审美原则的有机组合,可以创造出层次分明、变化丰富、动感强烈的设计效果。

协调是现代设计中贯彻总体原则的关键方法。无论采用何种协调技巧,都应确保设计作品在使用便捷性、结构精巧性、材料适宜性、技术先进性和造型美观性等方面达到总体设计价值的高标准。

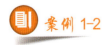

案例 1-2

玉树康巴艺术中心

康巴艺术中心(见图1-9和图1-10)是玉树地震后在结古镇进行的震后重建项目,该工

程整合了原玉树州的剧场、剧团、文化馆和图书馆等多种功能。它的总体规划注重与原有城市环境的协调融合，总体布局虽然自由松散，但却错落有致，强调与塔尔寺、唐蕃古道商业街、格萨尔广场等周边城市元素的和谐呼应。在建筑密度上，它与传统文化城市肌理相契合，步行街道的规模也尽量与唐蕃古道商业街保持协调。

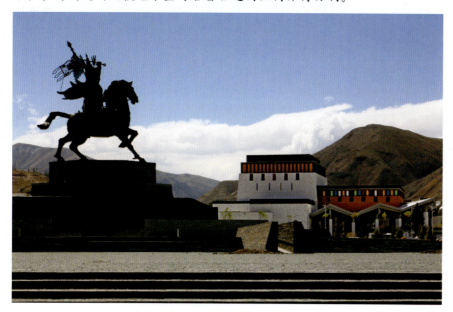

图1-9　康巴艺术中心（1）

图1-10　康巴艺术中心（2）

康巴艺术中心的建筑形态，刻意展现出与周围环境的有机融合。设计将大剧院的功能化整为零，分解成多个与周边城市尺度相协调的方形体量，形成了一种在剖面上起伏、在平面

上错动的体型特征，如图1-11所示。这种设计手法体现了藏式建筑顺应山势地形、错落有致的特点，不同大小体块的高低变化，创造出丰富的立面和屋顶视觉效果。

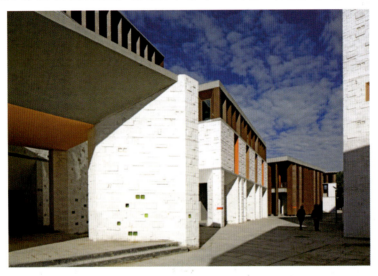

图1-11　康巴艺术中心（3）

色彩也是康巴艺术中心的主题，这些丰富的色彩元素不仅表现在建筑物窗户的色调上，也体现在室内设计的元素上，如图1-12所示。

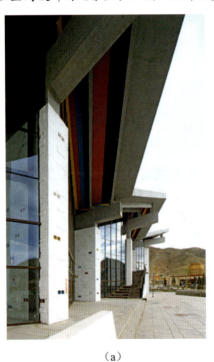 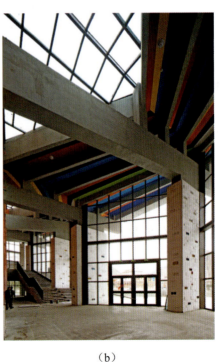

（a）　　　　　　　　　　　　　　　　（b）

图1-12　康巴艺术中心的色彩

2. 设计的价值原则

价值原则是指客观事物本身所具有的某种实际用途和能够满足某种需求的特性。设计的价值不仅取决于其物质的经济价值，还应包括精神价值；此外，还应涵盖心理价值、信息价值、审美价值和稀有价值等。价值在满足人们日益增长的物质和文化需求的同时，还取决于不同时间和空间的需要。

1）使用价值

设计品的实用性构成了其使用价值，这反映了现代设计对人们的意义和用途。设计的使用价值指的是设计品在人们使用过程中所体现的固有价值，如图1-13所示。这种价值不仅体现在物质层面，也包括了设计品在满足用户需求、提升生活质量方面的作用。

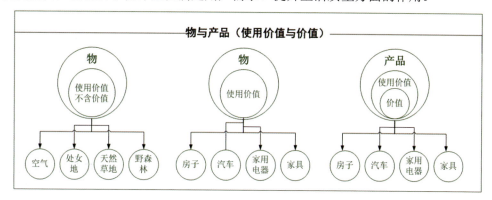

图1-13　使用价值与价值

使用价值是设计品成为商品的前提。设计品一旦进入流通渠道，便转化为商品。没有使用价值的商品，不会被公司和企业生产，也不会被消费者购买。此外，赋予设计品商品属性的是其交换价值，这是由商品的本质决定的。商品同时具有使用价值和交换价值，这体现了生产劳动的二重性原理：一方面，劳动是人类劳动力在生理学意义上的消耗，作为相同或抽象的人类劳动，它创造了商品的价值；另一方面，劳动是人类劳动力在特定、有目的的形式上的消耗：作为具体的有用劳动，它生产了使用价值。这意味着，商品是为了交换而生产的，企业生产商品的目的是实现商品的价值（交换价值），使用价值则是实现交换的基础。

2）附加价值

产品的附加价值是构成产品总价值的关键内在要素，它体现了产品满足特定需求的"合目的性"。这种附加价值涵盖了企业形象、品牌、情感、服务、信誉以及文化等多个方面，它将产品和环境与人们的多样化需求紧密结合，形成了一种综合性的价值创造。实现产品附加价值的途径多种多样，具体如下所述。

（1）技术含量高的产品：指那些采用新材料、新技术、新工艺开发的产品。

（2）市场适应性强的产品：能够紧跟市场动态，满足市场消费趋势和消费者心理需求的产品。

（3）与知名元素相关的产品：与著名人物、地点或知名品牌相关联的产品。

（4）企业形象良好的产品：由在消费者心中具有高度认知度的企业生产的产品。

（5）设计精良的产品：在设计上表现出色，具有美学和功能性的产品。

（6）传统与现代结合的产品：将传统技术与现代生活需求相结合的产品。

（7）深加工产品：对初级产品进行进一步加工，减少未加工或初加工材料和产品直接进入市场的情况。

（8）环保产品：注重环境保护，采用可持续材料和生产过程的产品。

设计在创造产品附加值方面发挥着极其重要的作用。例如，日本经济之所以在世界上具有较强的竞争力，其重要策略之一就是提升产品的附加价值，以此弥补资源的短缺。许多经济学家甚至认为，日本的"经济力等同于设计力"。设计提高产品附加价值的作用主要体现在以下几个方面：①产品外观，包括形状、色彩、装饰和包装等；②功能性，产品应具有良好的使用价值，易于操作，便于维护；③质量，合理使用材料，确保产品耐用；④安全性，确保产品在使用过程中不会对人的身心健康造成负面影响；⑤品牌价值，产品品牌的建立依赖于企业的形象设计、广告宣传以及用户的长期使用和认可，现代人对名牌的追求日益增强，企业必须在打造知名品牌上下足功夫。

从实现使用价值到创造附加价值，价值原则为设计师提出了"物质—环境—人"这一框架的内容及其基本规律，帮助他们正确理解、运用并创造设计对象。设计品相应的价值体系也成为设计师必须遵循的原则之一。

3. 设计的变化原则

设计活动是一个循环往复的信息反馈过程，其轨迹可以形象地比喻为一个圆环：从调查开始，经过设计、生产、销售，最终回到调查，如此循环不息。值得注意的是，这一循环并非总是单向进行，有时也会逆向运行，而这种逆向循环往往能够带来出人意料的创新效果。

设计的变化与时尚的演变是两个相互依存、互为因果的要素，它们共同构成了设计演进的核心内容。对设计作品的评价应当基于对当时特定政治、经济、文化和科技背景的深入理解。每个时代的设计观念、方法和实现过程都在设计作品中留下了不可磨灭的印记……这正是设计不断变化的体现，因而可以说，变化是设计的"永恒"特征。

设计产品从开发到生产，再到进入销售渠道，通常经历从"萌芽期"到"成长期"，再到"成熟期"的过程，这一过程宛如日月的循环。在各个阶段，设计师需根据时代的需求不断调整和更新设计方法，准确把握设计品的生命周期，敏锐地捕捉市场动态，精心策划新设计，不断摒弃过时的方案，从一个设计概念过渡到另一个，始终与时代的发展同步。这是设计师应掌握的战略性变化原则。

设计评价的标准随着时代的变迁而变化。经济环境的变动、新技术和新材料的应用、消费者观念的提升、审美趋势和社会文明意识的增强，都在影响着设计文化的演变。因此，设计师必须及时洞察并预测这些变化趋势，确保设计成为人类文明与进步的象征。"流行色"便是这一原则的体现，在美国，大型设计机构会预测来年的流行色彩趋势和设计方案，展现出强烈的前瞻意识，这是现代设计适应时尚变化的重要要求。

时尚的演变影响着设计的方向，而创新和前卫的设计也在引领新的时尚潮流。在预测未来流行趋势的同时，设计师应根据流行变化的规律，制定引导潮流的设计策略和目标，如图1-14所示。这种互动关系要求设计师不仅要紧跟潮流，更要有意识地塑造和引领潮流。

图1-14　时尚性设计产品

4. 设计的资源原则

资源原则指的是设计品的制造过程和使用寿命取决于所选用的材料、制造技术以及设计师的智慧。材料的选择、制造技术、设计师的智慧构成了设计资源概念的三大要素。这三方面是将设计方案转化为物质形态的关键资源条件，它们贯穿于设计、制造到使用的整个流程，如图1-15所示。

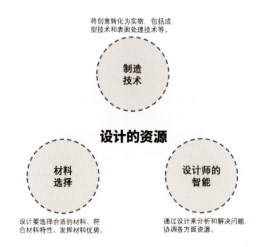

图1-15　设计中的资源

1）材料的选择

设计，作为一种创造性的造物活动，与材料的选择密不可分。所谓材料，指的是满足特定使用需求的原材料。在设计过程中，首先需要考虑的是不同材料的性能和特性。材料的特性大致可以归纳为以下几个方面。

（1）物理特性：包括重量、热学特性（如导热性、热膨胀性）、电学特性（如导电

性、电阻率）、声学特性（如隔音性、吸音性）、光学特性（如光泽度、透明度）等。

（2）化学特性：涉及材料的耐久性、耐腐蚀性等。

（3）力学特性：包括弹性、塑性、黏性、韧性、硬度等。

（4）感官特性：与人的生理和心理感受相关的特性，如温度感觉、色彩感觉等。

（5）经济特性：设计成果作为商品，其成本控制至关重要。材料成本的经济性与设计的市场定位，是影响消费者接受度的关键因素之一。

（6）其他特性：包括时间性、环境影响（如污染性）、材料的组合性，以及与其他元素的协调性等。

其次，设计应当展现材料的形态美。材料本身固有的形式特征（包括其自身的纹理美），在设计中应该得到充分的挖掘和利用。再次，设计中要重视材料的环保性能，一方面要考虑设计品在使用过程中是否对人体健康和生活环境造成污染；另一方面，要考虑设计品废弃后是否会对自然环境造成污染。因此，设计者在选材时应注意以下几点：设计方案是否会浪费材料和能源，所选用的材料是否可回收利用，产品包装是否过度，设计活动是否影响生态平衡，以及设计是否符合环境标准等。

2）制造（制作）技术

设计的制造技术，是指在设计、生产过程中所运用的方法和技术。它作为一种制造资源，是为实现设计目标而运用的知识、能力、手段、设备的综合体。在这个系统中，制造技术可以归结为成型技术和表面处理两个层次。

（1）成型技术。准确选择加工制作方法，并充分利用生产加工技术，是将设计图纸转化为成品的关键。在设计阶段，必须首先考虑现有的机器设备和技术水平是否能够满足设计实现过程中的工艺要求。如何发挥现有生产设备的优势、提高生产效率，以及如何利用现有的生产加工能力去适应新的加工方法，解决这些问题是实现设计方案的重要保障。提高产品价值，关键在于成型技术的持续创新。在生产过程中，应尽量减少劳动消耗，即便是产生废料，也应本着环保的原则进行再利用，目标是以最低的投入获得最大、最优的产出。

（2）表面处理。设计品的表面处理是由其质地、装饰和色彩共同决定的。所谓质地，指的是设计品表面的效果和质量感，包括视觉感受、触觉感受、肌理等，这涉及有意识地利用和加工材料的自然纹理。在设计品成型之后，采用不同的表面处理技术来突出其质感、颜色和装饰等特性，可以有效地为设计品增加附加价值。常见的设计制造表面处理手段包括喷漆、电镀、抛光和印刷等。图1-16展示了不同表面处理工艺下产品效果的对比。

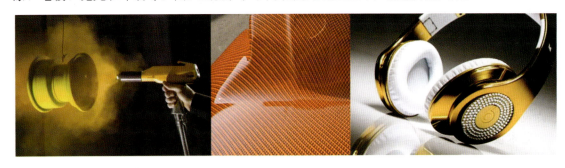

图1-16 表面处理工艺下的产品表现效果

3）设计师的智慧

一名优秀的设计师必须具备综合的设计理念和创新能力。首先，他们需要能够将复杂的市场统计数据转化为生动的设计模型；其次，他们应能够通过类比和联想激发出众多新颖的创意；再次，他们应能够灵活地运用形态和色彩，将灵感转化为具体的物质形态，利用特定的材料和技术工艺创造出设计成品；最后，他们应能够将人们潜在的生活需求转化为实际的需求满足，进而改变人们的生活行为和方式。设计师需要具备多样化的综合素质，因此，设计师的知识体系也相对复杂，总体上可以划分为以下六个方面。

（1）基础理论：涵盖设计学理论、文化与艺术理论、市场营销理论，以及经济学、社会学、心理学等多学科理论，用以支撑设计所包含的各方面创新活动。

（2）设计基础：要求掌握科学的设计理念和设计流程，通过创造性思维训练，提升发现、理解和解决问题的能力。这包括设计方法论、设计开发流程、市场开发策划、设计管理、人体工程学、计算机辅助设计等。

（3）造型技能：认识和把握基本造型规律，以设计师的"形态—空间"认知和表达能力为核心，培养设计意识、设计思维和设计表达技能，包括手工造型、摄影摄像造型和计算机造型等知识和技能。

（4）技术基础：这是设计师实现设计目标并将其转化为生产能力的关键技能，包括影视、平面广告设计技法，包装结构、装潢、容器设计技法，CI设计与策划、服装设计、室内外装饰设计、材料工艺学、生产成型工艺技术、表面处理工艺技术、机械学、制图学等。在不同的设计类型中，对技术基础的需求各不相同。

（5）表现技能：作为设计创意的重要表达手段，表现技能是至关重要的能力，包括视觉传达设计、产品设计和环境设计等技术表现技能，如广告绘制、工程制图、效果图绘制、模型制作等。

（6）实践技能：设计师必须掌握基本的手工、计算机和机械加工操作技能，熟悉从塑料工艺到金属加工等一系列产品加工技术、生产流程及其特点，并从中获得最实用、最生动和最精细的生产实践知识和工艺技术知识。例如，环境设计领域的材料选择和装修施工，广告设计领域的印刷工艺，产品设计领域的生产加工技术，服装设计领域的缝纫和裁剪技术等。

综上所述，设计的资源原则是将设计方案转化为具体物质形态的关键制约因素。一方面，设计目标的特定要求定义了设计品的独特个性；另一方面，资源的有限性要求设计师进行创新和变革，以实现从设计概念到制造、使用的完整转化过程。

5. 设计的满足需求原则

满足需求原则是设计活动中最基本的原则之一。设计的核心目的在于满足人们的需求，而认识并定义一种新的需求本身就是一种创新行为。调查是实现满足需求原则的重要手段，它为设计师开发新产品、进行创新提供了最根本的依据。

艺术设计关注的是物质需求和精神需求的多个方面。设计不仅要满足人们对物品基本功能的需求，还要满足人们对审美和精神情感的追求。因此，在人们的日常生活中，消费行为越来越多地受到情感因素的影响，具有浓厚的审美色彩。消费者的兴趣、情绪和情感对其消

费需求具有放大和强化作用，并成为消费行为的内在驱动力。在现代设计中，通过优秀的设计来满足用户需求对于提升产品的市场竞争力具有重要作用。图1-17将包装盒与水果的颜色特征相结合，可以极大地唤起用户的情感愉悦。

图1-17　包装盒设计　（作者：深泽直人）

满足需求原则包含"适应"和"创造"的双重含义。满足当前用户需求称为"适应"，这要求设计师对已产生的需求进行研究分析，并设计出与之相适应的新产品或新的使用方式。而一旦一种需求得到满足，新的需求往往随之产生。因此，设计师需要在掌握现有需求信息的基础上，通过"创造"，对潜在需求进行合理、科学的推断和预测，以满足这些潜在需求。因此，满足需求的原则包含了丰富的可能性、预见性和前瞻性特征，在设计的实际操作过程中，这一阶段被称为"概念设计"。

1.2　艺术设计分类

根据不同对象，艺术设计大致可以分为现代建筑设计、室内与环境设计、产品设计、平面广告设计、织品与服饰设计等。

20世纪80年代，设计在一定意义上被称为工业设计，即工业设计涵盖了上述内容。随着现代设计的发展和学科建设的完善，工业设计因包含各方面的内容而带来许多不确定性，难以准确界定不同专业的联系与区别。因此，设计界普遍倾向于按照设计的对象划分不同的设计领域，如产品设计、平面设计等。

以平面设计为例，其设计对象和范畴被限定在二维空间内。图1-18所示的书籍页面设计，就是一个典型的平面设计案例。在平面设计领域中，可以进一步细分为装潢设计、包装设计、企业形象设计、书籍整体设计等子类别。

平面设计的一个特征是与现代印刷技术的结合，在一定意义上，它是近现代印刷技术发展的产物。从设计的本质来看，设计是面向大众的，传播是其本质之一，因而平面设计的传播性和大众性极为重要。印刷是一种复制技术，早在新石器时代，人们已具有印刷复制的意识和追求，如陶器工艺上使用的陶拍压印就是一种印刷技术，中国的印章、早期的封泥印都具有相似的性质。中国是发明印刷技术的国家，印刷技术的出现伴随着平面设计的发展。因此，在现代工业印刷技术产生以前，中国传统的印刷技术伴随着传统的平面设计活动。

图1-18　平面设计范例

现代印刷技术的诞生，使平面设计进入了一个新的发展阶段，尤其是计算机作为设计工具，带来了平面设计领域的一场革命。设计手段的变革，使平面设计的构成方式和表现形式都发生了很大变化。现代印刷技术和复制方式很多，与此相关的平面设计是该领域的主要内容，它包括书籍设计、包装设计、标志设计、企业形象设计、字体设计等。

平面设计师将平面上的基本元素，包括图形、字体、文字、插图、色彩、标志等，以符合传达目的的方式组合起来，使之成为批量生产的印刷品，使其具有进行准确视觉传达的功能，可以给观众带来设计需要达到的视觉心理满足。

平面设计的应用不仅限于平面产品，例如，包装设计就突破了这一局限。包装是一种需求，它保护商品、美化商品、宣传商品、有效存储、方便生产与运输、便利销售与使用、增加商品的存在价值。包装的基本功能体现在保护功能、便利功能、商业功能、心理功能等方面。优秀的包装设计能够激发人们的需要，引发购买欲望，实现购买行为，为商品和制造商传达商品信息，树立信誉，沟通生产与消费之间的有机联系，最终推动商品经济的发展。

平面设计要求设计者从设计的预设开始，就把作者、媒介、消费者或受众纳入一个整体系统之中来考虑，并且把可能产生的效益作为预设目标。与时代变革同步，通过大众传播媒介，将信息以明确、易识别、易懂、形象的方式传达给受众，并使这种信息的传达具有较强的审美价值，这是设计师的重要职责之一。

1.3　设计学的学科

设计成为一门独立学科并被确立为设计科学，是顺应当代物质文明和精神文明发展的产物。设计与社会的物质生产、科学技术的紧密联系，使设计本身的自然科学客观特征更加突出。然而，设计与特定的社会政治、文化、艺术之间所存在的关系，又使设计具有特殊的意识形态色彩。这两个方面的特点，构成了设计学专业的独特性质。因此，设计本身应该是一种物质文化行为，而设计学则是既有自然科学特征，又有人文学科特征的综合性边缘学科。

1.3.1 设计学及其理论体系

设计学是关于设计过程的学科体系，指导着设计行为的全过程。在这个过程中，设计对象的主观和客观因素涉及哲学、美学、艺术学、心理学、工程学、管理学、经济学、方法学等多个学科，因此，设计是一门融合了众多学科的综合性学科。

1. 设计学的概念

首先，设计的主体是人，设计学的主要研究对象是人及其思维活动。其次，设计的过程是人类根据自己的设计目标改造世界的过程。人对客观世界的理解，以及纳入人的认识领域的一切客观因素的可选择性或审美特征，构成了设计学研究的第二对象。这些因素与人的思维相互对应，构成设计的主体与客体互相依存的关系，不可偏废。

设计作为一门科学概念，是在1969年由美国学者赫伯特·西蒙教授正式提出的。设计科学的诞生代表了设计在方法论研究上的进步，并建立了相对完整的科学体系。这种科学方法论及其研究的发展，同时也推动了设计思维的变革，进而催生了新的设计观念与设计方法学的研究和发展。

在第二次世界大战期间及其后，一系列创新的技术和设计理论应运而生，对设计领域产生了深远的影响。例如，"系统论"科学对现代设计中产品系列化设计的影响，以及人机工程学理论对"以人为本"设计理念的影响等。随着这些理论的不断发展和广泛传播，它们打破了传统学科间的界限，使设计不再局限于狭窄的专业领域。

新兴理论的涌现，为设计领域带来了方法论上的革新。设计师、工程师和设计理论家们开始跨越学科边界，从相邻学科乃至不同学科领域中汲取灵感，共同研究和探索设计问题。这种跨学科的合作和探索，推动了现代设计的多元化发展，丰富了设计实践的内涵和外延。

2. 设计方法和设计方法论

"设计方法"指的是在设计过程中采用的具体技术手段，"设计方法论"则是对这些方法的深入研究。从某种意义上说，设计方法往往是个体的、基于经验的、较为初级的技术手段，而设计方法论则是集体的、理论化的、更为高级的研究领域，后者是在前者基础上的进一步发展和提炼。

现代设计以多元化、动态化、优化和计算机化为显著特征，这就要求解决日益复杂的设计问题必须依赖现代科学的设计理念和方法论。现代科学的发展趋势是整体化和综合化，各种科学理论相互联系、相互渗透。这种趋势无论在实践、理论还是教育体系上，都极大地推动了设计领域的发展。

例如，日本学者高桥诚在其著作《创造技法手册》中，将100种创造技法归纳为"扩散发现技法""综合集中技法"和"创造意识培养技法"三大类型，并对这些技法的目的、适用对象及适用阶段进行了详尽分析。

这些基本原理体现了现代设计方法的科学性、综合性、可控性和思辨性，对设计方法论的研究具有重要的推动作用。

1.3.2 设计的学科框架

现代科学研究的综合性发展促使许多学科相互交叉、相互渗透，从而构成了众多边缘学

科。设计，作为融艺术、科学技术和经济于一体的综合性学科体系，其边缘学科特征一方面体现在与其他学科的横向交叉中，另一方面则通过丰富的分支学科领域的纵横交叉和互相渗透，丰富了设计学的内涵。

美国著名设计理论家与设计教育家维克多·帕帕奈克曾说，在现代美国，一般学科教育都是向纵深方向发展的，而工业与环境设计教育则呈现出横向交叉发展的特点。设计的发展需要越来越多不同学科的支持。设计师不可能同时是不同学科的专家，但也需要掌握一些与设计密切相关的科技与社会学方面的理论与技能知识。例如，自然与社会学科中的物理学、材料学、人体工程学、人类行为学、传播学、管理学、经济法、思维学、创造学、美学、历史、哲学等。1969年，美国学者赫伯特·西蒙首次提出设计学科门类的概念，他在其著名论文《关于人为事物的科学》（*The Sciences of the Artificial*）中，总结出设计学的基本框架，包括它的定义、研究对象和实践意义。西蒙教授对广义设计学的研究，使"设计学"得以成为一门具有独立体系的学科，并广泛受到自然科学和社会科学领域许多著名学者的关注，在短短的二十几年中，迅速发展为一门边缘学科。

设计学的边缘学科性质，不仅在于它涉及人类学、社会学、心理学、哲学、美学、逻辑学、方法学，以及思维科学、行为科学等众多传统学科，更重要的是体现在其自身学科框架中所包含的分支领域的边缘性质。如果将设计学归纳为七大领域来构筑其整体框架，则分别是设计现象学（phenomenology）、设计心理学（psychology）、设计行为学（praxeology）、设计美学（aesthetics）、设计哲学（philosophy）、计算机图形图像学和设计教育学（pedagogy）。其研究对象可从图1-19所示的设计学学科框架图中看出。

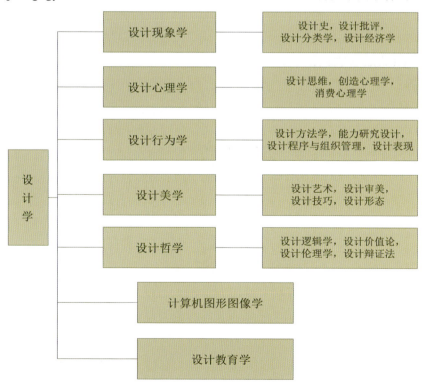

图1-19　设计学学科框架

这种既属于自然科学体系又属于社会科学体系的特性，构成了设计的理性与感性的综合特质，也就是技术与艺术的融合。无论是科技领域的专家还是艺术领域的专家，都能在设计这一话题上找到共鸣，因为设计本身就是科技与艺术的结合，是一门综合性学科。在图1-20所示的产品设计中，兼顾了加工技术的精湛与艺术构成的形式美感，无论是科技工作者、艺术家还是设计师，都能从中汲取灵感，找到共同的话题。

图1-20　技术与艺术的统一：包豪斯经典设计

设计在其萌芽阶段便开始与众多学科相互交织，相互影响并相互促进。在人类首次有意识地制造工具时，尽管尚未形成明确的设计概念，但已蕴含了技术和艺术的多重元素。在图1-21所示的古青铜器中，我们可以看到高超精湛的青铜铸造工艺以及美观大方的纹样图案设计手法。在手工业时期，社会结构的复杂变化使得设计领域融入了丰富的社会学内容，经济体制、审美观念和生产力水平等因素也成了影响设计发展的关键制约条件。要理解并研究这一时期的设计观念和风格，就必须涉猎社会学、经济学、美学、哲学等多个领域。

图1-21　青铜器中的铸造工艺与纹样设计

随着工业社会的到来，各学科衍生出的分支学科进一步丰富了设计的研究范畴，包括市场学、传播学、企业管理学、技术美学、艺术哲学、营销学、消费心理学，以及色彩学、构成学和伦理学等。在包豪斯时期，课程设置已经包括了材料学、物理学等科技领域课程，以

及簿记、项目管理等经济和管理类课程，这使得设计学科的边缘领域得到了相应的扩展，形成了一个融合了众多学科理论、借鉴了最新研究成果并受到其指导的综合性设计学科。

1.4 现代设计发展

现代设计是在现代科学技术和现代经济高度发展的基础上形成的，它研究生产技术、艺术与社会生活之间的相互关系；探讨如何在满足生产工艺和产品性能的同时，遵循美的规律来塑造物体；研究如何满足人类的多样化需求，创造出既实用又美观的新产品。现代设计已经深入到人类现代生活的各个领域，对社会经济的推动、人民生活的美化、人类生存方式的改变以及生活质量的提升都产生了深远影响。

当代人的需求趋向于尊重文化、回归自然，追求高品质、高情感的多元体验，以及个性化和自娱自乐的生活方式。因此，现代设计应当强化以人为中心的设计理念，正确协调"人—物—环境"之间的关系，进行科学化和艺术化的设计创新。

现代设计与历史上的现代主义是两个不同的概念。如今，人们对现代设计的理解已超越了"现代主义"的狭隘定义，现代设计的最终目标是改善生存环境、生产工具以及人类自身。设计的经济和意识形态属性，即设计的社会特征，要求现代设计学的研究必须从传统的、单一的设计及其研究中独立出来，对设计对象的经济特质、意识形态特质、技术特质和社会特质给予适当的重视。在当代，设计已成为提高效益的关键环节，并且是一个关键的政治和经济议题。

现代设计不仅要从美术学中继承一套完善的体系，还需要广泛涉猎相关领域，从中获得启发，借鉴术语，吸收观点，消化方法。这正是当今设计的新趋势。

1.4.1 绿色设计与"4R"理念

"绿色设计"和"4R"理念是围绕环境保护和资源节约为核心的设计理念和行为，旨在保护人类生态环境和维护身心健康。自工业革命以来，科技的飞速发展为人类带来了前所未有的物质文明，但同时也对人类赖以生存的地球造成了前所未有的破坏，引发了一系列环境问题，如温室效应、资源枯竭、臭氧层破坏、噪声污染、垃圾污染、水污染和植被减少，这些都严重威胁着人类的生存和发展。

20世纪80年代，绿色设计的理念在全球范围内被正式提出，并迅速在现代设计领域受到重视和实施。所谓的绿色设计"4R"理念是一种环保设计理念，涵盖了四个以英文单词首字母命名的核心原则：recovery（回收）、recycle（再循环）、reuse（再利用）、reduce（减量）。"4R"原则是现代环保（绿色）设计的核心内容之一，它强调在设计过程中充分考虑产品原料的特性和产品各部分的可拆卸性，以便在产品废弃时能够回收、再循环或再利用其材料或未损坏的部件。"减量"原则则意味着在设计和开发阶段就尽量减少资源的使用，将所需材料降至最低限度。

例如，在包装设计中，应避免过度奢华和超出产品本身价值的设计，而应以合理满足产品的保护、运输需求以及消费者的美学需求为准则。图1-22所示的鸡蛋包装盒，采用可降解回收再利用的纸浆制作，既满足了对产品的包裹保护功能，又能够最大限度地保护环境。

图1-22 基于环保理念的包装盒

将绿色设计的"4R"理念融入产品生产策略,有助于企业构建一个以"减少数量、提高质量、避免环境污染"为核心的绿色设计文化环境。如今,"绿色设计"已经成为全球范围内的主流趋势。在部分国家,绿色设计理念已经促使环保问题上升到了立法层面。

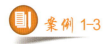

绿色设计案例

1970年,景观设计师哈克主持设计了美国西雅图的煤气厂公园(Gas Works Park)(见图1-23),该项目采用了"保留、再生、利用"的设计手法,成为景观设计史上的一大创新。面对原煤气厂中杂乱无章的各种废弃设备,哈克并没有采取常规的方法,即没有选择完全拆除场地内的工厂设备和更换受污染的土壤。相反,他充分尊重了场地的历史和原有特征,对原有的工业设备进行了精心筛选和删减,保留了煤气裂化塔、压缩塔和蒸汽机组等标志性结构,以此展示工厂的历史,唤起人们的记忆,并延续景观的文化脉络。哈克还将压缩塔和蒸汽机组涂以红、黄、蓝、紫等鲜艳色彩,使其成为可供人们攀爬和游玩的设施,实现了原有元素的再利用,节约了资源。

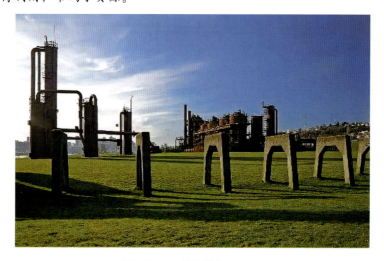

图1-23 西雅图煤气厂公园

西雅图煤气厂公园的成功改造之后，这种对废弃地进行更新和对废弃材料进行再利用的设计理念逐渐被更多人接受，并在景观设计领域得到了广泛的应用和发展。

德国鲁尔工业区的众多工业废弃地改造项目中，也采用了类似的生态设计策略，其中彼得·拉茨设计的北杜伊斯堡风景公园便是一个典型案例。该公园保留了工厂原有的建筑、货棚、烟囱、铁路和水渠等结构，并为部分构筑物赋予了新的功能。例如，废弃的高架铁路被巧妙地改造成了公园内的游步道（见图1-24），而工厂内的自然植被也得到了保留，任由荒草自由生长，一些铁架成了攀缘植物的支撑，高大的混凝土墙体则被改造成了攀岩训练场（见图1-25）。

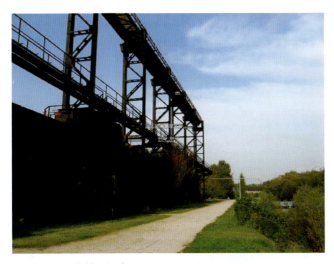

图1-24　北杜伊斯堡风景公园游步道

在材料利用方面，设计者尽可能地使用了工厂原有的废弃材料。例如，磨碎的红砖被用作红色混凝土的原料，厂区内积累的焦炭和矿渣则被用作植物生长的介质或地面铺装材料，而工厂中遗留的大型铁板则被再利用作为广场的铺装材料。通过这样的设计，废料得以循环使用，减少了对新材料的需求，实现了资源的节约和环境的保护。

北杜伊斯堡风景公园的改造工程不仅为德国的城市生态建设赢得了国际赞誉，而且激发了人们对城市废弃地生态恢复的深层意义和作用的重新审视，进而推动了全球范围内城市废弃地生态恢复的潮流。

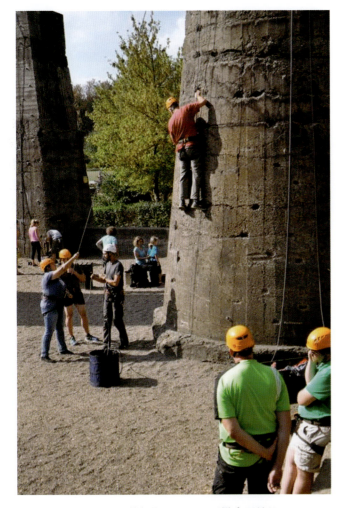

图1-25　北杜伊斯堡风景公园攀岩训练场

1.4.2 非物质主义设计

非物质主义设计这一概念揭示了21世纪设计发展的总体趋势：从专注于物质产品的设计转向非物质性的设计，从单一的产品设计转变为以服务人的需求为核心。在以往的工业社会中，生产和制造物质产品是社会的主要特征。"物质性"（material）不仅定义了人们生活方式和生活内容的基本方面，而且其反映的"物质欲望"和"消费主义"成了产品设计的主要驱动力。然而，这种趋势也导致了社会对资源的高投入、高消费以及资源的过度开采和占有的不良现象。

与此相对，"非物质性"（immaterial）是信息社会的一个显著特征，它强调的是"提供非物质产品和服务"。从内涵上讲，非物质主义设计并不是完全否定物质的重要性，而是在物质的基础上寻求超越。非物质主义设计的目标不是通过抑制欲望或牺牲发展来实现，而是利用信息、生物、经济等领域的先进技术，从超越物质的层面出发，以创新的观念提出解决方案，旨在实现多方共赢的效果。图1-26所示的智能家居生活场景设计，不仅基于物质的家居与产品，还转向了研究家居产品之间的信息化服务等非物质联系。这种转变体现了从单纯的物质设计向综合考虑信息化和非物质要素的设计理念的进步。它超越了传统设计的理念，探索人与非物质元素之间的关系，力求在减少资源消耗和物质产出的同时，保证生活质量，并满足社会发展的需求。因此，非物质主义设计与可持续发展的生产理念是相辅相成的。

图1-26　智能家居生活场景

非物质主义的观念在战略设计层面提供了探索可持续发展途径的新视角。在以产品消费为主导的时代，传统的消费模式通常涉及生产者生产和销售产品，用户购买、占有、使用产品并享受服务，最终在产品寿命终结或更新换代时进行废弃处理。这种模式导致了自然资源和工业产品的大量消耗与废弃，与当前许多重大环境问题紧密相关。

相比之下，非物质主义设计和可持续发展战略提倡一种全新的生产和消费模式：生产者承担起产品生产、维护、更新换代和回收的全面责任，用户则根据需求选择产品，使用并按服务量付费。这种模式以产品为基础，以服务为中心。

因此，深入理解后工业时代的非物质性特征，并有针对性地借鉴非物质主义设计方法，尝试开拓一个良性的可持续发展空间，具有重要的积极意义。

非物质主义设计

非物质设计与物质设计既是对立的，也是相互联系的。实际上，物质设计从一开始就包含了非物质设计的成分。例如，一件实际存在的物质产品（如家具或建筑），在它还处于构思或设想阶段时是非物质的，其表达的语言或意象也是非物质的。在物质设计中，各种潜在的非物质成分也蕴含其中。同样，在非物质设计中，一定的物质因素也是不可或缺的。非物质设计最终需要通过物质形式来实现其功能，例如，计算机软件的开发设计（属于非物质设计）最终需要硬件（物质）的支持才能运行。同样，电子邮件的发送也离不开计算机等物质载体。

正如古人所言："有之以为利，无之以为用。"非物质设计的出现丰富和完善了艺术设计自身的形态，它们在服务人类生活中扮演着重要角色。因此，就设计文化而言，在现代或未来的"非物质社会"中，它必然从一种强调理性、追求良好功能的文化，转变为一种非物质的、多元化的表现文化，如图1-27所示。

图1-27　非物质主义设计案例

1.4.3　人性化设计

人性化设计是当代流行的一种设计理念，它特别强调满足人的需求。在设计过程中，首先要考虑人的因素，包括人机交互、消费者的动机、使用环境对用户的影响等，以确保产品与人之间能够建立起良好的互动关系。人性化设计要求产品在造型、质地、色彩、结构和尺寸等方面不仅要适应使用环境和社会需求，更要符合使用者的生理和心理特征，满足人体工

程学的各项要求。这包括但不限于：①有利于提升用户的身心健康；②易于减轻用户的疲劳感；③增强产品的安全性能；④在危险情况下提供有效的警示。此外，人性化设计还应满足不同用户的审美需求，关注产品如何满足人们多样化的个性和差异性需求。特别地，设计时应给予儿童、老年人和残障者更多的体贴和周到考虑，确保他们的需求得到优先满足。

人性化设计的核心理念是使设计的产品能够充分满足人的需求。人性化设计包括舒适性设计、无障碍设计、适老化设计、定制化设计，如图1-28所示，在产品需求阶层中，人性化设计往往专注于满足用户的更高层次需求。

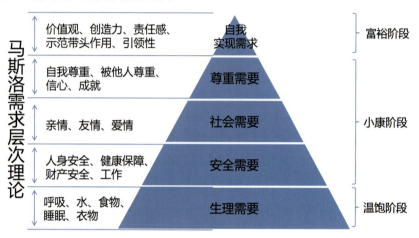

图1-28　产品需求阶层

1. 舒适性设计

舒适性设计是旨在提升人们生活舒适度的设计。具体而言，它涉及人在与气候、环境互动时的生理舒适性以及良好的心理和生理感受。舒适性设计不仅仅关注产品的表面形式，它同样重视材料的恰当选择和产品品质的维持，以确保精神层面的舒适性。

2. 无障碍性设计

无障碍设计旨在创造一个安全、方便的生活环境。"无障碍住宅"是指为老年人和残疾人设计的更加安全和便利的居住环境，例如，地面平坦无台阶、浴室和洗手间安装有扶手，以及能够使轮椅自由通行的宽敞走廊等。此外，还包括便于折叠和搬运的轮椅、可调节高度以适应老年人和残疾人使用的电动升降床等。这一设计领域还涵盖了考虑性别差异、地域文化差异、民族差异的设计，以及追求全球通用性的通用设计，如能够消除语言障碍的自动翻译机。

3. 老龄化设计

新技术的发明不断为人类带来各种益处。然而，21世纪医药科学的进步也给社会带来了一个新的课题：人口老龄化问题。为了适应这种老龄化社会的需要，适老化设计已逐步成为21世纪的一个重要课题。

4. 顾客化设计

在商品设计中，更多的是关注各种顾客群体的售后服务。当风格和艺术表现不再是主要的关注点时，围绕各类顾客设计"令人愉悦的用品"正在改变现代设计的大环境。

人性化设计作为一种设计模式，要求在设计和服务的每一个环节上，都顺应并符合每一个具体消费者的理想状态。它甚至要求在风格、品位、个性化等方面满足每一个消费者的偏好，因而在设计上具有非常明确的指向性。这种设计不仅具有明显的人情味，还具有亲和力，是一个理想化的现代设计方向。

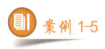

人性化设计案例

在我们的日常生活中，常见的插线板不仅插座数量有限，更有甚者在插入两脚插头后，下面的三脚插头竟然无法插入。为了解决这一问题，荷兰公司Allocacoc设计了一款魔方式插线板，这款产品通过一种巧妙的转换形式打破了使用上的限制。该产品采用立方体形状，五个面都可用于插线，除了两脚和三脚接口外，其中一面还特别设计了USB接口，使其更加适应现代生活方式，如图1-29所示。

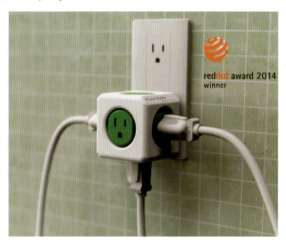

图1-29　魔方插线板

1.4.4　仿生学设计

仿生学设计是结合现代设计与仿生学进行创造性设计的过程，是模仿生命形态的设计。仿生学是一门介于生物科学与技术科学之间的交叉学科，它涉及生理学、生物物理学、生物化学、物理学、数学、控制论、工程学等学科领域。仿生学把各种生物系统所具有的功能原理、肌理和作用作为生物模型进行研究，希望在技术发展中能够利用这些原则和肌理，最终实现新的技术并制造出更好的新型产品。

1988年德国举行的首届国际仿生设计研讨会，标志着仿生学设计在现代设计领域的全面兴起。仿生学设计，一方面是应用类比的方法从自然界中吸取灵感来进行创新，如果飞机和航天器是对虫、鸟飞翔的模仿；另一方面是应用控制仿生学原理，研究生物机体控制系统的结构和功能，用以改进和建造新型的控制系统，特别强调人—机合作。

归纳仿生学设计的表现与应用，大致有五个方面，即形态仿生、功能仿生、结构仿生、表面肌理仿生、信息传递仿生。根据模仿的形式和程度，又可分为具象仿生和抽象仿生。在诸多仿生形式中，"信息传递"仿生是仿生学设计中难度最高的一种。生物之间的通信是复杂的，通过气体、声音、色彩、超声波、电场、地球磁场等，可以传递防卫、觅食、交配等信息。如果在这方面加以研究和利用，改变人类以视、听觉为主的信息传递方式，对生产、生活、军事建设等方面将具有非常重要的价值。在未来解决设计的疑难问题时，仿生设计将是一把重要的钥匙。图1-30所示的材料模仿了蜂窝的结构方式，具备承重、保温等多重优点。

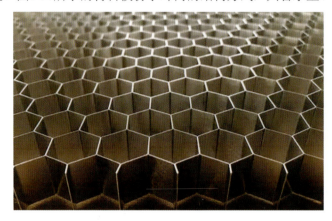

图1-30　仿生学蜂窝结构材料

1.4.5　设计与符号学

设计的艺术符号主要表现在产品的形式因素上，产品造型也像语言、文字、交通标志一样，是一种符号或产品语言。徐恒醇先生在"产品语言"的论述中把产品符号分为三种类型，即图像符号、指示符号和象征符号。①图像符号是通过产品造型形象的相似性来传达信息的，其表征物与被表征物具有某种相似性，如把古代的椅子设计成动物的腿和爪形。图像符号是靠图形的类比和近似来构成的，具有直觉性，国际通用。环境的视觉化说明、产品的同类性等，都可用图像符号表达。②指示符号是皮尔斯符号学理论的基本概念，是指用一种事物代表或指示另一种事物。任何一个符号均由媒介、指示对象和解释（意义）三部分组成，并构成一种三角形关系。指示符号是利用一定媒介物来指示某一特定对象，并与它的指示对象之间产生一种直接联系，如门与出入口、灯的开关按钮与灯的明灭、路标与道路等。产品的指示符号是以视觉特征为依据，利用形态、色彩、材质、肌理等视觉元素组合而成。③象征符号是通过约定俗成的方法，使表达的内容经过想象加以引申。在西方建筑中，象征手法是建筑师表现个人情感的符号，如朗香教堂（见图1-31）的屋顶像修士帽，悉尼歌剧院（见图1-32）的屋顶像白莲、贝壳或帆船，这些独特的设计给建筑增添了无穷的魅力。

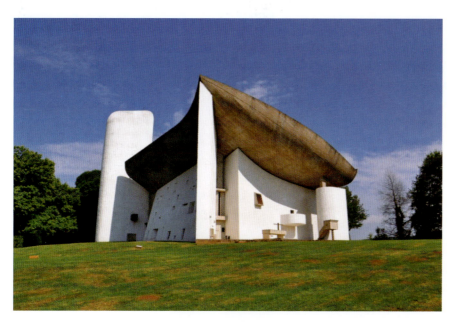

图1-31　朗香教堂

图1-32　悉尼歌剧院

　　设计符号与语义学、语形学、符号美学等都有密切关系，符号学理论给人们提供了一种极有启发意义的分析方法，使人们能够用它来探索视觉世界。意大利哲学家翁贝托·埃科使用符号学的方法分析建筑，法国哲学家罗兰·巴特用它来分析摄影，现代设计师们利用符号学帮助他们理解消费者的意愿和需求。符号作为信息的载体，是实现信息存储和记忆的工具，又是表达思想感情的物质手段。

1.4.6 现代与传统共存

人类有数千年的文明历史，也有着悠久的手工艺传统。设计在迈向现代化的过程中，应当如何对待这些悠久的传统呢？这在今天仍然是一个悬而未决的问题。一位研究中国传统工艺的学者总结了中国传统工艺美学所具有的六个方面的思想特征。

（1）重己役物。在设计中注重以人为主体，物为人用，这也是中国工艺美学思想的重要基石。

（2）致用利人。工艺制品的设计和制作强调实用，讲究功能，这是中国传统工艺的重要前提。

（3）审曲面势、各随所宜。艺术品的形式适应生活的方式，而不拘泥于某种艺术程式。

（4）巧法造化。巧法造化强调人与自然的和谐，学习自然、顺应自然、崇尚自然，返璞归真，追求一种自然朴素之美。

（5）技以载道。技以载道强调"器"与"道"的关系，是中国传统工艺观中最富特点的一个方面。追求器与道的"中庸"境界，也就是"器为道所用"，而不求"奇技淫巧"。

（6）文质彬彬。"文"指装饰，"质"为本质功能，文质彬彬意味着装饰与功能互相制约并保持平衡。

民族传统是一个民族智慧的结晶，在设计现代化的过程中，明智地对待传统，不仅是尊重民族自身历史的需要，也是传统为现代化服务的需要。走向设计现代化，民族传统不是累赘，而是一笔财富。我们应站在更高层次上认识和贯通传统艺术，并对其更进一步深化。但这并不意味着对民族传统的工艺装饰形式或造物方法的简单借鉴，而是将注意力放在传统工艺思想所包含的民族优秀文化内涵、民族精神和民族个性方面，从中开发出新的具有民族特色、时代精神的现代设计风格。

1. 什么是设计？怎样理解设计的内涵？
2. 试述现代设计方法论和设计学学科框架的形成。
3. 简述绿色"4R"理念、仿生设计和符号学的基本概念。
4. 什么是设计科学？它是怎样形成和确立起来的？

第 2 章

艺术设计的发展

艺术设计初步

学习要点及目标

- 了解中国古代设计内容。
- 了解西方古代设计内容。
- 了解现代设计内容。
- 了解当代设计内容及展望。

本章导读

在人类数千年前的实践活动中，设计以及设计的观念便逐步萌生。无论是在中国还是在西方，先哲们都已从古代人类的生产和生活实践中发现了设计产生与发展的脉络，并在经验的基础上总结出了一定的造物和用物的方法，并将此传承和不断发展。我国先秦诸子中，荀子对此有过论述："假舆马者，非利足也，而致千里；假舟楫者，非能水也，而绝江河；君子生非异也，善假于物也。"这里的"善假于物"既可以解释为对工具的合理使用，如车马舟楫之类；也可解释为对于自然条件的驾驭；还可理解为一种心机与睿智的调度。从中足以了解到，古人已把造物和用物的概念延伸到运筹、策划的源头上。

2.1 中国古代设计的发展

在中国数千年历史中，中国的设计文化一直领先于世界，其中不乏优秀的民族工艺设计传统，同时在建筑、园林、家具、陶瓷、纺织品及工具、兵器等设计领域都有光辉的成就。

2.1.1 原始社会的设计

最早制作劳动工具（如石斧、石刀、弓和箭）的原始人，是人类第一批"设计师"。当然，当时的设计并非独立存在，而是构思、表现与制作行为的有机统一。不仅在原始社会，即使在手工艺高度发达的奴隶社会早期，都没有形成独立的设计活动。

原始人类最初使用的石器是打制而成的，通过敲击、砍砸、刮磨和切割等加工制作，人们获得了对于形式变化的最初感知。按照功能的需要，石器逐渐分化为斧、凿、铸、镶等。后来经过磨制加工，石器在造型上形成了规整、对称的形状。为了采摘野果而选择树枝，为了打击野兽而选择木棒，为了投掷而选择石块，为了劈开坚果而选择石片……当人类做出选择的时候，自然是对树枝和石块等被选择物在形状、重量、硬度方面有了充分的认识和比较之后进行的。正是在这种"比较"和"选择"过程中，人们的自我意识产生了，从此人类开始按照自己头脑中已形成的"观念"，有目的地进行选择、改造和利用自然形态的物体进行创造。在图2-1所示的石器工具中，我们可以观察到基于功能需求而产生的多样形态和造型。

艺术设计的发展 第2章

图2-1　石器时代的各种石质工具

人类早期的设计活动，常常带有一定的偶然性，人们通常受到自然界偶然发生的现象的启迪而进行设计活动。比如，早期的人类从人与兽的头骨得到启发制成圆形空心的容器，从落叶和树干在水中漂浮得到启发制造独木船，从圆木能从山坡滚下来得到启发制造车轮。制陶技术最初被人们认识是在学会使用火之后。当时，人们在建造火膛和灶膛的过程中，发现被烘烧过的土块变得坚固而坚硬，因而联想到在建筑中用火烧的办法使土质更加坚硬。

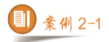案例 2-1

中国陶器和青铜器

1. 陶器

中国陶器产生于新石器时代。原始陶器的最大特点是注重生活的实用性，设计以容器为主，要求具有外形饱满、内部容量大等特点，如图2-2所示。同时陶器的制作和使用在艺术设计发展史上具有重要的意义。原始陶器的装饰多采用抽象的几何纹样，从造型、纹样到肌理、色彩都体现了对比统一、和谐等美的法则。原始陶器上抽象的几何纹样说明了早期人类已经有了抽象、概括和想象能力。

图2-2　中国陶器

31

2. 青铜器

青铜器的发展在商朝晚期和西周早期达到高峰，其中最具审美价值的是青铜礼器。青铜礼器具有神圣的象征意义，代表了奴隶主的统治观念，其中具有代表性的是商朝的"四羊方尊"（见图2-3）、"司母戊鼎（后母戊鼎）"（见图2-4）。商朝与周朝的青铜器，在造型设计和规格标准以及实用性上存在一些差异：商的青铜礼器表现出一种凝重和相对粗犷夸张的造型，在设计造型上没有统一的规格限制；但西周的礼器就有了严格的数量和规格上的限制，并且在设计上较商时更加沉稳、严谨，传达的观念也更加理性。

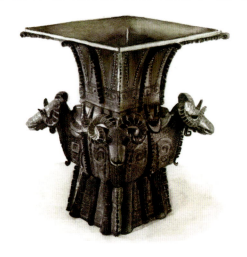

图2-3　四羊方尊

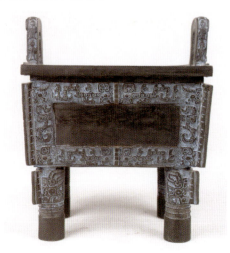

图2-4　司母戊鼎（后母戊鼎）

2.1.2　封建社会的设计

在中国封建社会中，秦始皇统一了文字、度量衡和货币；经汉高祖以后的"文景之治"，沟通西域，前后400余年是历史上极其辉煌的两汉时代；"贞观之治""开元盛世"两个高度发展阶段使唐朝成为当时世界上繁荣昌盛的封建大帝国；两宋时期都市兴盛，贸易频繁，"三大发明"闻名于世；元代的棉纺织业改变了服饰传统，凝聚着黄道婆的杰出功勋；明清两代，从洪武到宣统，是手工艺史上继唐宋之后的又一高峰。在漫漫历史长河中，诞生了许多经典设计，包括建筑、园林、家具等领域，这些设计至今仍可供人们参考和学习。

1. 中国古代建筑

这里说的中国古代建筑，是指在近代西方建筑技术传入之前，以封建社会为背景的中国传统建筑。中国古代建筑，是以木构架为骨骼形成的构架式建筑体系，如图2-5所示。其特征是以木材为主要建材，充分发挥木材的物理性能，创造出独特的木结构形式；建筑多采用梁柱式结构或穿斗式结构，保持着构架制的原则；建筑构件规格化，单体建筑标准化，群体建筑序列化，重视环境与建筑协调，善于用环境创造气氛；运用装饰手段（如彩画、雕刻、书法和工艺美术、家具陈设等）来造就意境。

图2-5 中国古代木结构建筑

中国古代建筑，除了采用木骨架结构外，门堂分立也是一个主要特色。其目的在于内外有别，并由此形成一个中庭，俗语"登堂入室"就是这个意思。门成为建筑外表的代表性形式，在平面构图上起着统领和引导整个建筑主题的作用，类似于一首乐曲的序曲与前奏。在建筑群中，门的设置最初源于防卫的需要，以后演化成了一种平面构图的要素，成为平面组织层次和封闭空间的转折点。

中国古代建筑的立面由台基（舍基）、屋身和屋顶三个部分组成。建筑的平面布局可分为门、堂、廊三类，它们在使用功能上有明确的区分：①"堂"是建筑物的主要功能部分，成为建筑主体；②"廊"是一种辅助性建筑，包括封闭和半封闭的空间形式；③"门"包括门屋，大型建筑中的门屋具有对外接待和礼仪的功能。无论家居还是官衙、庙宇或宫殿，都依据通用的设计原则，并尽量适用各种用途或使用方式。这一原则是中国器物设计的普遍思想，不仅表现在建筑上，也表现在车辆、服装、礼器的制作上。

中国古代建筑，依靠个体数量的增加，将不同用途的内容安排在不同的单体建筑中，以建筑群为基础，分层次地在平面上展开。这种平面式组织原则，在于确保群体的完整和变化。在平面布景上，同样有主从和虚实之分，井然有序地表现出高超的技术与艺术相结合的处理方法。

古代建筑形成了两种不同的人工环境，一种是宅院式建筑，表现出理性而规整的布局；另一种则是与山水等自然景观相结合的园林式建筑，它的构图是自由的。不论哪一种形式，布局程序都是建筑创意的核心。因此，布局的安排是中国古典建筑设计的灵魂，影响着人在建筑群中运动时所得到的感受，景象大小、强弱、次序的安排就成了表达完美意念的重要手段。西方重静态形象美的创造，而中国强调人在其中运动的视觉感受，这是中西方建筑设计

观念的一种显著差别。

在中国建筑史上，秦汉时期是第一高潮。秦始皇建立了第一个中央集权的封建帝国，兴起了规模空前的建筑活动，如筑长城、修驿道、开灵渠、建阿房宫和骊山陵等。汉代的统治者进一步营建宫殿、苑囿和陵墓，宫殿如长乐宫、未央宫，苑囿有乐游苑、宜春苑等。中国的建筑设计到了汉代，已发展成了一个完备体系。从出土的汉代画像石、画像砖和现存建筑来看，当时的木结构技术已趋成熟，抬梁式和穿斗式两种主要木结构形式已经确立，并能建造多层木建筑，已普遍使用斗拱；屋顶出现了庑殿顶、悬山顶、歇山顶、攒尖顶、囤顶等多种形式。

中国古代建筑的成熟期是隋唐时代，开始采用图纸和模型相结合的建筑设计方法。图2-6所示的隋代工匠李春设计、修建的赵州桥，便是世界上最早的敞肩圆弧石拱桥，它反映了当时桥梁建筑的最高水平。唐代的宫殿建筑气势雄伟、富丽堂皇。

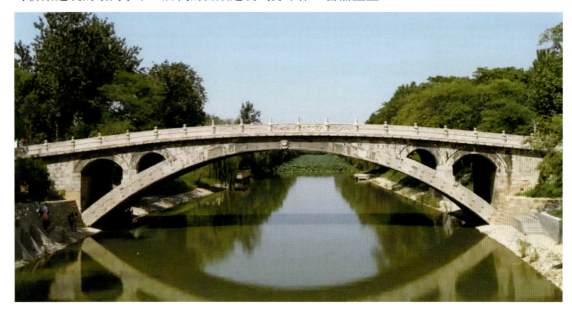

图2-6　赵州桥

唐都长安大明宫

唐都长安大明宫（见图2-7）的遗址面积是北京故宫面积的三倍多，大明宫中的懿德殿面积是故宫太和殿的三倍。当时的陵墓与宫殿建筑，加强了纵轴方向衬托、突出主体建筑的组合布局，这种格局一直沿用到明清。山西五台山的两处佛教建筑，是我国现存最早的木结构建筑，充分体现出唐代稳健雄丽的建筑风格。隋唐的砖塔现存较多，形式丰富，主要有楼阁式、密檐式与单层塔三种。隋唐时代的建筑特色是强调艺术与结构的统一，没有华而不实的构件。

图2-7　唐都长安大明宫

五代两宋时期，建筑设计风格趋于秀丽和多样化，但规模不如唐代。现存的山西太原晋祠圣母殿，是宋代建筑柔和秀丽风格的代表。北宋放弃了汉以来历代都城采用的封闭式里坊制，改为沿街设店的方式，这有利于商业和手工业的发展。宋代木结构建筑采用了以"材"为标准的模数制和工料定额制，使建筑设计施工达到一定程度的规模化。这个时期，砖石建筑达到了新高度，著名的开封祐国寺塔（仿木阁楼式砖塔），造型高耸挺秀，是这一时期的代表性建筑。

元代大都是继隋唐长安之后，按严整的规划新建的又一大都城，是当时世界上最大的都市之一。明清两朝的北京城就是在元大都的基础上改扩建而成的。由于元朝疆域辽阔，对外交流频繁，加上元统治者迷信宗教，宗教建筑非常兴盛，如北京妙应寺白塔。同时在大都以及其他地区城市，陆续兴建了西亚风格的伊斯兰教礼拜寺等，这些外来形式与国内的传统形式得到了良好的融合。

明清建筑是中国古代建筑史上的又一高峰，到明清时期，中国古建筑确立了自己成熟、完整的文化特色：首先确立了由屋顶、屋身、台基组成的基本外观，其次确立了木架为主的结构设计，以间为单位的布局设计，以及集手工艺、美术于一体的具有强烈民族特征的装饰位置与色彩搭配以及装饰内容。中国古建筑设计在世界范围内也得到了广泛的传播。

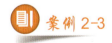 案例 2-3

清 代 园 林

园林是明清建筑高度发展最突出的成就之一。清代园林在数量和设计水平上最高，是古典园林的黄金时期。北方皇家园林中的圆明园和承德避暑山庄，江南苏州的拙政园（见

图2-8)、留园、网师园,上海豫园,扬州瘦西湖(见图2-9)等都是十分著名的园林。园林的设计注重自然美,将山、水、植物等基本构成元素协调成具有不同联系和层次的整体,在布局上因地制宜,营造曲径通幽的意境,追求"天人合一"的自然境界。

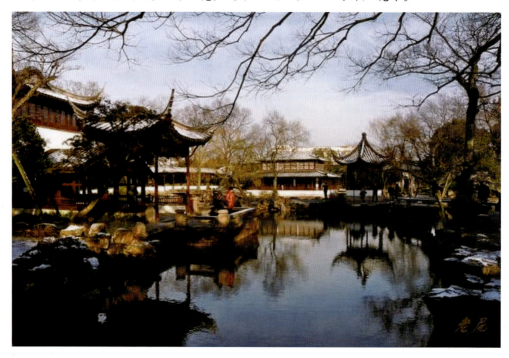

图2-8 苏州拙政园

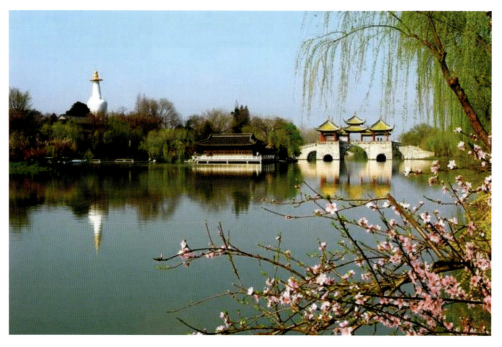

图2-9 扬州瘦西湖

经过数千年的发展演变，中国古代建筑无论是在外观、结构、色彩等方面，还是在布局设计方面，都取得了非常瞩目的成就，形成了中华民族鲜明的建筑风格。

2. 古代园林设计

纵观中国古代园林设计，其特征之一是创造出具有诗情画意的艺术境界。例如，古典园林在叠山理水中，善于利用隔、抑、曲的手法营造园景的参差错落、曲文回波，形成景外有景、象外有象，具有曲径通幽和别有洞天之感。园中的亭舍楼榭，既可聚拢景色，又能展现景色。因此，园林"虽由人作，宛自天开"，体现了我国古代独特的生命精神和生态审美。

中国古代造园特征之二体现在"人与自然统一"的思想上。在西方人的传统思维中，人与自然的关系是一种主客分离、相互对应的关系。而中国人崇尚自然，热爱山水、花草树木。这种人与自然和谐统一的思想，在中国绘画史上表现为搜尽奇峰的山水画，而在设计史上则表现为追求自然野逸、寄情田园的一种与自然"五行"元素"相生相胜"的志趣，形成了中国历史上独特的造园风格。

造园的顶峰时期是明清两代，无论是在理论上，还是在实践上都非常辉煌。保存至今的园林尤以清代为最，这些传统园林可分为五类：一是皇家园林，大部分集中在北京一带，明代在元大都太液池基础上建成西苑，扩大西苑水面，增加了南海；清康熙、乾隆年间，有"三山五园"，即万寿山清漪园（后改名颐和园）、玉泉山静明园、秀山静宜园以及圆明园；在承德建有避暑山庄。二是明清时代的私家园林，集中在江南苏州、杭州、南京、镇江、扬州一带，尤以苏州为盛，著名的有苏州拙政园、留园、网师园和怡园等。三是寺庙园林，如南京栖霞寺。四是书院园林，如庐山的鹿洞书院。五是纪念性园林，如成都武侯祠（见图2-10）。

图2-10　成都武侯祠

3. 家具设计

中式家具凭借悠久文化的持续性，在一脉相承的大环境中，经过逐步融合积淀，形成了独特的艺术风格。中国古人在生活起居中，从席地而坐逐步演变为垂足而坐的方式，家具随之经历了一个由矮到高的演化过程。

西晋、南北朝至隋唐五代，是低型家具向高型家具发展的转变时期。这一时期，权贵和士大夫崇尚旷达不羁的生活，不屑于跪坐，因而兴起盘足平坐、侧身斜坐、后斜倚坐等多种方式，加之少数民族先后进入中原地区，促进了民族的大融合，使生活习俗发生了新的变化。西方异质文化和佛门礼俗，也通过丝绸之路相继传入中国，对中国人的生活产生了多方面的影响，并导致家具由矮变高。适用于跪坐习惯的床榻、几案有不同程度的增高，并增加了相应的品种。例如，四足榻、壶门座形床榻、安有屏风和帐幔的床榻、三足曲形凭几、曲栅或直栅柜附式案等。因此，适用于垂足坐的高型家具也日渐增多，如凳、椅、桌、壶门大案、围屏大床、案形木榻、高屏风、衣橱等，皆以无固定程式的组群配置，豪放富丽。

宋、辽、金至元代时期，随着城市商业经济的发展，垂足而坐的生活方式普遍形成，引起居住环境和家具形式的变化。后期高型家具不断完善出新，如各式各样的坐墩、交椅、扶手椅、轿椅、高几、高桌案、琴桌、抽屉桌、罗汉床、架子床、壶门榻、托泥榻、手柜、格架、盆架、镜台和各式屏风等。一方面，家具品类的多样导致了配套形式的产生，但尚无固定的陈置规制；另一方面，技术与艺术处理的结合也不断提高，如调整框架结体的精微构造，改进榫接工艺的整合做法等，尽显精致、朴秀之美。

案例 2-4

明 式 家 具

明式家具是我国明代和清代前期所流行的家具样式，为中国古典家具之最。其巧于卯榫结构，追求自然质朴、雅俗共赏的情趣，其结构线条舒展，或刚劲或婉约，风格浪漫。根据材质不同可分为硬木家具和漆木家具（见图2-11）两类。前者多选用黄花梨（降香黄檀）、紫檀、红木（杞梓木）、铁力木和樟木等材料，材料坚固致密，色泽纯净高雅，纹理华丽美观；后者多选用白松、楸木、楠木、桐木做胎骨，面层常常施以单色漆、描金漆、彩绘漆、雕填漆、剔红漆等装饰。明式家具比例匀称，尺度适宜，收分得体，其独到的结构为世人所称颂。例如，无束腰直足式、有束腰内翻马蹄式、有束腰内翻三旁腿式、鼓腿彭牙式、一腿三牙罗锅枨式等做法，都是在整体美的把握下，使面、腿、枨各构件主从分明，协调有致，浑然一体。

明式家具善于利用构件进行恰如其分的艺术加工，仅在小面积的素板上，便能饰以夔龙、草龙、螭龙、卷草等题材为主的雕刻纹样，装饰手法灵活别致。在造型方法上审势赋形，经济实用，形成各有所适、井然有序的陈设规制。明式家具深得中外有识之士的青睐与推崇，其造型方法不仅在18世纪影响了西方古典家具的风格，还对现代家具设计有示范意义。

图2-11 明式漆木家具

18世纪中叶至20世纪初，在继承明式家具传统形式的同时，形成了清式家具风格。中国清代流行的家具式样，是明式家具的演变。其手法严正、工艺精湛，崇尚雕嵌，擅作综合装饰，在华贵的主体中展现出沉雄厚重。

中国古代家具的演进，表现出中国传统文化中"天人合一"的造物观念，将追求人与自然的和谐关系视为人生的最高境界。应用到工艺造物方面，则转变成"心物合一"的观念，把家具形式与人的环境融合一致，使物性与人性相得益彰，达到匠心独具的境界；强调家具组群配套的气氛渲染，并以富丽原则为家具润色。

2.2 西方古代设计的发展

在西方古代设计中，古代埃及人的艺术，对西方产生了不容忽视的影响。其中，对西方设计艺术影响深远的希腊建筑和雕刻，也深受埃及文化影响，并发展到古典艺术的高峰；罗马的辉煌，是古希腊文明的延续和发展，并与古希腊文明一道承前启后，奠定了西方古典艺术的基础。此后，欧洲的文艺复兴运动，其"复兴"的核心就是解脱中世纪封建神权的羁绊，重新高扬古希腊、古罗马的古典艺术传统，复兴人文主义（即人本主义）精神，并席卷西方。随之引来各种设计风格的崛起，直到工业革命的前夜，演绎了一部西方古代设计的乐章。

2.2.1 埃及文明与金字塔

古埃及是世界文明古国之一。因为要长年累月地计算尼罗河泛滥的时间，满足灌溉田园、建筑神庙和王陵以及造船等方面的实际需要，公元前4000年左右，古埃及人已掌握了有关天文和数学的知识。后来，在医学、宗教等方面也都取得了相当高的成就。

埃及的建筑与艺术陈列等设计注重几何形态的比例关系，其装饰色彩以明快的红色、黄色、蓝色等原色以及绿色为主，鲜艳的颜色搭配与几何形态的结合，形成了独具特色的埃及

装饰设计风格。

金字塔王陵建筑是充分反映古埃及人科学技术成就和高超建筑才能的杰作。现留存下来的约有80座。古埃及人相信,冥冥之中有神灵主宰命运,因此宗教信仰流行,他们把现实生活中的住宅仅仅看作是临时寄居的客栈,而把陵墓当作永久的栖息地。古埃及的奴隶主梦想依托陵墓这个"永久之地",维护他们永久的地位。因此,历代法老都不遗余力地营造陵墓——金字塔。

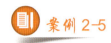 案例 2-5

埃及金字塔

埃及金字塔在建筑设计上突出了高大、稳定、沉重和简洁的风格,以恢宏的气势、单纯朴实的造型,体现了奴隶主的威严,试图对世人产生一种威慑的力量。最早的金字塔,是第三王朝法老左塞在塞拉建造的陵墓;最著名的金字塔,是位于开罗附近吉萨的金字塔群。其中,第四王朝建成的胡夫金字塔(见图2-12)是世界上的人造奇迹之一。

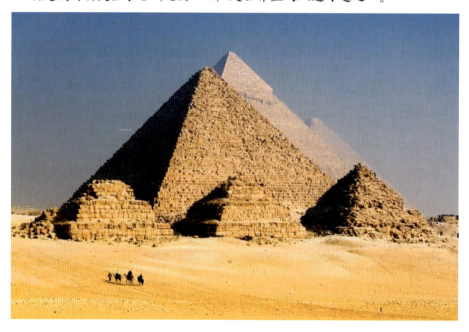

图2-12 胡夫金字塔

埃及金字塔以宏大的规模和精美的结构,反映出古埃及人的智慧和力量,高高树起古代埃及人民创造文明的历史丰碑。

古埃及人在工艺领域也有相当高的成就,如第五王朝出现的薄胎型精陶器、黄金制品、天然玛瑙、翡翠、绿松石、水晶等制品及为国王、贵族提供的首饰和各种饰品。图坦卡蒙王陵内的器具,都用金箔包裹,还有那些雕刻家具,更是精妙绝伦,其高超的工艺技能,以及后来被广泛采用的设计原则,都是古埃及人在工艺文明史上留下的足迹。

2.2.2 辉煌的古希腊艺术

在古代各民族的文化中,最鲜明地反映西方精神的是古希腊文明。古希腊人赞美说:人是宇宙间最伟大的创造物,他们不肯屈从祭司或暴君的指令,甚至拒绝在神面前低声下气。希腊人的世界观基本上是非宗教性和理性主义的,他们赞扬自由探索精神,视知识高于信仰。由于这些原因,他们将自己的民族文化发展到辉煌的高度。

古希腊是欧洲文明的发源地,一方面,当欧洲大部分地区还处于蛮荒状态时,那里就已经有了高度发达的物质文明和精神文明;另一方面,希腊文明不仅是自身文化发展的结果,也受到西亚和埃及等文化的影响。古希腊艺术的突出成就体现在建筑艺术、雕刻艺术、制陶工艺等方面。

1. 建筑艺术

古希腊的建筑艺术成就,表现在纪念性建筑和建筑群方面,主要是指神殿建筑和作为守护神圣地的卫城建筑。圆柱式的经典建筑,是公元前6世纪—公元前5世纪形成的。现存的遗址(如奥林匹亚的赫拉神殿等)都明显地受到埃及承柱式和传统加隆式的影响。

案例 2-6

雅 典 卫 城

雅典卫城(见图2-13)建筑群大都建于高山之巅,有军事和宗教双重功能。军事上,居高临下,利于防卫;宗教上,因洞窟流泉,丛林幽谷,给人以神仙洞府之感。它不但是雅典奴隶主民主政治时期国家的宗教活动中心,自战胜入侵的波斯军后,更被视为国家的象征。卫城的中心供奉着雅典城保护神雅典娜的铜像,主要建筑包括用于朝拜雅典娜的帕提农神庙等。

图2-13 雅典卫城(局部)

帕提农神庙不但是整个卫城的中心，还是这一时期整个希腊最宏伟的建筑。设计中利用人的视差现象，对神殿各部分的尺度做了巧妙的安排。例如，8根柱子中，只有中央两根是垂直于地面的，两边的柱子都向中央倾斜，以形成雄伟崇高之态；柱子之间间隔也不同，两端的间隔比中间的间隔略小，而中央是以神殿内部的黑空间为背景，根据面积相等情况下白色显大、黑色显小的色块错觉规律，以调整色彩配置来达到视觉平衡。整个建筑群没有严格按照对称布局，而是依据地形自由安排的。

2. 雕刻艺术

在古希腊艺术设计中，雕刻作为建筑艺术最主要的配套装饰（如雅典卫城的保护神"雅典娜铜像"，以及围柱人像雕刻等），成为独立的艺术品种，并在世界艺术史上占有重要的地位。

3. 制陶工艺

陶器和陶器彩绘是古希腊很有特色的艺术形式，其发展和演变过程可分为三个时期：公元前9世纪—公元前8世纪的"几何风格"时期，其制陶中心是雅典；公元前7世纪的"东方风格"时期，制陶地区比较广泛，各地的作坊都保持各自的制作工艺和装饰艺术的特点；公元前6世纪—公元前5世纪的"繁盛期"以及最后的衰落期。

2.2.3　罗马式建筑的风格

地中海沿岸的古代文明，经历了埃及文明、两河流域文明、爱琴文明和希腊文明之后，约于公元1世纪—3世纪，亚平宁半岛上的古代罗马帝国时期的设计开始兴盛起来。古代罗马人和他们的祖先伊特鲁里亚人，以实用主义的态度对待一切异域文化，尤其对希腊文化，采取了宽容的、兼收并蓄的态度，使各族优秀文化成果都成为罗马人的艺术营养。

古罗马建筑是罗马人建筑艺术风范的代名词，它和古希腊建筑一起成为古典式建筑的楷模。而古罗马建筑又是对古希腊建筑艺术成就的继承和发展，并将西方古典建筑艺术推向极致。

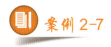 案例 2-7

罗马万神庙

古罗马神庙建筑多采用围柱式。图2-14所示的罗马万神庙，不仅规模宏大，而且形式上有很大的创新。因为希腊的神庙建筑往往以壮观的外形取胜，而万神庙恰恰相反，外观比较封闭、沉闷，但内部结构很别致。门廊由16根科林斯式柱子组成（每排8根），处于高高的台阶上，后面是椭圆形神殿，上面覆盖着半球形穹顶，形成一个巨大空间。按照当时的观念，穹顶象征天宇，穹顶中央有一个圆洞，象征着神的世界和人的世界的联结。从圆洞中射进柔和的光线，照亮神殿内部，产生一种宗教的宁谧气息。因为内部空间中是连续的承重墙，加上单纯和谐的几何形，使它显得像宇宙那样豁达、开朗。

图2-14　罗马万神庙

古罗马的建筑技术相当成熟，且十分重视设计。例如，罗马人创造了一种建筑风格，称为"巴西利卡"，它以长方形平面为特征，内部有两排列柱，一端有半圆形凹室，可作议事厅、会堂、法院等。后来受基督教的影响，许多巴西利卡被改造或用作教堂。

2.2.4　中世纪的设计艺术

在长达近千年的历史中，欧洲封建时期的基督教教会，在思想意识的各个领域占有绝对统治地位，形成政教合一的政治局面，支配着中世纪文化艺术和社会生活的各个方面。中世纪的设计，毫无例外地受到宗教势力的影响，倾向于上帝和神明的精神性表现，并成为超脱世俗、沟通天堂的重要工具，设计的目的也是为基督教统治服务，为一切通向天堂或向往天堂的人设计。

1. 拜占庭式艺术

拜占庭建筑在形制、结构和艺术上有不少发展，特别是对罗马古典风格穹顶进行了改造。同时由于地理因素，它吸收了两河流域等东方国家的艺术成就，形成了独特的体系。例如，著名的圣索菲亚大教堂，如图2-15所示，就是典型的拜占庭式建筑风格。教堂的墩子和墙全用彩色大理石贴面，镶嵌金箔；穹顶和拱顶采用半透明彩色玻璃装饰，为了保持玻璃镶嵌画面的色调统一，在玻璃背面用金色作底子，显得格外辉煌。

在家具设计方面，拜占庭式风格表现为继承了罗马家具的基本式样，并融入波斯等国的装饰风格，显示出一种在教会思想笼罩下的沉闷特征，如基督教"主教椅"。这种主教椅采用箱座框架结构，背板上端有弧形和连拱券装饰，通体雕刻着卷草纹和圣徒形象，并镶嵌象牙、金银和宝石。这种风格在当时十分流行。

在制陶方面，拜占庭陶器是中世纪欧洲制陶艺术的代表，它继承了罗马帝国对浮雕赤陶和印纹绿釉陶的喜好，并发展出了白地彩绘陶与剔刻装饰陶的艺术形式。拜占庭剔刻陶器的

产生和发展经历了三个阶段：初期以组合纹样的刻线装饰为主，包括几何纹样以及自由刻线的人物纹和动物纹；中期出现了剔刻技术，使图案产生浅浮雕的效果，白色化妆土与红色底胎互相映衬，形成美妙的对比关系和色调层次；后期则在装饰技艺上进一步完善和提高，釉色更为丰富多样。

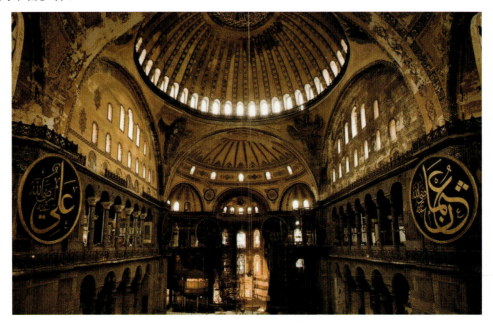

图2-15 圣索菲亚大教堂

2. 仿罗马式艺术

仿罗马式艺术又称"罗马风"。由于西欧封建社会初期经济很不发达，又处在封建割据的不安定状态中，所以当时的建筑，无论是规模还是技术，都远远赶不上古罗马建筑。但它却继承了古罗马的券拱结构传统，形式上也接近古罗马风格。这种风格的主要特点是厚实坚固，窗户很小而且离地面较高，有封建城堡的特征。

案例2-8

意大利比萨教堂建筑群

现存的意大利比萨教堂建筑群（见图2-16）就是罗马风的主要代表作。建筑群包括主教堂、钟塔和洗礼堂。其特色是三座建筑的形态各不相同，但构图手法却是一致的，即都有拱券廊装饰，形成强烈的光影和虚实对比，使建筑显得很爽朗。它们既不追求神秘的宗教色彩，也不追求威严的震慑力量。作为城市战胜强敌的历史纪念物，建筑群显得端庄、和谐、宁静，体现了意大利中世纪宗教建筑的特色。

图2-16　意大利比萨教堂建筑群

3. 哥特式艺术

哥特式艺术是在仿罗马式艺术基础上的进一步发展。它是欧洲封建社会鼎盛时期最具宗教色彩的典型建筑风格,包括与之相配套的雕塑、绘画、家具、服装和工艺设计。它流行于12世纪至15世纪的欧洲,是以法国为中心发展起来的。

哥特式建筑是在欧洲封建社会上升时期,城市经济开始占主导地位时产生的,是一种以新型建筑为主的艺术风格。哥特式建筑虽脱胎于罗马风格,但已毫无古罗马精神及其影响,而是开创了一系列新特点的建筑风格。

首先,哥特式建筑在造型高度上,创造了许多崭新的纪录。这种建筑风格一反罗马建筑中厚重、阴暗的圆形拱门样式,而广泛运用线条轻快的尖拱券、造型挺秀的小尖塔、轻盈通透的飞扶壁、修长的主柱或簇柱以及彩色玻璃镶嵌的花窗,造成一种向上升华和天国神秘的幻觉,反映了基督教的观念和中世纪的人文面貌。哥特式教堂的外形不仅高耸,而且外表的向上动势也很强,轻盈的垂直线条直贯全身,如图2-17所示的法国亚眠大教堂。

其次,哥特式教堂将建筑、雕刻、绘画及装饰艺术融为一体。例如,雕像常以修长的形体、拘谨的姿态、程式化的服饰所产生的垂直、静止的效果著称,通过有意识地拉长、变形人体,与高耸飞升的建筑相呼应。设计家们从拜占庭教堂的琉璃嵌画中获得灵感,还创造了镶嵌彩色玻璃窗画,即在大窗户上,先用铅条组成装饰线(类似东方装饰画的形象轮廓),然后用小块彩色玻璃镶嵌,其基本色调为蓝、红、紫三色。单纯的轮廓线与彩色玻璃的结合,使教堂内部在阳光照射下呈现出一种色彩缤纷的神秘气氛,使人浮想联翩。

图2-17　法国亚眠大教堂

2.2.5　文艺复兴时期的设计艺术

文艺复兴是14世纪中叶至16世纪在欧洲发生的思想文化运动。"文艺复兴"一词可粗略地指代这一历史时期，但由于欧洲各地因其引发的变化并非完全一致，故"文艺复兴"只是对这一时期的通称。

1. 文艺复兴时期的建筑

资本主义的萌芽，使城市建设发生了很大的变化。世俗化成为建筑活动中的主要趋势，文艺复兴时期的建筑在艺术形式上排斥和反对象征神权的哥特式风格，复兴古罗马建筑艺术形式；强调以人为中心，将以人体尺度为基本比例的古典柱式作为建筑造型的基本要素；采用古罗马的半圆形拱券、水平向厚檐、厚石墙，具有下重上轻的稳定感；建筑轮廓平缓，不使用哥特式建筑中的尖塔形，常以圆形穹隆为中心，立面柱子与窗子风格协调，具有整齐而富有规律性的节奏感；入口处通常进行重点装饰，以区分主次；建筑形象规整、简洁、稳定。图2-18所示的维奇奥宫，是文艺复兴时期最古老、最辉煌的建筑之一。

2. 文艺复兴时期的家具

文艺复兴时期的家具设计也很有建树，主要流行两种款式：第一种是哥特式家具，这种款式中已融入人文主义精神，效仿建筑装饰手法，采用尖拱、束柱、垂饰罩、浅雕或透雕镶板装饰。早期哥特式家具多用厚木拼板或独木制作，雕刻平缓，装饰粗糙，多是几何图形、四叶形、怪兽形，仍带有罗马风格。第二种款式采用坚固的框架镶板结构，板上以叶饰、花饰、兽形饰或褶饰为主，有的还在装饰纹样中嵌上家族的徽记。

图2-18　佛罗伦萨的维奇奥宫

3. 室内外空间设计

文艺复兴时期的空间设计相较于古罗马和哥特式时期，展现出更为豪华、壮丽、自由和活泼的特点。例如，开阔的圆形大厅内布满了精美的浮雕、壁画；墙面和天花板上的壁灯装饰也极为精美；楼梯和回廊形式多样，富丽堂皇，同时注重与环境的协调统一，建筑周围的大台阶、雕塑、水池喷泉等构成了优美而壮阔的环境空间。

4. 设计专业化的形成

文艺复兴时期，职业艺术家的绘画、雕塑艺术的辉煌成就，促进了设计艺术的全面发展。首先，与中世纪相比，设计活动的中心已从教会转向宫廷和社会；中世纪盛行的装饰，如彩绘玻璃、圣经书籍装帧和贵重金属工艺，已呈衰退趋势；设计与生产开始与人的生活需要发生密切联系，室内装饰和家具工艺取得了长足进展。其次，由于许多著名艺术家的投入，使设计更注重形式语言，在造型和色彩等方面，讲究比例、重视协调关系。最后，以文艺复兴为起点，"设计"和"纯艺术"开始分流，设计的专业化开始形成，设计艺术史进入了又一历史阶段。

2.2.6　巴洛克风格

"巴洛克"一词源于葡萄牙语"Baroque"，意为未经雕琢、外形不规则的珍珠。17世纪末叶前，用于艺术批评，泛指各种不合常规、稀奇古怪、离经叛道的事物，是新古典主义者对17世纪反古典主义风格的讽刺。在建筑方面指"荒诞离奇的建筑样式"，在音乐方面指的是"充满不和谐的乐曲"等。在当时较为普遍的看法是指艺术家完全凭自己的灵感，随心所欲地进行创作的、不拘泥于比例的表现形式。其设计特征表现在以下几个方面。

1. 巴洛克风格的建筑

巴洛克式建筑主要表现在教堂设计上,其特色是运用曲面、波折、流动、穿插等灵活多变的夸张手法,创造特殊的艺术效果,营造神秘的宗教气氛,产生梦幻般的美感。如在建筑结构上打破传统逻辑秩序,将构件任意搭配,以取得非理性的反常效果;运用透视规律对某些部分加以变幻,以夸大尺度,增加层次,渲染室内的深远感;运用波浪形墙面、重叠柱等非常规手法,加强建筑的凹凸起伏和流动感;运用透视深远的壁画、姿态夸张的雕像、层层叠叠的空间和强烈的光影,造成光怪陆离的幻象,烘染出迷惘、离奇的神采;同时大量使用贵重的装饰材料,追求奢华效果,以此炫耀财富。这些手法为宫廷贵族赏识,被大量应用到城市广场和宫殿府邸建筑中,如圣卡罗教堂(见图2-19)。

图2-19 圣卡罗教堂

2. 巴洛克风格的家具

巴洛克风格的家具在外观上以端庄的体形与曲线相辅相成,构造形式上将许多小块装饰集中起来,分为几个主要部分,运用曲线手法,使之成为一个具有流动感的整体。

3. 巴洛克风格的服装

巴洛克风格的服装采用具有动态感的曲线和多样化的材料,结合光与色,产生一种动人的视觉效果。服装样式为华丽柔软的宽松衬衣和衬裤、悬垂的罩裙等,强调结构的曲线性;精美的花边、丰富的褶皱、连续不断的荷叶褶饰等,表现出丰富的装饰细节;波动的结构与纷繁的装饰,构成交错复杂的造型样式,形成了华贵浪漫的巴洛克服饰风格。当今世界服装走势中的雕琢感(如繁杂的贴边)、奇异感(如喇叭型外套)、存新求巧等,仍体现了巴洛克时装风格的独特特征。

2.2.7　洛可可风格

洛可可设计风格产生于17世纪末18世纪初，是与法国宫廷的权势和财富日益扩张、王室的奢侈享乐分不开的。享乐主义审美思潮由此泛滥，精致的洛可可美术逐渐取代了巴洛克美术，倡导一种轻松活泼的艺术情趣。

1. 洛可可风格的家具

洛可可风格的家具（见图2-20）以法国路易十五家具为代表，这是法国古典家具史上最辉煌的时代风格。其最大特征是普遍使用纤细弯曲的尖腿，除脚形断面、椅座前沿和椅背顶部为凸曲线外，柜的前脸、侧面以及柜门均做成弯形曲线，很少使用交叉的拉脚档。家具表面常饰以贝壳、莨苕叶、带状璎珞等纹样。有的保持胡桃木的本色，并用浅色薄木镶嵌；有的模仿中国的涂饰做法，使用镀金铜饰镶嵌，间以白色衬托，以彰显高雅，如扶手椅、靠背椅、带靠背的长椅、墙角五屉橱、女用小书桌等。

图2-20　洛可可式家具

2. 洛可可风格的服装

洛可可风格的服装表现为纤巧、轻盈的衣身造型，质地柔软的面料，小巧精细的图案，淡雅明快的色调，以及图案纷繁的装饰细节。与巴洛克风格相比，洛可可风格的服装塑造出更加细腻柔和的女装形象，是当代欧洲时装设计师经常引用、借鉴的古典样式之一。

3. 洛可可风格的陶瓷

洛可可风格的陶瓷以荷兰代尔夫特（Delft）陶瓷为代表，其纹饰以人物、花卉、几何纹为主。到了17世纪，荷兰商人开始输入中国青花瓷器和釉里红瓷器，代尔夫特地区的工匠们

开始仿制带青花瓷器风格的白釉蓝彩陶器或红绘式白釉彩绘陶器,甚至在器皿上绘制中国风格的纹样,后期又采用了日本古代纹饰。

如果说17世纪的巴洛克艺术是男人的艺术,那么洛可可艺术则充满了女人气息。正是洛可可艺术,把卫生间和浴室修到了凡尔赛宫的大理石宫殿内;也正是洛可可艺术,把人们的艺术眼光由大处引向精微,由粗犷引向细腻,它开创了真正意义上的室内设计。

2.3 现代设计的发展

进入20世纪60—70年代,欧洲各国雄风重振,科学技术得到高度发展,现代设计风格呈现出多元化的趋势,带来一片繁荣景象。在多姿多彩的设计潮流中,逐渐形成了以欧洲、日本、美国为主体的三大阵营。欧洲的设计尤以意大利最为突出。这个时代的后期,"亚洲四小龙"开始腾飞,这些国家和地区开始重视设计,成为世界现代设计的新兴力量。

2.3.1 二战后的现代设计

第二次世界大战一度导致设计文化的停滞,欧洲各国陷入了战争的深渊,那是20世纪最黑暗的时期。以前投放在商品设计上的人力、物力都转向兵工厂,生产炮弹、枪支,以及军事交通设施和军事设计上,各国经济处于瘫痪状态。1945年,第二次世界大战终于以法西斯的惨败而告终,战后各国都面临医治创伤、重建家园和恢复经济的重要任务。

1. 国际主义设计风格

第二次世界大战前发展起来的现代主义设计风格,经过美国的推波助澜,成为国际主义设计风格。进入20世纪60—70年代,国际主义风格发展到登峰造极的地步,并影响了世界各国的建筑、产品、平面设计,成为垄断性风格。从本质上说,国际主义与现代主义设计风格是一脉相承的。在设计作风上,两者都反传统装饰,形成简洁、注重功能、理性化和功能化的特色。在设计形式上,由于受密斯·凡·德·罗"少就是多"观点的影响,国际主义设计风格在过分强调减少形式的同时,漠视了功能需要,而走向了不强调形式的形式主义道路,背离了现代主义设计风格的基本原则。

国际主义设计风格与现代主义设计风格还存在着明显的差异。从意识形态角度来说,现代主义设计风格具有明显的民主主义倾向和社会主义特征,为大众服务的设计目的体现在追求功能和符合机器生产的现代设计美的形式创造上。而在美国形成的国际主义设计风格,商业化特征使设计成为以较少投入获得最大效益的手段,功能与形式都成为市场竞争的有力工具,为大众服务的目的转变为为企业服务、为效益服务。

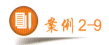
案例 2-9

西格莱姆大厦

1958年,密斯·凡·德·罗与菲利普·约翰逊合作,在纽约设计了西格莱姆大厦(见

图2-21）；意大利建筑师吉奥·庞蒂在米兰设计了佩莱利大厦。这些建筑成为建筑史上国际艺术设计发展主义风格的里程碑。其形式纯粹、简约，使现代主义设计风格所推崇的"功能第一、形式第二"的原则转变为"形式第一、功能第二"。玻璃幕墙、钢架结构构成的方盒子式建筑，迅速在世界范围内流行开来，真正实现了"国际化"。

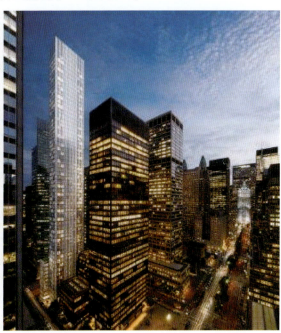

图2-21　西格莱姆大厦

2. 高科技风格

经过第二次世界大战后十几年的恢复、调整，各国经济进入了繁荣时期，现代主义设计风格也随之得到迅速发展。人们不再满足于简单的实用品，仅仅考虑功能的设计理念开始受到消费者审美水平的挑战。在各国公司的激烈竞争中，现代主义设计风格逐步成为占领市场的策略之一。20世纪60—70年代，进入了原子弹和人造卫星时期，设计变得异彩纷呈。

科技的快速发展为人们展现了一个崭新的未来，现代设计从科学中吸取营养，获得了原动力。科学知识启发了设计师们，他们把由此得到的想象运用到设计语言中，如结晶体的图案和分子构图都被设计师们运用到了设计中。图2-22所示的洛伊德保险公司大厦，就是高科技风格建筑的典型代表。

在建筑高科技风格的影响下，设计师们开始把类似的设计手法运用到产品设计上，如电子控制的家用电器和家具设计。高科技风格将工业环境中的技术特征引到日用产品和室内设计上，从公共空间引到高度私密的个人空间。高科技风格的设计特征是运用精确的技术结构、讲究的现代材料和先进的加工技术来塑造工业化的鲜明特点，也就是将现代主义设计中的技术成分提炼出来，加以夸张处理，形成一种符号的效果。高科技风格沿袭到后现代主义，形成一种微建筑风格，常应用在一些小型的日用品上，如茶具、玻璃器皿、文具、餐具、钟表、首饰、玩具等。这种风格也是装饰主义的一种极端发展。

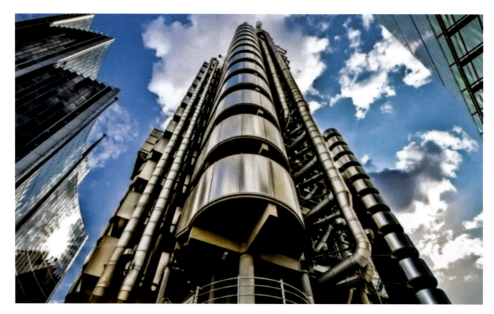

图2-22 洛伊德保险公司大厦

3. 波普设计与审美发展

"波普"一词源于英语"popular"（简称POP），有大众化、通俗化、流行化之意。这是一场风格前卫而又面向大众的设计运动，20世纪60年代兴起于英国，并波及欧美。一直占据世界主导地位的现代主义设计风格逐步被波普设计代替。当时西方青年的文化观、消费观及反传统的思想意识和审美趣味，对现代主义设计风格产生了强烈的抵触，他们成立了"独立团"，主张设计价值可以普遍化，应该合理地减少对功能的过分强调，更多地关注消费者的愿望和需求。他们试图消除高层次文化和低层次文化之间的传统分界线，宣扬艺术不应供少数人享用，而应走向普通大众，进入每一个人的生活。因此，他们主张打破艺术与生活的界限，打破一切传统的审美观念。

波普设计突破了国际主义设计风格严肃、冷漠的局限，代之以诙谐、富于人性化和多元化的设计风格，是对现代主义设计风格戏谑性的挑战。设计师在日用品、家具、服装、玩具及平面设计等方面进行了大胆的探索和创新。他们采用了夸张、奇异、富于想象力的造型，色彩单纯、鲜艳；材料多用塑料和廉价的纤维板、陶瓷等。这些设计迎合了现代青年桀骜不驯、玩世不恭的生活态度，以及他们标新立异、用毕即弃的消费心理。

2.3.2 意大利的设计

"杰出设计"是意大利民族文化的重要组成部分，它在第二次世界大战后逐渐发展为独具特色的设计体系。如果说20世纪以后德国设计强调理性与功能，那么意大利的设计就比较强调人情味与文化品位。德国和意大利大相径庭的设计风格，代表了欧洲现代设计的两大主流方向。

意大利设计具有多元化、艺术化和人性化特征。主流设计被称为"优雅设计"，它与各

种形态的非主流设计始终共存，其大工业的现代设计也与传统手工艺设计相辅相成。意大利设计师提出了"意大利路线"，其设计原则是"实用加美观"，设计灵感源于现代派美术。这种设计理念体现在家具设计、广告设计、室内设计、服饰设计、灯具设计、办公用品设计、汽车设计、装饰品设计等多个领域。意大利优雅设计的传统风格，已成为"世界杰出设计"的同义词。

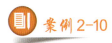 案例2-10

"飞盘"吊灯

意大利的灯具设计成就在国际市场上是有目共睹的。20世纪70年代，设计师们对灯具设计倾注了极大的热情，他们甚至把灯具设计作为一种文化活动。例如，阿克勒·卡斯蒂约尼于1978年设计的"飞盘"吊灯（见图2-23），其简洁的灯体是一个带有孔的白色圆盘，灯光透过圆盘照射出来，营造出柔和、美丽、高雅的氛围。

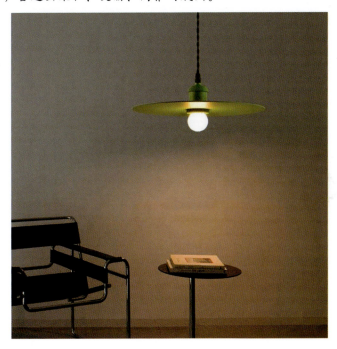

图2-23 "飞盘"吊灯

20世纪60—70年代，意大利现代设计成绩斐然，这和意大利设计师的天赋与努力是分不开的。这一时期的代表人物有贝里尼、索特萨斯和乔治亚罗，他们不仅对意大利的产品设计产生了重大影响，同时也奠定了意大利设计在国际市场上的地位。

2.3.3 斯堪的纳维亚工艺与设计

斯堪的纳维亚国家，通常指丹麦、芬兰、挪威、冰岛、瑞典五个北欧国家，这些国家

在传统陶瓷、玻璃和家具设计等方面的杰出成就曾一度引起国际上的高度重视。进入当代,它们的设计仍然保持那种温馨、高雅且富有人情味的传统特色,同时也不忽视现代技术的应用。

瑞典是斯堪的纳维亚国家中工业基础最为雄厚的国家。20世纪初,斯堪的纳维亚国家在设计上较为成功地将手工艺术与现代生产融为一体,瑞典在这方面起到了先导作用。瑞典设计师采用"新功能主义"理论,并尝试通过将功能主义与手工艺传统联姻,使之更具人情味。

在1925年巴黎举办的"装饰艺术展览"中,瑞典的设计给人们留下了深刻的印象。1930年的"斯德哥尔摩展览"进一步巩固了瑞典设计在国际上的地位,使"现代瑞典"成为一种面向全世界推广的国际现象。这时脱颖而出的设计师卡尔·马尔姆斯滕认为:"适度使人舒服,极端使人生厌……"这正是瑞典设计的精神反映。融画家和设计师于一身的西蒙·盖特与爱德华·霍尔德两人,在玻璃吹制技术方面达到了炉火纯青的地步,他们保持着艺术家和设计师的双重身份,富有人情味和博爱精神的玻璃工艺设计,把瑞典手工艺术推向高峰。这是一种典型的斯堪的纳维亚方式,这种方式直至今日仍然是设计的典范。

丹麦是斯堪的纳维亚国家中设计成就较突出的国家之一。其设计不仅具有功能性,并具有丰富的人文内涵,兼有自然典雅、细腻的风格与都市艺术的品位,是传统与现代结合的典范,在家具、室内装饰、灯具、陶瓷和玻璃制品等设计领域尤为突出。在科勒·克林特的影响下,丹麦的家具设计成为世界上最好的设计之一。其中,汉斯·华格纳以中国明式家具为灵感设计的"中国系列",是西方艺术家模仿东方艺术的成功典范,如图2-24所示。

丹麦的机器与仪表设计在功能效率、解决问题方面展现出了独到之处。在设计理论方面,丹麦设计师提出了"工具主义"的设计原则,主张优秀的设计应具有良好的功能性,使用方便、安全,并具有简洁、明确的形式,同时注重产品的整体性和现代感。丹麦的产品设计展现出精致的手工艺传统与现代化大生产完美结合的特色,在民族文化的基础上,形成一种"有时间限制"的独特风格。

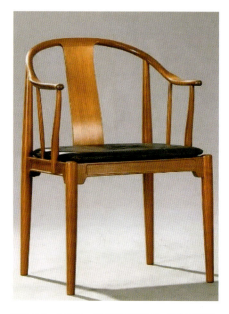

图2-24 汉斯·华格纳设计的"中国椅"

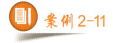

层 叠 椅

芬兰的设计巧妙地将现代元素与传统文化相融合。例如,设计师安蒂·鲁梅斯涅米设计的以机械化方式生产的公共场所使用的层叠椅(见图2-25),是他在1964年成功设计出的"米兰凳"。这款椅子以简洁的设计和流线型的造型而著称,展现了设计师对现代家具设计

的深刻理解。"米兰凳"不仅在设计上具有创新性，而且在材料和生产方式上也体现了机械化生产的便利性和效率，使其成为公共场所理想的选择。这款椅子的设计和生产，体现了安蒂·鲁梅斯涅米在家具设计领域的卓越才华和对现代设计趋势的敏锐把握。

图2-25　层叠椅

斯堪的纳维亚国家的现代设计与其他欧美国家设计的最大不同是，它们普遍注重民族的传统与现代设计的结合——突出工艺美术现代设计风格。其独特风格在设计界占有重要地位，也是国际现代设计的一个重要组成部分。

2.3.4　日本的现代设计

20世纪60年代，在政府的大力支持下，日本开始在国际现代设计界崭露头角。到了20世纪70—80年代，日本的设计成就及教育体系已达到世界一流水平，并表现出民族传统风格与高科技风格并存的特色，与欧美形成三足鼎立局面。日本的现代设计发展历程可归纳为三个阶段。

第一阶段是20世纪50年代前后，这是日本全面奠定现代设计发展基础的阶段。1952年，日本工业设计协会（JIDA）成立，它积极促进日本设计界与具有世界先进水平的欧美国家进行交流，包括聘请专家讲学，派遣留学生，参加世界性展览等。同时日本政府制定政策，大力扶植、保护、宣传日本现代设计成果，鼓励参与国际竞争，努力提高全民设计意识，为设计的飞跃发展准备了充分条件。

第二阶段是20世纪60—70年代，这是从模仿走向创新的全面发展阶段。从1966年年底开始，日本着手研究环境与现代设计之间的关系。同时，向海外扩大产品出口，由企业与设计机构连续派人到国外进行考察。伴随着60年代末期日本国民经济的腾飞、消费水平的提高，日本设计受到国际现代设计界瞩目。到20世纪70年代，欧美市场已明显感觉到来自东方岛国的威胁。

第三阶段是20世纪70—80年代，日本的现代设计在世界范围内已经形成了独特的风格，独树一帜。日本现代设计的总体风格给人一种东西方文化兼容并蓄、传统与现代共存、华贵与质朴相宜的强烈印象。例如，图2-26所示的寿司食器，从中我们可以看到生产工艺与东西方文化的兼容共存。

图2-26　寿司食器（作者：黑川雅之）

2.3.5　美国的现代设计

美国并没有经历第二次世界大战的创伤，它凭借特有的历史背景和地理条件，在大量吸取欧洲设计养分（包括大批移民和其中的设计师）的前提下，一开始就接受了发展机械生产的方式。1954—1964年，在各种消费商品、现代设计和生产上，美国都占据着世界的领导地位。这一时期，在设计方面美国开拓了两个重要领域：建筑和家具。

19世纪工业革命的发明浪潮，也曾带动美国设计事业的发展。从19世纪后期起，美国有一批公司率先生产了真空吸尘器、缝纫机、打字机、洗衣机等家电产品（这比欧洲早几十年）。新产品的大量生产和销售带动了美国设计事业的发展，产生了一大批优秀的设计作品。同时为了满足机械生产的大量需求，美国形成了标准化产品的大批量生产体系，使产品零件具有可互换性，这也进一步促进了设计的规范化。

20世纪60—70年代，美国"计划废止制"的设计观念涉及包括汽车设计在内的几乎所有产品设计领域。"计划废止制"的提出，使得当时的公司在设计新的产品样式时，有计划地考虑以后几年间不断更换部分设计，大约每三到四年有一次大的变化，推动了"式样"的老化进程。这尽管造成了自然资源和社会财富的巨大浪费及对环境的破坏，但也带来了设计的更替创新，对当今的设计界产生了巨大的影响。

2.4 当代设计及展望

进入21世纪前后，随着整个社会信息化程度的不断提高，以技术为中心的社会逐步向以智能和信息为中心的社会转变，我们称之为非物质社会（也称为"艺术的社会"）。虽然要对未来社会及其设计做出正确的预测尚有困难，但就目前而言，现代设计已经开始摆脱物质性的限制，走向非物质性的设计，即更重视设计品的精神性和艺术性的表现。

2.4.1 反设计运动与后现代主义

以理性和功能主义为核心的现代主义和"国际风格"将机械的几何形式作为典型的设计语言，这导致设计与社会、文化、地域特点和民族传统之间的联系被割裂。现代主义由于在很多方面与鼓励消费的体制、追求标新立异的观念背道而驰，其单调的风格已经难以适应不同层次消费者的品位。同时自动化、智能化程度的提高，严重地动摇了现代主义设计以批量化、标准化生产为主的统一模式。西方社会进入"丰裕社会"时代后，人们的消费观念从讲究结实耐用转向求新求异。现代主义设计风格长期以单调、沉闷、冷漠的形式充斥城市，使人们渴望出现变化。在这样的背景下，接连不断地产生了与现代主义相对抗的运动和思潮，包括以索特萨斯为首的意大利建筑师和设计师兴起的反设计运动、英国的激进设计浪潮，以及20世纪80年代席卷全球的后现代主义设计运动。

20世纪后半叶，在意大利出现了反设计运动，其本质是对现代主义运动的反叛和挑战。

后现代主义设计运动是兴起于20世纪60年代末70年代初，盛行于20世纪80年代的一场反抗现代主义的、广泛的文化艺术运动。它发端于建筑设计界，并广泛影响了其他设计领域，在设计宗旨、风格等方面向现代主义发起挑战。

后现代主义者认为，设计师不仅要注重功能的要求，还必须使形式表现出丰富的视觉效果，满足消费者日益精致和多元化的审美需求。他们提出"复兴都市历史拼合"理论，认为新时期的设计应融合新材料、新技术，避免采用单一化的技术，要表现出与自然和原有的历史传统面貌融为一体的都市面貌，同时还应表现出设计师的个性和风格。

案例 2-12

栗子山别墅

后现代主义风格的建筑几乎都是小型住宅建筑，代表作品有罗伯特·温图利为母亲设计的栗子山别墅，如图2-27所示。后现代主义设计具有以下典型特点：第一，后现代主义反对单调的现代主义及形式的单一化，强调并恢复了装饰在艺术与设计中的重要地位；第二，后现代主义带有一种折中主义风格，采用的对象从哥特式到巴洛克，从古典主义到文艺复兴，无所不包，并将这些历史风格抽象、混合、拼接、搭配成为整体；第三，后现代主义具有很强的娱乐性。

图2-27　栗子山别墅

2.4.2　新现代主义设计

新现代主义设计是20世纪70年代形成的一种设计风格，这一风格兴起于美国建筑设计界，并于20世纪90年代进入高峰。

一方面，新现代主义设计属于后现代主义运动的范畴，它遵循后现代主义设计的重要原则，是对后现代主义设计的深入探索，或者说是一种创新风格，是对已过去的现代主义的反叛与补充。

另一方面，新现代主义的建筑师和设计师对现代主义的设计原则和美学原则十分赞赏。他们崇尚功能主义和理性主义设计风格，在设计中追求造型简洁、单纯，以及新技术、新材料的应用与处理。从这方面看，它又是对现代主义设计风格的继承和发展。

它的二重性说明，新现代主义不是现代主义的简单重复和模仿，而是在后现代主义运动中发展出来的一种新的设计风格。新现代主义设计的建筑师和设计师创造性地发挥想象力，赋予建筑鲜明的个性表现，并具有明显的象征性，这一点与过去的现代主义设计风格是背道而驰的。但是，他们仍然坚持使用现代主义的设计方法，同时善于以单纯的形式表现内涵丰富的个人风格，这一点又是对后现代主义的补充和发展。

案例2-13

贝聿铭作品

新现代主义设计的代表人物、建筑大师贝聿铭认为，建筑设计应该从整个城市规划结构出发，而不能孤立地对待个体建筑。他视建筑为可能性的艺术，认为它是所有艺术中最高的

艺术形式，但这种艺术还要经过实践的检验——即满足社会的要求。他善于在建筑设计中运用抽象几何形体，使用石、混凝土、钢筋和玻璃等建筑材料，创造出具有雕塑感的建筑。作为一位华人建筑师，他反对把中国古建筑的某些构成部分生硬地附加在现代建筑之上，而主张寻求以适当方式来表达中国建筑的传统本质。他的代表性作品有法国卢浮宫入口处的水晶金字塔，如图2-28所示。水晶金字塔采用了玻璃钢架结构，具有现代主义的典型特征，其不寻常的构图、负载的历史感与文化底蕴，以及入口处安排的灵动性、"随意"性，又恰恰是后现代主义的一贯风格。

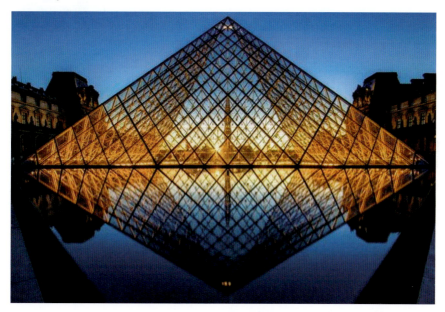

图2-28　水晶金字塔

2.4.3　信息社会的设计与展望

现代社会的设计是一种复杂的文化现象。它不再是设计师个人的事情，也不仅仅是有关物品实用、美观之类的问题，它还涉及生态、环境、能源、文化特征等多方面的因素。

1．知识经济时代与设计

21世纪是知识经济时代，也是新的设计时代。高新技术从计算机辅助设计发展到"机器人技术""计算机多媒体""虚拟现实""信息高速公路"时代。人的左脑在计算、书写、装配等方面的职能正逐步被计算机代替。在这种形势下，人类需要在计算机无能为力的那些领域进一步发掘潜能，如在新设想的产生、直觉综合判断等方面发展自己的思维，即注重右脑的使用和开发。于是在世界范围内兴起的"右脑革命"中，开发全民设计意识，营造多智能设计是这一世纪的新趋向。

2．21世纪环保的警钟

21世纪初期，设计的首要问题仍然是环保问题。随着电子和信息技术的普及与繁荣，不

知不觉就造成了大量自然环境的破坏和生态的失衡，与此相关的人口、资源、能源等问题也日益凸显。全球化的"绿色设计"召唤摆在了当代人的面前。

　　例如，为了尽量减少因为新的太空活动而产生的太空垃圾，近年来，航天器在设计和使用的过程中越来越注重环保技术的应用。世界上许多国家的设计师、工程师都在积极从事这方面的技术研究与开发工作，其中的一些技术已经进入实际应用阶段。比如，在发射过程末期，将运载火箭中多余的燃料焚毁或排放掉，以降低燃料爆炸成无数碎片的危险。另外，航天器的设计师们正在研究使用无缝接合技术来制造航天器，以期避免使用以前可能导致螺栓和其他零件脱落进入轨道的设计。对于现在依然在轨道上运行的太空垃圾，设计师们正在开发强引控制装置，以减少其对在轨航天器的威胁。

1. 我国古代建筑设计的特点体现在哪些方面？有哪些设计成就？
2. 什么是现代设计和现代主义？它们的主要特征是什么？
3. 现代设计突出的代表风格有哪些？并说出各自的主要特征。
4. 试述新时代设计的发展方向，联系设计实际谈一谈如何认识和确立全球环保意识。

第3章

设计美学及设计心理学

学习要点及目标

- 了解设计与艺术的关系。
- 了解设计与商品、设计与科学技术的关系。
- 熟悉设计美学体系。
- 熟悉现代设计与形式心理的关系。

本章导读

设计,除了具有美术学科本身的特质之外,特别是现代设计,与过去还有一个很大的区别,那就是与科学、技术、艺术、经济的交融结合。

"科学"是关于自然、社会、思维的知识体系。

"技术"是人类活动的一个专门领域,是人类在实践中积累起来的经验和知识。科学技术是一种资源,人类享用这种巨大资源需要某种媒体,这种媒体就是设计。设计不仅使科学技术得到物化,而且还是科技商品化的载体。

"艺术"是以创造性的方式和方法,以美的形象,反映比现实更典型的社会意识形态。设计以艺术的形式美传达出设计品内在的结构和造型美,通过这种传达创造出高度的审美价值,同时使设计产生巨大的经济效益。

"经济"是指社会生产关系的总体。在设计领域,其核心在于以最小的资源投入实现最大的价值,并对社会及其生活方式产生深远影响。设计不仅是经济的载体,更是国家、机构和企业自我发展的重要工具。随着全球化市场竞争的加剧,为了应对世界经济新动力所带来的国际竞争,许多国家和地区都在加强设计领域的投入,并将其置于国民经济战略的核心位置。通过提供高品质的设计服务,开发和激活潜在市场,可以创造显著的综合效益。

3.1 设计的多样性

严格来说,设计艺术(或称为艺术设计)具有显著的从属性质,它本身仅能表达一种设想或创意,而尚未转化为现实。换言之,在实践活动中,设计仅是生产和制造(制作过程)的起点,任何成品都必须经历"设计—生产制作"的流程。缺乏精心设计的生产制作是盲目的,无法实现产品实用性与审美性的和谐统一;而未经生产制作的设计,即便形式上完美,也不过是空中楼阁。设计与生产制作是在生产进步和科技发展背景下的专业化分工,其最终目标是实现两者的完美融合。在人类社会发展的历史中,设计与生产的关系呈现出多种形态:首先,设计与生产相互适应,形成统一的行动;其次,设计顺应生产的需求;再次,设计虽然独立于生产,但对生产的影响有限;最后,设计独立于生产,并对生产产生深远影响,以至于生产活动必须服从设计的指导。

3.1.1 设计与艺术

设计艺术,作为艺术与技术的融合体,与艺术领域保持着密切的联系。从传统理论的角度来看,设计一直被纳入美术学科和建筑理论的范畴,这是因为设计这一概念本身就是从美术与建筑实践中提炼出来的理论总结,这种联系有助于加深我们对艺术设计本质的理解。到了18世纪,西方美学家巴托在其著作《归结到同一原则下的美的艺术》中首次对"美"的艺术进行了分类。巴托将艺术细分为实用艺术和美的艺术,包括雕刻、绘画、音乐、诗歌,以及一些结合了实用与美的艺术形式,如建筑。

早期的设计与艺术活动是不可分割的,但随着社会分工的深化和精细化,艺术的专业性日益增强,艺术逐渐从生产技术中分离出来,艺术观念也随之发生了变化。18世纪,伴随着"美的艺术"概念出现,又产生了大艺术和小艺术的区别:大艺术概指绘画、建筑、雕塑,小艺术则指代所有的工艺。

工业革命之后,科技的进一步发展促进了设计的独立化,使其从工艺制造业中分离出来,成为一门独立的学科。与此同时,随着思想的不断变革与更新,艺术与设计之间的界限也变得日渐模糊。图3-1所示的立体主义绘画,在形式美感上与现代平面设计展现出强烈的相似性。

随着历史的演进和社会的进步,创造精神性产品的艺术与创造物质性产品的艺术逐渐分离。这一分离不仅促进了纯艺术的发展,也极大地推动了工业美术和商业美术的进步。然而,在现代设计艺术领域,对艺术的追求以及现代设计与纯艺术的融合并未因此停滞,反而在更深层次、更广泛领域和更高水平上得到了发展。以建筑装修设计为例,它属于物质生产范畴,同时要求具备高度的艺术审美

图3-1　毕加索立体主义作品

价值。艺术设计师运用空间组合、立体造型、比例、色彩、材质、装饰等建筑语言和视觉符号,构建出独特的艺术形象,以此表达人们的精神世界和象征意义。人们对美好生活的追求、个性的展现及地位的提升等需求,促使古今中外的物质技术产品都蕴含了艺术的内涵。当艺术设计满足了人们的物质使用功能需求时,对艺术的向往和完善便成为设计领域永无止境的追求。

设计与纯艺术中的绘画一样,都属于艺术的范畴。设计在本质上是一种"创作"。然而,为何绘画和雕塑被称为"创作",而建筑美术、商业美术、环境美术、工业美术等却被称为"设计"呢?所谓的纯艺术,是指一次性完成的艺术作品,画家通过造型和色彩的表达,作品便得以完成;而设计,即便有了造型和计划,还需要经过一定的工艺流程,最终形成设计成品。设计往往是集体智慧的结晶,这一特点正是形式设计的具体体现。设计的形式在利用技术、形成产品、进入市场、成为商品、转化为使用价值和审美价值等环节中,展现了它与纯艺术不同的多方面特性。设计的内涵极为广泛,涵盖了设计与规划、设计与决策、设计与问题解决、设计与科学、设计与技术、设计与艺术、设计与经济等多个层面。

3.1.2 设计与商品

从物质交换发展到货币交易,产品逐步转变为商品,商业成为商品流通的主要渠道。商品流通是经济活动的一种表现形式,商品的持续生产促进了经济积累,同时经济增长也不断推动着更大规模的再生产。设计作为创造商品的基础,是推动商品经济繁荣的根本动力。

1. 设计与市场开发

企业生产的产品以商品形式进入市场,通过市场销售实现物质的流通。在这个过程中,商品的市场化使设计必须考虑和满足商业市场的需求。

在市场经济体制下,要想充分发挥设计在文化整合方面的作用,提升产品的文化价值,同时适应市场需求,增加产品的附加值和商业利润,就必须将文化取向与市场取向有机融合。美国第一代设计师盖茨将市场调研视为设计工作的核心环节。他认为,在新产品的设计之初,必须进行广泛而深入的市场调研,只有深入了解消费者的需求和同类产品的竞争态势,才能着手进行设计的构思与创新。从这个视角来看,市场对设计的制约作用要求设计必须与市场状况相适应,市场需求的变化必然会引起设计内容的相应变化。换言之,只有那些能够满足市场需求的设计才能在市场上占据一席之地,从而在竞争中获胜。图3-2所示的家居设计,充分考虑了宠物的活动空间,满足了日益增长的"养猫人士"的需求。

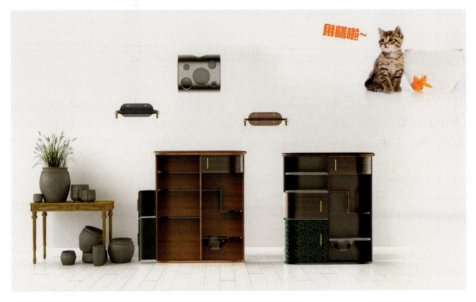

图3-2 考虑家养宠物需求的家居设计

以机器大工业为基础的社会化大生产推动了市场经济的快速增长。受到商品生产和商品交换的影响,市场竞争已从单纯的商品竞争转变为商品设计的竞争。市场的主导作用因现代设计的完善和自主性发展而相对减弱,设计因此变得更加具有内涵和影响力。

设计在市场开发中扮演着多重角色。首先,设计具有市场导向功能,它需要从模糊的市场需求中提炼出明确的方向,为市场开拓设定目标;其次,设计需要不断推动产品的更新换代,利用科技进步的成果,并满足社会生活发展的需求;再次,设计通过提升产品的文化内

涵和艺术价值，能够增加产品的价值，进而创造更多的附加值。只有这样，企业生产的产品才能维持良好的销售态势。然而，这种态势可能会受到多种因素的影响而发生变化，包括消费者偏好和兴趣的转移，以及同行业竞争者的介入。对此，企业必须采取维护性营销策略，尽量延长最佳经营状态。

因此，市场领先策略需要两方面的努力：一方面，要努力保持现有的市场占有率，防止其下降；另一方面，要建立合理的产品梯队，实现设计生产—储备—研制开发—创新设计的循环。这样，当一代产品销售出现下滑时，新一代产品能够迅速接替，确保企业始终处于最佳经营状态。

2. 设计与市场营销

新的设计创意在市场上的成功与否与对市场需求的精准把握密切相关。设计师需要了解市场上是否已经存在类似的产品，评估企业是否具备生产这一新创意产品的能力，考量试生产的成本是否合理，以及商品的市场预期表现。设计实践表明，即便经过了详尽的市场调研，产品创新方案中往往仅有约10%能够为企业带来显著的经济效益。设计的产品不仅要具备优良的功能性，还应拥有出色的外观设计和包装，以及合理的价格定位。最终，产品的市场命运掌握在消费者手中，只有真正满足市场需求的产品，才能在市场上取得成功。

品 牌 设 计

有人将"雪碧""七喜"和"莱蒙"三种产品的包装去掉，然后将产品分别注入不同的杯子里给消费者品尝，大多数人都难以区分它们在口味上的优劣。然而，在饮料市场中，雪碧（见图3-3）却成了消费首选。

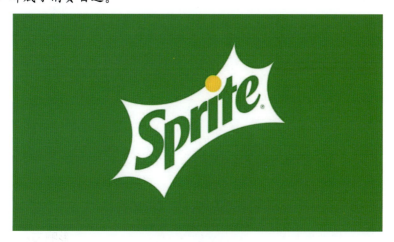

图3-3 雪碧标识

同样，可口可乐（见图3-4）风靡全球，成为碳酸饮料的第一品牌，这也与人们消费定式的形成有很大关系。

图3-4　可口可乐标识

上述品牌占领市场的一种策略是培养消费者形成特定的消费习惯。如此一来，人们在选购饮料时，往往会不假思索地选择该品牌。这表明，该品牌不仅占领了市场，更占领了消费者的心理。当对某一品牌的偏好演变成人们的消费习惯时，这种品牌在市场上的统治地位将变得持久稳固。

市场上有许多质量上乘的饮料，然而为何它们未能与可口可乐形成竞争之势呢？这就需要深入探讨商品的特色和品牌形象。众所周知，可口可乐不仅拥有独特的口味，其包装和商标设计也出自美国著名设计师雷蒙·罗威之手。可口可乐独特的瓶型设计易于握持，醒目的红色商标给人以强烈而温馨的视觉感受。公司的广告策略常将饮用这些饮料的场景与激动人心的画面相结合，将人的生命、运动、健康与这种饮料紧密联系起来。当消费者对一个企业或产品的形象产生文化上的共鸣时，品牌形象将更深入人心。

品牌特色是指品牌独有的属性、形象和文化等要素，它们是品牌核心竞争力的重要组成部分，能够彰显品牌的价值和理念。产品质量的卓越是建立品牌声誉的基石。然而，除了产品的性能、外观和质量等基本因素外，产品的独特内在功能、外在形态和文化元素才是塑造品牌特色的关键。图3-5所示的系列化包装设计，所强调的品牌特色更容易被消费者记忆。这种特色是基于消费者需求的特点而形成的。缺乏特色的商品很容易在同类产品的激烈竞争中被遗忘。

图3-5　系列化包装设计

产品的差异化和细分是新品牌开发的重要策略，因为新的功能和使用方式往往是从现有产品中衍生和演变而来的。在此需要强调，设计师不仅要关注需求的多样性，还要特别关注未来发展变化的趋势，以便利用最新的科技成果，采用新材料和工艺，挖掘新的用户需求，进而创造新的市场机会。

3.1.3 设计与科学技术

先进的科技一直是推动设计发展的重要因素，人类每一次技术上的重大发展，都会给设计带来重大变革。设计的历史证明，科学技术越向前发展，专业分工越细，对设计的推动作用就越大。同时，科学技术作为一种巨大的资源，也需要通过设计这种媒体得到物化。设计是科技产品化的载体。

例如，农业文明时代的设计，是以手工业为主的个体性设计，设计与生产是一体化的方式；工业文明时代的设计，是以机械化生产为主导的批量化、标准化生产方式的设计。随着机器时代的到来，设计也发生了戏剧性的变革，设计、生产、消费开始分离，产生了职业设计师。职业设计师与生产者、消费者通过市场纽带相互连接。进入信息社会以来，"设计—生产—消费"之间通过信息传递和市场紧密连接，这根链条的运作逐渐取代了传统市场的作用。设计在人类文明各个时期的代表性特点，往往是由科技发展水平所决定的。具体来讲，设计与科学技术之间的紧密关系表现在以下四个方面。

1. 科技发展推进设计

科技的迅猛发展为设计领域带来了崭新的工具，涵盖了手工设计、机械设计、计算机辅助设计（CAD）、虚拟现实（VR）设计等多个方面。设计手段的演进始终与当时的科技和生产力水平紧密相关。现代计算机辅助设计和模拟技术的应用标志着人类设计史上的一大飞跃，它们不仅彻底改变了手工时代和机械化时代的设计观念、思维方式，还对设计方法、设计流程、设计教育等方面产生了深远的影响。如今，设计师们借助计算机辅助设计工具，以数字化形式直接与生产制造环节对接，甚至运用人工智能技术来加速设计方案的生成，这充分证明了现代科技对设计发展的巨大推动作用。

案例 3-2

<div align="center">**虚拟现实技术**</div>

设计是一项创造性活动，设计师利用手头可用的实用材料和工具，在意识与想象的相互作用下，依托当时的科技文明水平进行创新实践。例如，虚拟现实技术（见图3-6）标志着计算机技术的又一次重大突破，它代表着媒体技术发展的新阶段。这项技术为用户呈现了一个栩栩如生的世界，使用户从被动的观察者转变为主动的参与者。通过使用全视觉头盔、立体声设备以及装有动作传感器的手套，观众能够获得全方位的感官体验。虚拟现实技术的应用前景是无穷的，设计师可以创建三维物体并将它们置于虚拟空间中，客户可以在实际施工前预览并体验"完成"的建筑或室内装修，广告公司也能为客户提供交互式广告体验。

图3-6　虚拟现实技术示例

2. 科技材料改进设计

科学技术的发展给设计提供了新的材料。设计材料的发展大致经历了从自然材料到金属材料，从金属材料到复合材料等几个发展阶段。例如，轧钢、轻金属、镀铬、塑料、胶合板、层积木等，每一种新材料的出现，都带来了由制造（制作）到设计技术内容的重大变革。

新材料的出现不断激励着设计师们进行新形式的探索。塑料是对20世纪的设计影响最大的材料。最早的合成塑料是19世纪诞生的赛璐珞，它作为一种昂贵材料（如牛角、象牙、玉石）的代用品而应用于商业。20世纪初，美国人发明了酚醛塑料，制造出阻燃的醋酸纤维和可以自由着色的尿素树脂等，拉开了塑料工业的序幕。这种复合型的人工材料易于成型和脱模，且成本低，因此很快在设计中应用开来，从电器零件到收音机外壳都有应用。进入20世纪30年代，这些新型材料已有了自己的工业地位，并被设计师们赋予了社会意义。

 案例 3-3

纳吉的设计作品

包豪斯的杰出教师纳吉以塑料为造型的媒介，巧妙地结合光线，使用由光到色和由色到光的手法，使这种透明材料独具魅力。纳吉在其舞台设计和电影设计中，成功地展示了这种光影表现手法，彰显了塑料的美学潜力，如图3-7所示。

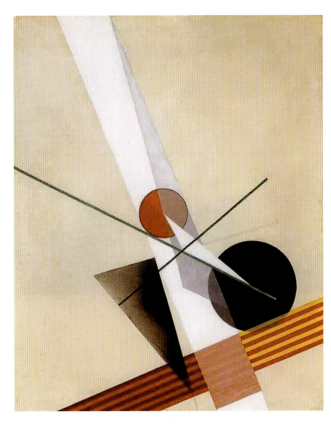

图3-7　纳吉作品

20世纪40年代,聚乙烯、聚氯乙烯、聚氯丙烯等塑料材料相继出现,广受设计师们的青睐,被用于各种产品设计上,如电话机、电吹风机、家具、办公用品、机器零件及各种包装容器。塑料这种材料的应用过程表明,新材料的出现总是推动着设计师们进行新的设计形式探索。

另外,在一些重大设计(如火车头设计、飞机设计、汽车设计,以及现代冰箱、电视机、洗衣机等各种家用电器产品设计)中,材料技术也成为现代设计成败的关键因素。

3. 科技为设计提出新课题

自21世纪伊始,计算机硬件和软件设计、光纤系统设计、传真机设计、计算机网络设计、航天飞机设计及卫星火箭设计等领域,均成为信息时代高科技发展的显著标志。设计师们正面临挑战,须突破一个多世纪以来工业化时代设计模式的局限。在手工业设计时期和工业文明设计时期的技术条件下,这些课题是无法完成的。

设计本身就是技术与艺术的融合,并积极服务于科学技术的发展。例如,1972年,美国著名设计师罗维提出了月球登陆飞船的舱内设计构想。由于飞船舱内环境具有特殊功能,与日常生活空间迥异,且舱内空间极为有限,需集工作、休息、饮食于一体。罗维根据航天飞行的实际需求以及宇航员的心理和生理需求,提出了自己的设计方案,显著改进了航天飞机的舱内环境,减少了舱内上千个开关和按钮,增强了宇航员的安定感和平衡感。

4. 科技理论引导设计

设计的发展历史证明，物理学、数学、植物学、生物学、矿物学等学科的发展，对扩大设计的表现领域和扩大新材料的研制、使用范围都起着积极的引导作用。

第二次世界大战前后，产生了一些崭新的科学技术和有关设计的研究理论，其中的一部分对设计产生了重大影响，比如电子计算机及控制论、信息论、运筹学、系统工程、创造性活动理论、现代决策理论等。这些理论的发展与推广，打破了传统专业壁垒，使设计不再局限于狭窄的专业范围内，取得了设计方法上的突破，建立起了完整的设计学科体系。可以说，现代设计无时无刻不与现代知识体系紧密相连，科学理论推进设计科学，而设计科学同时也是科学理论的一个重要组成部分。

设计与科学技术是不可分离的，设计是科学与艺术的结晶。设计中的材料、结构、功能等因素，是与科学息息相关的。材料的开发、制造技术的应用、表面处理、废料回收与再利用等，都离不开科学技术的指导。作为一名优秀的现代设计师，必须及时了解国内外科学技术发展的新动向，研究和应用新技术、新工艺、新理论，改进设计、开发新产品，增加产品附加价值，树立起良好的企业形象。

3.2 设计美学

设计美学是研究人类造物活动、机械生产和设计文化中有关美学问题的应用学科。设计美学是一门新兴的美学分支学科，具有很强的应用性。因为人类的设计活动是以物化状态实现的，所以设计美学以物质生产和物质文化的美学问题为中心。同时，设计所包含的精神文化和观念文化内容，又使设计学拥有了艺术美和社会美的某些特征，体现在物质的文化价值和时代特征方面，构成新的美学研究主题。

3.2.1 设计美学的构成

设计美学的构成要素界定了其独特的研究领域，包括多个层面：功能美和形式美，它们是构成物品存在状态的基本要素；生产过程美，它涉及物品制造过程中的美学；艺术美和社会美，它们体现在设计成品的综合实现中，以及与之相应的设计审美内容。

1. 设计美的多个因素

自古以来，众多哲学家对美的定义、起源和作用进行了长达数千年的探讨，观点各异：有人认为有益的即是美；有人认为完整即是美；有人认为"成教化、助人伦"即是美；有人认为实用即是美，美存在于物质、心灵、运动之中；还有人认为美在于比例。从现代设计学的角度来看，美的因素并非绝对，因为美本身是发展变化的。在设计实践中，上述观点无法被某一固定的说法概括，它们在设计的特定方面和条件下发挥作用。因此，这些广泛的探讨对我们具有启发性。

传统美学在讨论美的形式时，几乎都排斥功利性和经济对美的影响。然而，随着社会经济、商业经济、商业美术和工业美术的发展，经济美学、商业消费美学等问题应运而生，这

些是前人未曾涉足的领域。艺术与经济的对立观念在现代设计中已不复存在，经济与艺术的结合已成为推动设计发展、实现生活现代化的关键因素之一。

在设计美学中，有两个核心要素需要深入研究：一是形式要素，即与设计内容和目的相匹配的形态和色彩元素；二是感知要素，即从生理学和心理学的角度出发，对这些元素进行精心挑选和创造性组合。

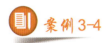 案例3-4

巧罗——专注巧克力包装

上海巧罗食品有限公司于2009年成立于上海。巧罗包装融合品牌"清新、健康、自然"的理念，设计风格简约大气又不失清新时尚，凸显了设计美的特征。巧罗商品包装设计示例如图3-8所示。

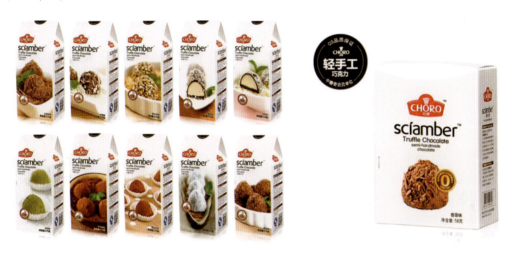

图3-8　巧罗包装设计示例

2. 功能美

功能美是指产品在结构、材料和技术方面所展现的美感，它是使用功能与工艺材料和谐统一的体现。人们往往将这种物质化的美视为外在的艺术美感，而忽视了影响这种形式的内在因素，尤其是物品的功能因素。所有产品都是人类为了特定目的，依据自己对客观规律的理解，对自然物质进行加工和改造的结果。当物品能够实现其预定功能时，它们便展现出一种美，即功能美。在功能美的形成过程中，"目的性"与"规律性"是两个关键要素。"目的性"指的是物品实用功能所反映的内在需求，它关联到物品的结构、材料和技术等要素，这些要素必须恰到好处地满足物品的使用需求。"规律性"则涵盖了材料、结构等元素在相互组合时的相互作用和合理配置。

人们普遍认为，如果一件用品既美观又实用，那么它就具备了美的品质。然而，由于每个人对美和实用性的理解存在差异，因此，对功能美的感受也会有所区别。在评价一个物品

的美感时，人们往往会首先考虑它是否符合心中对美的"典型"形象。此外，如果该用品的使用效果符合甚至超出了人们的预期，满足了他们的需求，人们便倾向于认为它是美的。因此，功能美实际上是目的性和规律性的结合，同时也是实用性与超越实用性的审美体验之间的平衡。

功能美，作为人类在生产实践中创造的物质实体的审美表现，既是最基础，也是最广泛的审美形式之一，它代表了一种相对初级的美学体验。通过功能美，我们可以突出地展现某类物品的材料和结构，强调其实用性和技术合理性，从而在感官上给予人们愉悦感。此外，现代生产方式将经济性、实用性与美感紧密联系起来，因此，经济原则也成为构成功能美的必备条件之一。

3. 形式美

形式美是功能美的抽象表现形式，它涉及构成物品外形的物质材料的自然属性（如色彩、形状、声音），以及这些属性的组合规律（如整齐、比例、均衡、反复、节奏、多样性统一等）所展现出的审美特征。形式美不仅源自形式元素本身之美，也是对美的形式的知觉抽象。

形式美是通过遵循特定的组合规律来构建的。这些组合规律在美学领域被称为形式美法则。例如，"局部变化丰富而整体和谐统一""对比与协调""实与虚之间的矛盾对比"等原则。具体来说，形式美法则主要包括以下几种。

（1）对比：对比是一种表现不同形式间对立关系的艺术法则。它通过在形式要素之间展现不同的特征，并以彼此相反的形式进行对比，来强调两者之间的对比效果，从而引发戏剧性的冲突，并产生视觉美感。对比的内容涵盖了形状的大小、刚柔、宽窄、锐钝、虚实，以及光线的明暗、色彩、质地等方面。

（2）统一：统一的特点在于一致性和重复性，它表现为一种整齐划一的秩序感。传统建筑中的窗格就展现了秩序的美感，如图3-9所示。与对比不同，统一强调的是形式间的相似之处，使得各种不同的要素能够有机地结合在一个相互联系的统一体中，这是设计中实现和谐效果的关键方法。实现统一的具体手法包括对称、重复、渐变、对位等。通过这些手法，可以在形状之间建立对话，寻找到一种内在的统一性。

（3）节奏与韵律：在设计领域，节奏与韵律是指将造型要素进行有规律的重复，以建立单纯的、明确的联系，从而赋予作品机械美和静态美的特征。节奏通过元素间的疏密、断续、起伏等"节拍"，创造出有规律的美的形式。例如，中国古代的藻井、铜镜、漆盘及建筑几何纹装饰，在结构、骨架、纹样组织、线脚元素、比例、尺度及形态变化等方面，都展现出像律诗那样严格的音节和韵律，形成了一种极具表现力的优美形式。

（4）均衡：均衡是设计中的核心原则之一。在自然界中，相对静止的物体遵循力学原则，以稳定状态存在，这是地心引力在地球上创造的特殊法则。人们将均衡与稳定视为审美评价的重要标准。均衡形式大致可分为两类：静态均衡和动态均衡。静态均衡指的是在相对静止条件下的平衡关系；动态均衡则是通过不等质和不等量的形态，实现非对称的平衡。在心理上，静态均衡倾向于严谨和理性，给人以庄重感；动态均衡则强调灵活性，带来轻快感。

（5）比例：比例是指设计中各个元素间的位置、颜色等数值逻辑关系，即数比美学关系。比例的概念源自古希腊，其在建筑设计中的应用能够增强建筑形式的逻辑性。所有物品

都在一定的尺度内寻求适宜的比例，而比例之美正是从这些尺度中衍生出来的。

图3-9　传统建筑窗格中的秩序感

现代形式美的重要特征在于通过不对称和各种对比手法来创造动态秩序，这打破了传统的静态平衡，或者通过相对严格的对称来实现新的秩序美感。随着科学技术的进步和生活方式的不断演变，人们的空间感知和活动特征持续发生变化，形式美感的规律也随之变化，并在现代设计中发挥着积极的作用。

4. 艺术美

形式美是美的客观表现形式，艺术美则是形式美的高层次发展，属于第二性美。具体来说，艺术美是人类对现实生活的感受、体验和理解进行加工、提炼和升华的结果，它集中体现了人类对现实的审美关系，并能超越现实美的种种局限和不足。通过艺术的美感传递到社会中，艺术美推动了现实美的发展与创造。艺术美本质上可以归纳为两个方面：一方面是对客观社会中美的反映，另一方面是艺术家和设计师主观审美和情感的体现。

艺术美也是物质产品的一种审美形态。艺术美通过其外在的表现形式构成对客观事物的反映，从而激发人们的审美感受，产生艺术性。例如，纺织品的花纹图案、器物表面的装饰纹样等都属于产品的艺术美范畴。艺术美、功能美、形式美的和谐统一，共同构成了物品的综合美感。

手工时代的手工艺品是劳动技能与审美情趣的具体体现，那时技术和艺术之间存在着明确的界限，艺术美被视为实用功能的附加价值。欧洲工业革命之后，机械化生产逐渐取代了手工生产，导致技术与艺术的分离，设计、生产、消费开始出现分工，同时也催生了专门为消费者服务的设计师群体。然而，装饰仍然是许多物品外在美化的主要手段。从设计美学的角度来看，产品的艺术美应当是功能美的补充，它服务于产品的功能。

在设计领域，艺术美、功能美和形式美能够和谐统一，提升物品的实用性和审美价值，这是设计美学追求的核心目标之一。

总体而言，设计美学研究的是人在认识自然、理解社会的过程中所进行的实践活动的综合成果，它不仅涵盖了自然科学和社会科学的发展规律，还包括了科学与艺术的交融。设计美学是对在设计观念指导下的物质对象及相关因素进行的综合研究，其中美学的基本原则和规律是其研究的工具和方法。

月桂蜂蜜包装设计

月桂蜂蜜产品的包装设计巧妙地将花朵图案（见图3-10至图3-12）置于顶端，展现出一种典雅的气质，并且融合了艺术美、功能美与形式美。包装的主色调选用了浅棕色，与蜂蜜本身的颜色相得益彰，这不仅赋予了产品一种高贵的外观，而且符合消费者的购买心理。

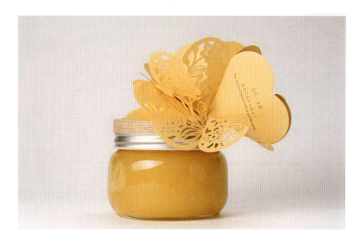

图3-10　月桂蜂蜜包装设计（1）

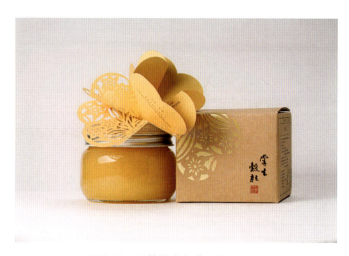

图3-11　月桂蜂蜜包装设计（2）

图3-12　月桂蜂蜜包装设计（3）

3.2.2　设计的审美价值及评价

产品的开发是企业参与市场竞争的重要手段。在开发中，设计的审美创造是实现产品差别化和品牌特色的重要方面。艺术设计通过"美"来产生价值，而设计师也可以通过一定的方法来检查设计品是否存在审美价值。

1. 审美价值

审美价值是指某一对象能够激发人们的审美感受，满足人们审美需求的属性。产品、建筑等设计成果，作为实用与审美功能的实体，其审美价值主要源自以下几个方面的内在性质。

（1）物质性。所有设计品均由特定物质材料构成，并占据一定的空间。材料的种类不仅决定了产品的结构形态，还影响其造型和表面质感。产品的外在质感和形态对人们的感官产生影响，从而引发不同的审美体验。

（2）规律性。设计物品是遵循一定的科学技术原理来制造的，符合客观规律。人们在掌握这些规律的基础上，能够实现设计的自由。审美作为一种自由体验，也是基于规律性的。

（3）目的性。人们在设计和制造物品时具有明确的目的，即通过产品满足特定需求。产品功能目的的实现，显示了人类将客观规律纳入目的导向的过程。审美与人类的内在目的性直接相关。当外在形式与目的性相匹配时，便能引发审美愉悦。

（4）主体性。作为人的创造物，设计品不可避免地带有设计者和生产者的个人印记。物品经过人的设计和加工，成为人化的物质，蕴含着人的意志、愿望和情感。人们对物品的关注也反映了对创作者的关注，能够唤起人的自我意识，即对产品中所蕴含的人性感受。

（5）社会性。所有设计物品都是由处于特定社会关系中的人完成的，因此必然带有社会文化和时代的特征。产品的美感也可以视为社会美的一部分。

人类的视觉、知觉、心理结构和情感构成了感知和体验美的基础。这些内在机制使我们能够对物品的美进行判断、选择和接受，实现其审美价值。在这一过程中，物品的美是由功能美、形式美及生产过程中体现的艺术美等多重因素综合构成的，最终以具体的成品形式呈现。在美的感知中，人的需求发挥着主导作用。在不同时代和社会形态下，群体意识中的需求取向会有所不同，个体差异同样会导致审美需求和审美价值观的差异。因此，研究群体意

识中的需求取向,有助于创造属于某一时代共同的审美价值。同时,考察个体的审美差异,可以互为参照,在共同的审美价值观确立之时,个体的逆向和反主流意识可能会引发新的价值观念的诞生。

对于设计师而言,精确把握上述关系,并凭借高水准的审美素质识别尚处于萌芽状态的潜在审美需求,进而通过创新满足这些需求,是提升公众普遍审美趣味的关键手段和途径。因此,在审美价值的创造过程中,重要的不仅是适应和顺应市场需求,更重要的是将潜在需求转化为现实需求的满足,这更彰显了设计的创造性意义。

2. 审美评价

随着消费趋势的变化和对产品精神价值的日益追求,产品被淘汰和更新不再仅仅基于物理损耗,而更多地基于它们是否能够持续满足消费者的审美需求。例如,在中国北方地区,大红色服饰常被选作新娘装束,因为它象征着吉祥和喜庆。通过观察一个人的穿着打扮和居室陈设,人们不仅能够推断其职业特点和社会角色,还能对其兴趣、爱好和个性特征有所洞察。因此,当消费者选择商品时,他们所说的"好看"或"不好看",实际上是在评价商品对他们的潜在意义及其具体象征作用。此外,即使一件服装还未过于陈旧,但若其色彩已不再流行,人们也可能选择弃置并购买新款时装,这反映了消费者生活水平的提升和对审美价值的日益追求。这些现象都凸显了"审美评价"对产品及"美的标准"的影响。

对设计物品进行审美评价可以分为三个层次:个人审美评价、社会舆论评价和权威性评价。

(1)个人审美评价基于感性经验,反映了个体的审美观念和经验,其结果往往受到其他两个层次评价标准的影响,同时也具有丰富的个性特征。

(2)社会舆论评价通过各种大众传播媒介反映出来,是社会评价的主要形式。它综合了个人评价,以普遍化、代表性和引导性的状态出现。社会舆论评价介于个人审美评价和权威性评价之间,常常是对个人审美评价的总结和升华,同时也是对权威性评价的传播和介绍,因此成为这两个层次沟通与融合的桥梁。

(3)权威性评价通常由专职机构组织各类专家进行。这种评价结果对于发现潜在审美需求具有重要的指导意义。例如,国际流行色研究机构每年发布的信息是对流行色发展趋势的预测,其相应的色标、色卡是在综合分析后,考虑到人对色彩的未来需求,在确立了总体观念的基础上做出的评价和判断。PANTONE发布的2020年流行色,影响了年度的设计色彩应用,如图3-13所示。

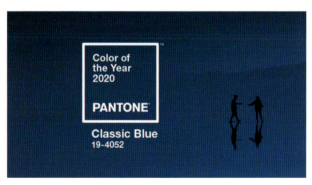

图3-13　由PANTONE发布的2020年流行色

3.3 设计心理学

设计心理学是设计学科体系中的关键分支之一，它包含以下几个研究方向：首先，探究人们的心理活动，包括感觉、知觉、想象、思维、创造性心理、情感心理和价值心理等；其次，分析设计产品对用户产生的心理影响；最后，考察消费者需求心理的多样性。虽然设计心理学属于心理学领域，但它也涉及美学、艺术学、社会学、民俗学、技术科学、生理学、人体工程学以及设计学等多个学科。设计心理学的应用领域非常广泛，包括视觉心理、消费销售心理、创造性心理、功能性心理、广告心理和接受心理等，都是设计心理学的研究内容。设计心理学的研究对设计学具有重要意义：一方面，它能够激发设计师的思考；另一方面，它有助于建立设计产品与用户之间的联系。随着设计学的研究和发展，设计心理学越来越受到重视。

3.3.1 形式作用和现代感

现代设计思维的核心在于考量人的心理因素。古代设计不仅服务于人们的生活和生产，还满足了神灵（用于祭祀）、帝王和贵族的需求，为了彰显权力和地位，常采用复杂的工艺造型和豪华精致的装饰。以鼎为例，它最初是作为炊具和容器使用的，后来演变成礼器，巨大的鼎成为权力和国家社稷的象征，这种象征性体现了形式与心理感应的表达。

设计思维所表达的形式和心理感应构成了现代设计美学的基础，它使得现代设计的物质功能和实用性得到了进一步的深化。这种深化作用将精神与物质紧密结合在一起。

现代设计中的形式要素主要有五个。

现代设计中的第一个形式要素是简洁化。法国的洛可可艺术与中国古代皇家风格在某种程度上具有相似性，这是因为在当时相对简单和贫乏的生活条件下，人们将艺术上的美和华丽琐碎的元素汇集在一起。而在当代，随着物质的丰富、新材料的不断涌现以及高新技术的持续发展，使得人人都能享受到复杂精密的机械构造和大量产品。在这种瞬息万变、复杂且紧张的生活中，人们特别渴望简洁的设计，这在心理上是一种寻求平衡的需求。这种简洁不仅有利于生产，也有利于使用和心理上的稳定；如果失去这种平衡，人的精神将难以承受。

现代设计中的第二个形式要素是抽象化。人类区别于动物的一个重要特征就是拥有思想能力，能通过思维进行创造。除了每天接收无数的具象信息外，人们还需要抽象的表达来填补内心的空虚。美的抽象思维在生活中随处可见，例如，屏幕上的具体形象和电视机的造型（形式感）。在现代设计中，我们不能再像18世纪那样用花草纹饰来装点时钟，而是需要一种抽象的、直线条的简洁形态。

现代设计中的第三个形式要素是物体材质美的运用。在现代生活中，人们心理上总是追求真实与美感，渴望发现那些被隐藏或被忽视的材质美。这种美感并不取决于材料是否贵重，即使是在泥土、木材、石块这些普通材料中，也能发现材质美的特质。通过提炼这些特质，可以构成全新的设计形式；这种设计不依赖额外的装饰，而是通过形态和质感本身来实现设计的目标。图3-14所示的这款以水泥为材料的灯具设计，凸显了一种粗犷而原始的材料美感。

图3-14 以水泥为材料的灯具

现代设计中的第四个形式要素是秩序和条理。由于现代生活的繁华、紧张，难免会产生烦乱，因此，人们追求整洁、明朗、清秀，这些与雄伟、炫目相反，是心理上的两个极端，是符合对立统一、相辅相成规律的。

现代设计中的第五个形式要素专注于空间的扩展。例如，在建筑设计领域，设计师会运用门窗、阳台、采光和隔架等元素来增强空间感，从而提升居住的舒适度。此外，通过视觉错觉，有限的空间可以在心理上给人以更加开阔的感觉。这种设计不仅满足了功能需求，也赋予了现代形式感。设计师通过创新的空间利用和形式感的创造，不仅满足了功能性需求，还提升了用户体验，这使得设计作品在满足实用需求的同时，也具有审美价值。

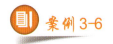
案例3-6

开放式的景观膜结构空间设计

城市的中心区能够反映一个城市的地理风貌和民族风情，同时，也是城市文化发展程度的标志。现在，许多城市都建了开放式的景观膜结构空间，如图3-15所示。这样的空间设计一般坐落于商业中心、别墅区、公园等地带。开放式的景观膜结构空间既有雅俗共赏、超凡脱俗的艺术价值，而且能够吸引大众的喜爱，与大众息息相通。膜结构以轻盈飘逸的造型、柔美并带有力量感的曲线、大跨度和大空间的鲜明个性和标识性，应用于城市小品设计中。

膜结构轻巧、别致的造型属于开敞式的结构空间，可形成天然的建筑空间，提供防风雨、防日晒等人工环境，并有较好的广告标识效果，适合用于小型展品推销，如饮料新品推广宣传、城市楼盘推广等。

景观膜结构空间设计用途广泛，并与园林景观融为一体。设计师巧妙地整合周围的环境，给人们一种高贵典雅、浪漫温馨之感，造型结构简洁环保，投资低。

图3-15 开放式的景观膜结构空间设计

3.3.2 情感心理的传递

人的心理感受对艺术的影响是深远的。人们对形式感的评价，如"魄力""神韵""雄伟""气势""肃穆""冷峻""酣畅""柔弱"和"刚健"等，都是基于各种心理体验。这些感受源自客观形式中的某种"基因"，并经过转化和升华而形成。

例如，在正常情况下，盛开的鲜花能给人带来愉悦感。然而，当人们处于悲伤或苦恼的情绪中时，同样的鲜花可能不再引起美的享受，甚至可能引发厌烦。在秋风萧瑟、秋雨绵绵的环境中，人们可能会感到忧郁；而在炎热的夏日，一阵清风可能会带来难以言喻的清爽和舒适感。这些感受有时受客观环境的影响，有时则受主观情绪的影响。在视觉美感中，感性与理性是交替或反复出现的。现代设计正是利用这种心理机制，通过意象来传达信息，以满足人们的审美需求和情感体验。

 案例 3-7

商品包装体现情感心理传递

商品包装是商品的重要组成部分，也是消费者在选择商品时首先接触的环节。它是消费者决策过程中最先映入眼帘的部分。依据人们"先入为主"的心理倾向，商品包装与商品在消费者心中形成的形象密切相关。劣质的包装容易让消费者联想到产品本身的低劣，精美的包装则能够让消费者联想到产品的高品质，进而激发他们的购买意愿。一些独特的商品包装设计如图3-16和图3-17所示。

图3-16 酒瓶独特的商品包装设计

图3-17　商品包装设计

3.3.3　蒙太奇——现代心理形式

蒙太奇最初是建筑学术语，后来被电影借用为剪辑技巧，导演将其作为一种镜头的巧妙组合构思。例如，电影中有两个画面：英雄倒下，红旗升起，表达由一个空间（或时间）巧妙地转到另一个空间（时间）中，使矛盾得到统一。舞蹈演员裙子的旋转叠映衔接上战车轮子的滚动，表示从欢乐的舞厅转入严峻的战场，从灯红酒绿转入硝烟弥漫的气氛中。

这种蒙太奇结构，在超级市场、展览厅、招贴广告、商品陈列、室内装饰中已得到了巧妙的运用。衔接、转换、延续、扩张的构思，使蒙太奇成为设计（包括广义的装饰）的特殊技巧，如图3-18所示。现代设计不只是孤立地考虑一个画面、一个形体，而是要考虑延伸效果、形的视觉效果、形与色的连锁反应、形式美与环境的关系等。当今流行的电视广告就是一种"蒙太奇"，是现代心理形式的典型范例。

图3-18　蒙太奇式的海报设计

蒙太奇组合的形式，是同一形态、相似形态或两个对立形态衔接组合后而产生第三种新形态的含义。它的特性是通过组合达到转化的目的，如组合式家具，两个相同或不相同形式

的沙发重新组合后变成了床,这是现代设计中一个重要的形式法则。蒙太奇在人们的心理上产生了一种意想不到的新奇效果,它有助于对立形式的转化、变异。

3.3.4 视觉和心理尺度

在设计领域,人的感觉、知觉、兴趣、情感和审美等心理要素对设计作品的尺度有着特定的要求,这些要求构成了所谓的心理尺度。心理尺度主要体现在对尺度、色彩和形式的感知与联想上。以建筑设计为例,如果仅依据生理尺度,居室高度设计为2米可能已足够,但这样的空间可能会让人感到压抑和窒息。因此,房间的高度范围通常设计为2.5至3.5米,以满足人们心理空间的需求。

视错觉能引起人们对色彩、线条和形式的联想,这也是心理尺度影响造型设计的体现。例如,水平线给人以宽广之感,曲线产生活泼情绪,斜线充满力量,圆形显得丰满,方形则显得坚固,正三角形给人以安全感,倒三角形则显得危险;鲜艳的色彩令人兴奋,而灰色可能引发抑郁。

视错觉可以分为形态和色彩两类。形态错觉包括长短、大小、远近、高低、轻重、对比、残像、幻觉等;色彩错觉则涉及温度、重量、距离及色彩疲劳等。例如,两个相同大小的圆,一个放在小圆中,另一个放在大圆中,前者看起来会比后者大,这是形态错觉的一个例子。暖色给人以扩散、前进、密度大的感觉,冷色则给人以收缩、后退、远离的感觉,因此相同大小的形状,暖色看起来会比冷色大。白色给人以扩散感,黑色则给人以收缩感,因而相同大小的物体,白色看起来会更大。

在设计中,对视错觉的利用需要谨慎矫正。例如,竖线看起来比横线长,因此在精密仪器的设计中,通常需要缩短竖线或加长横线以矫正视觉误差。设计师可以巧妙地利用视错觉,有意识地"将错就错",以产生特殊的造型效果。例如,在人民英雄纪念碑的设计中,仰望时四边看似直线,实际上是向外微凸的曲线,这样的设计矫正了视错觉,使纪念碑显得更加雄伟。

案例 3-8

视觉美感案例

视觉美感是一种基于生理感受的美感,它超越了民族和文化的差异,是人类共有的生理体验。设计如果信息量过大、光感不适、超出视觉重量极限、忽视造型的统一规律与变化、不符合视觉功能要求,则难以成为具有视觉美感的设计。符合视觉生理形式美的基本法则包括造型的整体与局部、共性与个性、比例与尺寸、对比与调和、重点与从属、对称与均衡、节奏与规律等方面。这些法则以统一变化规律为特点,以形式关系的统一变化作为具体表现。图3-19所示的员工休息室设计以简洁大方为主调,不同颜色的椅子相互搭配,既满足了休息的功能需求,又为员工提供了美的享受。

图3-19　员工休息室空间设计

1. 设计的主要特征体现在哪些方面？设计与艺术是一种什么样的关系？
2. 试述设计与现代生活方式、设计与市场开发的关系。
3. 科学技术对现代设计的推动作用表现在哪些方面？
4. 设计美学范畴的内容有哪些？简述其基本特征。
5. 形式美法则包括哪些方面？

第4章

艺术设计的应用领域

艺术设计初步

学习要点及目标

- 熟悉视觉传达设计的特征及范围。
- 熟悉产品设计的特征及范围。
- 熟悉环境设计的概念及范围。

本章导读

任何纯艺术活动都是极具个性化的，它们是艺术家个人情感的表达；设计则是服务于人的活动，标志着生产过程的起点。前者是一种以抒发个人情感为主的审美活动，主要存在于精神领域；后者则面向社会和物质生活，主要涉及物质领域。因此，两者之间的关系显而易见。

工程技术负责解决物质与物质之间的关系。例如，计算机硬件与软件的配合、汽车汽缸与活塞的互动，以及建筑结构、材料与施工技术的关联；设计则致力于解决产品与人之间的关系。图4-1所示的耳机产品设计，研究并解决的是使用者听音乐的需求和创新使用方式。同样，计算机的可操作性、适用性、软硬件界面设计，汽车的安全、舒适性、便利性和美观性，以及建筑的空间感、形式美、适宜性和优化等，都是设计需要考虑的问题。总而言之，设计体现了"人—机（界面）—环境"之间的相互作用。从这个意义上说，我们可以将设计归纳为视觉传达设计、产品设计和环境设计三大类别。

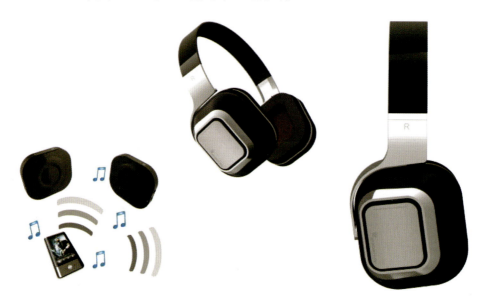

图4-1 可分解式耳机设计

4.1 视觉传达设计

"视觉传达设计"是由英文"visual communication design"直译而来的。视觉传达设计的概念最早出现于20世纪40年代,由美国马萨诸塞州某工科大学的教授吉尔伯特·克宾斯在其出版的《视觉语言》一书中提出。他从视觉传达的角度,分析和探讨了视觉元素与视觉生理和心理活动的关系。

视觉传达的实质是借助视觉语言进行信息传递,即借助含有不同信息量的空间、形态、光色、肌理以及它们之间的组织关系,采用最佳的视觉程序把信息快速、准确地传达出去,并使接受对象能够通过自己的视觉经验和心理联想认识和理解视觉语言,将表达的物质信息和精神信息有效地接收下来,从而获得最佳视觉效果。

4.1.1 视觉传达概述

视觉传达设计是一门科学和方法论,它以视觉生理和心理为核心,探讨视觉传达设计的功能、目的及美感的形式法则,并处理和解决人与物之间视觉信息交流的完善问题。这一领域进一步丰富了人类在设计领域的认知观念。

视觉传达设计的基本内容包括视觉生理、视觉功能、视觉符号、视觉经验、视觉运动、视觉心理、视觉信息和视觉语言等方面,其应用范围广泛,涉及广告设计、展示设计、环境设计、包装设计、印刷美术设计、服装设计、产品设计等所有商业美术设计领域,以及所有与视觉相关的设计领域。

视觉传达设计的核心任务在于有效地传递视觉信息。设计内容是视觉传达设计的灵魂,它源自传达主体,并包含了要传递的具体信息。传达过程可以概括为四个基本要素:谁(传达主体)、把什么(信息内容)、向谁(目标受众)传达,以及传达的效果、功能和影响如何。

在设计实践中,这意味着设计师需要深入理解目标受众的需求和偏好,选择恰当的视觉元素和传达策略,以确保信息的有效传递。同时,设计师还应考虑如何通过视觉元素的创新使用来增强信息的吸引力和记忆度,从而在竞争激烈的视觉环境中突出重围。通过这种方式,视觉传达设计不仅能够传递信息,还能够激发受众的情感反应,增强品牌认同感,甚至影响受众的行为决策。

视觉传达设计可以根据造型的角度进行分类。具体来说,包括:二维空间的平面设计,涵盖海报、摄影、标志、书籍装帧、字体设计等领域;三维空间的立体设计(见图4-2),虽然属于产品设计的范畴,但在设计过程中仍需重视视觉信息的传达,包括包装、立体广告、展览、建筑、产品陈列等设计;四维空间的设计,涉及电视、电影、动画、舞台等领域的设计。

随着现代通信技术和传媒技术的飞速发展,人类社会信息化进程加快,视觉传达设计也经历了深刻的变革。视觉信息符号的形式从以传统平面为主扩展到以三维和四维形式为主体的设计,传达媒体从手工、印刷、影视向多媒体综合领域转变,传达方式也从单向信息传达演变为交互式信息传达。

图4-2　LED蜡烛灯泡设计

4.1.2　视觉传达设计范围

由于设计工作内容与侧重点的不同，人们通常所说的视觉传达设计主要指的是以平面和交互设计为主的设计内容。这一领域的范围相当广泛，包括文字设计、标志设计、插图设计、装帧设计、广告设计、CI设计、包装设计、展示设计等门类，分述如下。

1. 文字设计

文字设计就是对约定俗成的文字符号进行夸张、变形，使之图案化、形象化，再结合现代构成方式重新进行图形编排，产生图形符号式的视觉美感。字体设计包括由基础字体设计变化而成的变体、装饰体和书法体等。

1）文字从造字开始就是对字形、字义符号的描述

我国的汉字形体构造中有传统的"六书"说法。其中的"指事""会意""形声"三种形式代表了两大类型：一类是纯粹表意字形体（包括象形字、指事字、会意字），另一类是表音成分的形声字。考察我国殷代的甲骨文，可有力说明文字从造字开始就是对字形、字义符号的描述。

2）变体文字设计原则

汉字经过长期的演变，形成了现今的方块结构。从视觉角度来看，汉字相较于其他任何外文字体在可读性方面具有优势。科学家们曾通过测试眼球在阅读一段文字时移动的幅度和频率来衡量文字所提供的信息量，研究结果表明，汉字是提供信息量最大的文字。在平面设计领域，常用的中文字体可以分为三类：书写体（书法类）、照相排版字体（印刷体）以及

手绘美术字体。外文字体主要以英文为主,包括罗马体、哥特体、花体等。

变体文字设计的三条原则如下所述。

(1)形式与内容的统一。字体的形式美是和它所表达的内容紧密结合的,设计时首先要从内容出发,进行艺术加工,突出表现文字的精神含义。

(2)可读性。文字的基本结构是千百年来造就的范本,不宜随意改变。装饰变化要适度,必须符合人们的认读习惯,一般不可随意增减笔画,避免因追求新奇而使文字变形,导致难以认读。图4-3所示的海报设计,尽管字体经过了设计变形,但依然保持了良好的可读性。

图4-3　海报设计中的字体变形

(3)艺术性。字体设计应以自身特征去吸引和感染读者。不遵循一定艺术变化规律的设计,必然杂乱无章。应力求字体美观大方,避免因过分夸张而出现矫揉造作的倾向。

字体设计被广泛应用于广告、包装、标志和书籍装帧等设计中。无论是中文字体还是英文字体,无论是书法体、美术字体还是印刷体,都要求字体能与视觉传达设计的具体内容紧密配合,以获得完美的设计效果。

拉 丁 字 母

拉丁字母,也称作罗马字母,是世界上广泛使用的文字体系之一。这种字母系统之所以普及,是因为它受到了早期基督教、欧洲殖民主义以及西方文化传播和影响的推动。道格拉斯·C.麦克默蒂曾经形象地描述过:我们每天都在不假思索地使用字母,就像呼吸空气

一样自然。我们往往没有意识到，今天为我们服务的每一个字母，都是从古老的书写艺术中经过漫长而艰难的发展过程演变而来的。

追溯拉丁字母的发展过程，可以将历史倒回到大约公元前15世纪（青铜器晚期）发现的原始迦南字母。随后，在公元前1600年发现腓尼基字母（相应的字母对照表见图4-4），这是一个由22个表音字形组成的辅音字母系统，也是世界上第一张字母表。希腊语言的元音非常发达，约公元前800年，在腓尼基字母的基础上增添了元音字母，随后的书写方式也逐渐演变成从左向右，字母的方向进而颠倒。希腊字母是世界上最早包含元音的字母体系，对希腊文明乃至西方文化影响深远（见图4-5），早期的希腊字母增至24个。随后，希腊在意大利的殖民地演化出传统的伊特拉斯坎字母（见图4-6），公元前700年罗马人引进希腊字母，形成25个字母并进行多次调整。公元前400年，盎格鲁-撒克逊人（北欧）接受罗马字母表，新增2个字母后去掉1个，最终形成了拉丁字母。最后，到1816年，威廉·卡斯隆四世的无衬线字体才完全呈现出26个标准的拉丁字母，一直沿用至今。

图4-4　字母对照表（局部）

图4-5　希腊字母表（局部）

图4-6　伊特拉斯坎字母表（局部）

2. 标志设计

标志是为了表明物象的身份、品质、方向、数据等特性而设计的图形。标志具有显著的符号特征，它是商标、标志、标记、记号等视觉符号的总称。虽然常有人用"标识"来泛指这类符号，但"标志"的字面意义更为宽泛，因此在这里使用"标志"一词更为准确。标志设计可以分为两大类：一类是商业性标志设计，通常称为商标；另一类是非商业性标志设计，包括标志、标记等。在设计方法上，标志设计采用具象、半具象和抽象等手法，在形态

上则可以分为图形标志设计、文字标志设计以及图文结合标志设计。图4-7所示就是一个简单的图文结合的标志设计。

图4-7 图文结合的标志设计

在文字产生之前，人类就已经使用象征符号作为相互沟通的工具，例如刻树、结绳、堆石以及在各种物体上刻画记号等。他们将圆圈画作太阳的象征，将弧形画作月亮的象征，最初这些符号多为写实性质，但后来逐渐演变成象征性的图形。随着人类文明的进步，人们开始用各种象征来代表特定的概念："锚"象征希望，"十字架"象征上帝，"红十字"象征慈善机构，"心形"象征爱人或爱情，"伞"象征保护，"蛇"象征罪恶，"星辰"象征至高无上，"猫头鹰"象征智慧，等等。

各类图形标志

1．图形标志分类

一类是象征性图形，它们不仅能够代表某一物体及其存在方式，而且能够根据物体的目的、内容、性格等抽象概念，对人物、事物、植物、自然景物的造型进行简化。例如，石油公司的红飞马、汽车公司的灰狗、香烟公司的骆驼、电影公司的狮子等。

另一类是指示性图形标志，它们与所指对象之间存在直接的对应关系。例如，红色的圆代表太阳；箭头指示特定的方向；制图记号和统计符号直接表示特定的内容，并明确说明数据；图表概括信息内容，地图显示地理位置等。

2．标志的形态分类

（1）以字形为主体的设计形态，包括中文、英文和数字构成的标志。在中文方面，如电灯公司的"中"字商标、国泰公司的"泰"字商标。在英文方面，如通用电气公司（General Electric）由"GE"字母组成的商标（见图4-8），还有索尼（Sony）的"SONY"商标等。在数字方面，如国际工业设计协会在1969年使用的数字商标"69"，某些航空公司使用的数字商标"747"。

图4-8　通用公司标志

(2) 以写实形象为主体的设计形态。例如，1999年中国昆明世界园艺博览会的吉祥物标志，是一只拟人化的滇金丝猴，取名为"灵灵"，如图4-9所示。

图4-9　昆明世界园艺博览会吉祥物

(3) 以几何抽象图形为主体的设计形态，涵盖了由三角形、四边形、椭圆形或其他几何形状构成的标志。例如，奥运会的五环标志、三菱公司的三个菱形标志（见图4-10）等。

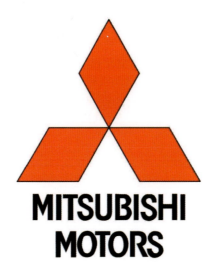

图4-10 三菱标志

(4) 以组合（综合）形状为主体的设计形态，通过将文字、象征图形、几何图形或数字图形等元素相结合，或者采用一形多义的方式，融合文字、图形、人文背景等，有时还辅以色彩，从而创造出丰富多样的视觉变化。例如，2008年北京奥运会的会徽就是一个典型的例子，如图4-11所示。

图4-11 2008年北京奥运会会徽

根据使用主体的不同，标志可以分为公共标志和非公共标志两类。

(1) 公共标志包括公共场所的指示标志（如洗手间标志、公用电话标志、公共活动场所标志）、物品处理说明标志（如空调、蒸汽组合浴室的操作说明系统标志），以及公交、工程、安全等领域的标志。

（2）非公共标志则是指专属于特定机构、组织、会议、博览会、个人或物品使用的标志。例如，代表国家标志的国旗、国徽，以及企业标志、会议标志、商品标志等。中国人的私人印章、欧洲贵族的纹章和日本人的家族徽章等，都属于这一类。

标志设计所包含的内容是代表一个企业、机构、组织、团体活动或个人的，它是一个特定内容——人、物体或组织精神和实质的象征性和指示性表现，同时也是整个视觉形象精髓的抽象表现。标志设计在社会的各个方面都有广泛的应用，在视觉传达设计领域占有极其重要的地位。

3. 插图设计

插图是世界通用的视觉图形与艺术语言，它包括绘画插图和摄影插图。插图设计不同于纯艺术中的绘画，像中国画、油画那样作为单幅主题性创作发表和展出，又不像纯摄影那样是一种独立的艺术作品形式。属于视觉传达范围内的艺术插图，是利用绘画、摄影等艺术形式的语言手段、技法，一方面补充说明特定的信息传达；另一方面是通过以造型、色彩为主体的艺术手法，直接发挥信息传达作用，增强信息传达的可视性、可读性，从而形成强大的视觉冲击力。

1）绘画插图

绘画插图在艺术设计领域扮演着至关重要的角色，其创作方式主要可分为三种类型。第一种类型是手工绘制，艺术家使用传统的绘画工具，如铅笔、墨水或颜料，直接在媒介上创作图形。这种方法赋予了作品独特的手工艺术质感。第二种类型是技术与人工的结合，艺术家可能会采用彩色喷绘技术，将手绘草图转化为完整的图形，或者通过多种技法的混合使用，创造出更为丰富和精细的视觉效果。这种创作手法融合了传统艺术的精髓与现代技术的便捷性。第三种类型则是完全依赖计算机绘图软件，如矢量绘图或位图编辑工具，来完成插图的创作。这种非手工的绘画形式以其精确性和可编辑性，为艺术家提供了广阔的创作空间。在插图设计中，艺术家可以通过上述三种形式，采用抽象、具象、写意、半写意等多种艺术表现手法，以及漫画、动画等视觉叙事方式，创作信息图形符号。这些方法能够有效地传达那些通过语言、文字或标志难以充分表达的内容，从而增强视觉传达的效果和深度。

2）摄影插图

摄影插图通过摄影技术捕捉信息内容，其核心在于对象的真实再现，属于具象表达的一种形式。在设计过程中，需要对现实进行主观的创意构思和造型构图。例如，为了传达交通事故信息以警示人们，单纯的文字描述可能无法让受众完全理解事故的具体情况；而辅以几张照片，则可以使信息形象化，增强警觉性，既补充了文字信息，也提升了视觉冲击力。当然，仅凭照片是不足以传达全部信息的，还需要文字来提供补充说明。

无论是摄影、绘画还是一般意义上的插图（见图4-12），各种设计表达手法都能达到引人注目的视觉效果。无论是夸张的、写实的（或超写实的）、幽默的、幻想的、浪漫的、古典的还是象征性的，不同风格的插图都能充分展现作品的创造性，给观众留下深刻印象。除了大型的户外广告牌和电子屏幕广告外，大多数插图设计都是小型的，它们通过印刷与观众见面，简洁明了，服务于商业、消费和社会领域，发挥着教育、审美、指示、说明、宣传、广告、图解等多元化视觉功能，强调视觉体验的满足感。

图4-12　插图

插图设计必须充分体现如下四个特性。

（1）启发性。它能够引导人们进行形态思维，丰富人们的想象力，启发人们将思路引向目标，从而创造出更完美的形象。

（2）说明性。插图通过色彩与质感的表现和艺术加工，增强了商品和信息对象的真实感。图形学表明，即使是最简单的图形，也比最直接、单纯的语言文字更具有明确的说明性作用。插图设计的说明性能让人们准确地了解各种信息、功能特性以及在特定环境下产生的效果。

（3）快捷性。插图能根据信息传达的需求，灵活且迅速地表现各种形象信息。各类方案的效果图能够迅速完成，实现高效率的成果。

（4）广泛性。插图设计是一种广泛易懂的视觉语言形式，能满足各种视觉需求，使人们一目了然。它不受年龄、性别、语言和时空的限制，视觉信息传达的覆盖面非常广泛。

总之，语言和文字传达的是内容的抽象概念，它们的形式与内容相互对应；插图则将象征性的内容与形式融为一体，并且能够传递具体而感性的形象，这正是图形与语言文字的主要区别。

4. 装帧设计

装帧设计是书刊生产过程中至关重要的美化设计工作，它涵盖了文字、图片、版式、插图的制作与布局，以及封面、扉页、环衬、目录页、版权页等部分的设计。此外，装帧设计还包括选择平装、精装等装帧方式，以及封面材料（如纸张、绸布、皮革、漆布、塑料等）和装订方式的确定。简而言之，装帧设计是指为使书籍获得具体形态，从材料、工艺、技术和艺术等方面制定的整体规划及其实施方案。

接下来，我们将详细介绍装帧设计的原则、艺术语言和版面设计。

1）装帧设计的原则

装帧设计必须与书籍的实质内容紧密联系。这要求设计师不仅要深刻理解原著，还要能够准确提炼和高度概括其精髓，以实现内容与形式的有机结合，达到设计的最佳效果。

首先，装帧设计应遵循内容与形式和谐统一的原则。设计师需要深入理解作品的内涵，从而在设计中准确传达书籍的主题和精神，使设计不仅美观，而且与书籍内容相得益彰。

其次，装帧设计应确保整体与局部的协调统一。书籍设计是一个涵盖包装、广告等各个方面的系统工程。在设计过程中，应避免过分强调整体而忽视封面、环衬、扉页、版式、封底等局部的节奏变化，以免造成书籍整体感觉平淡无奇。同时，也不能忽视整体观念，导致文图前后缺乏联系，失去图书的统一风格。

最后，装帧设计应实现设计与工艺的完美结合。在设计阶段，必须充分考虑工艺的可行性。印刷技术、纸张、油墨以及装帧材料的选择都与设计紧密相关。新技术和高科技的应用（如电子拼版技术），为设计者提供了新的思路和可能性。装帧设计与印刷工艺之间存在着相辅相成的关系，两者缺一不可。

2）装帧设计的艺术语言

装帧设计的艺术语言是指通过塑造书籍的外观形象来反映书刊内容，表现作者的思想感情及个性风格的一种手法。对于同一内容的书刊，不同的装帧表达方式会产生不同的效果。这种效果具体体现在以下几个方面：材料的使用、形象的塑造、色彩的搭配以及文字的呈现。这些装帧表达元素相互影响，共同构成了书籍和报刊设计的美学特征。

3）版面设计

版面设计是装帧设计的重要组成部分。版面设计是将文字、标志和插图等视觉要素进行组合配置，主要包括书籍、报刊、册页等印刷品的版面设计，以及影视图文的平面设计等。文字、图片和图表设计是构成编排设计的三个要素，它们各自有其独特的设计特征与手法，但是通常需要综合运用进行设计，才能获得整体版面易读、美观的效果。装帧设计示例如图4-13和图4-14所示。

图4-13　装帧设计（1）

图4-14　装帧设计（2）

5. 广告设计

作为视觉传达设计类型之一的广告设计，是一种利用视觉符号传递广告信息的设计。"广告"的根本任务是传播信息。传播社会信息的是"社会广告"，如常见的公益广告、招聘广告、招生广告、体育广告、文艺广告等；传播经济信息的则是"商业广告"，也就是通常所指的那些宣传商品、厂家、企业、品牌和消费观念的广告，它的任务是促进商品流通、促进销售、引导消费行为，从而实现促进生产、繁荣经济的目标。

随着商品经济的发展，市场日趋繁荣，现代人已将新的技术手段，如印刷术、霓虹灯等作为广告信息的载体。现代电信技术导致电台和影视广告的发展，使得色、光、声、文、演融为一体的广告形式更加精彩，遍及千家万户。

一则成功的广告应具备以下基本特征。

（1）立即吸引注意：广告必须能够迅速抓住目标受众的注意力。这是广告能否持续吸引观众（听众）兴趣的关键，也是其发挥说服作用的前提条件。

（2）引导视线和注意力：广告应能有效地引导受众的视线（或注意力），并将其集中于广告的核心主题和内容。

（3）易于记忆的主要元素：广告的主要部分应设计得易于记忆，以便在受众心中留下深刻印象。

（4）引发预期的联想和感觉：广告所激发的联想和情感反应应与预期目标一致。

这四项特征并非简单的线性序列，而是相互依存、共同作用的关系。

广告内容至少涵盖广告的主题、商品及品牌的感官识别、广告需要传达的信息三个方面。广告设计的目的在于将这些信息内容转化为易于受众感知和理解的视觉符号，如文

字、标志、插图、动作和声音等，并通过各种媒体或多媒体渠道传递给目标受众，以期影响其态度和行为。图4-15所示的这款耳塞产品的设计，能够有效降低噪声。这种设计不仅能够引起消费者的情感共鸣，还有助于提升品牌价值。

（a）

（b）

图4-15　降噪耳塞广告创意设计

在广告设计中，为确保广告的有效性和吸引力，需要遵循以下四个核心原则。①思想性：广告设计应具有明确的主题和深刻的内涵，这是广告的灵魂，能够引导和启发观众。②真实性：广告内容必须真实可信，只有真实反映产品或服务的特点，广告才能赢得消费者的信任。③科学性：广告设计应基于科学的市场调研和消费者心理分析，科学的方法能够提高广告的针对性和有效性。④艺术性：广告应具有艺术感和创意，这是增强广告吸引力和感染力的手段，有利于给人留下深刻印象。广告是全方位的信息传播工具，应用的领域非常广泛。

根据不同的参照标准，广告可以有多种分类方法，包括但不限于以下几种。

（1）按性质分类，可以分为商业广告、文化广告和公益广告三类。

（2）按媒体类型分类，可分为报纸广告、电视广告、广播广告、杂志广告、户外广告、霓虹灯广告、灯箱广告、橱窗广告、印刷招贴广告、直邮广告、交通广告、售点（POP）广告、赠品广告等。

（3）按企业广告策略分类，可分为产品广告、品牌广告、企业形象广告、企业服务广告等。

6. CI设计

CI也称CIS，是英文corporate identity system的缩写，目前一般译为"企业识别系统"。CI设计，即有关企业形象识别的设计，包括企业名称、标志、标准字体、色彩、象征图案、标语、吉祥物等方面的设计。

CI由理念识别（mind identity，MI）、行为识别（behaviour identity，BI）和视觉识别（visual identity，VI）三方面构成。

1）理念识别

它是确立企业独具特色的经营理念，识别企业生产经营过程中设计、科研、生产、营销、服务、管理等经营理念的系统，是企业对当前和未来一个时期的经营目标、经营思想、营销方式和营销形态所作的总体规划和界定，主要包括企业精神、企业价值观、企业信条、经营宗旨、经营方针、市场定位、产业构成、组织体制、社会责任和发展规划等，属于企业文化的意识形态范畴。

2）行为识别

它是企业实际经营理念与创建企业文化的准则，是企业运作方式统一规划形成的动态识别形态。它是以经营理念为基本出发点，对内是建立完善的组织制度、管理规范、职员教育、行为规范和福利制度；对外则是开展市场调查、进行产品开发，通过社会公益文化活动、公共关系、营销活动等方式来传达企业理念，以获得社会公众对企业认同的形式。

3）视觉识别

它是以企业标志、标准字体、标准色彩为核心展开的完整、系统的视觉传达体系，是将企业理念、文化特质、服务内容、企业规范等抽象语义转换为具体符号的概念，可以塑造出独特的企业形象。视觉识别系统可分为基本要素系统和应用要素系统两方面。基本要素系统主要包括企业名称、企业标志、标准字、标准色、象征图案、宣传口语、市场行销策略报告书等。应用要素系统主要包括办公用品、生产设备、建筑环境、产品包装、广告媒体、交通工具、旗帜、招牌、标识牌、橱窗、陈列展示等。

在CI设计中，视觉识别设计是最外在、最直接、最具有传播力和感染力的部分。视觉识别设计是将企业标志的基本要素，以强有力的方针及管理系统有效地展开，形成企业固有的视觉形象；是透过统一化的视觉符号设计来传达精神与经营理念，有效地推广企业及其产品的知名度和形象。因此，企业识别系统是以视觉识别系统为基础的，并将企业识别的基本精神充分表现出来，提升企业产品的知名度，同时对推动产品进入市场起着直接的作用。视觉识别设计能从视觉上体现企业的经营理念和精神文化，从而形成独特的企业形象。

MI、BI与VI的关系如图4-16所示。

		对内	对外
理念识别 （MI）	行为识别 （BI） 非视觉化	1.干部教育 2.员工教育：服务态度、电话礼貌、接待技巧、服务水平、作业精神 3.生产福利 4.工作环境 5.内部修缮 6.生产设备 7.研究发展 8.废弃物处理、公害对策	1.市场调查 2.产品开发 3.公共关系 4.促销活动 5.代理商、金融业、股市对策 6.流通对策 7.公益性、文化性活动
		基本要素	应用要素
	视觉识别 （VI） 视觉化	1.企业名称 2.企业品牌标志 3.企业品牌标准字体 4.企业标准色 5.企业专用印刷字体 6.企业造型、象征图案 7.企业宣传标语、口号 8.市场营销报告书	1.事务用品 2.办公用品、设备 3.招牌、旗帜、标牌 4.建筑外观、橱窗 5.衣着制服 6.交通工具 7.产品 8.包装用品 9.广告、传播 10.展示、陈列规划

图4-16　MI、BI与VI三者之间的关系

7. 包装设计

包装，即用一定材料对物品进行包裹。顾名思义，"包"具有包藏、收纳和装入之意，"装"则具有装束、装扮和装饰的含义。商品包装是为了提高和维护商品价值，选用适合的材料，采用某种技术进行艺术处理而设计制作的包装容器。它具有保护、保存及储藏内容物的功能，以及便于移动、携带、使用和管理存放的功能。包装以其优美的造型、靓丽的色彩和特殊的展示效果，在营销活动中刺激和引导消费。包装设计是产品由生产转入市场流通的一个重要环节。

包装设计，是一种商业性的艺术设计，它是以市场营销为目的，综合社会、经济、艺术、技术、心理诸要素，以满足对物品的容纳、保护、储运的需要而进行的一种造型和装潢设计。包装设计包括包装结构设计、包装容器设计和装潢设计三部分，是对材料的选择，也是对造型结构等方面的设计。此外，包装设计还包括对图形、文字、色彩的艺术性设计，如图4-17所示。

图4-17　包装设计

1）包装的演化

远古时代，人们为了生活的需要，使用最原始的包装材料，这些包装材料和形态都取自自然，如树叶、树皮、竹简、果壳、草编、竹枝、柳条、动物器官等。陶器的出现，标志着人类包装史上光辉的一页，从此开始了有目的的包装创作。今天我们看到的6000多年前的彩陶，不管是造型还是图案，都具有相当高的水准，为现代包装设计提供了丰富的创作灵感。随着生产力的不断提高，物品生产得到了相应发展，剩余产品开始涌入初级流通领域，商业活动由物物交换逐步转变为等价交换。"货币"的出现，又促进了流通领域的繁荣，并导致竞争的出现，从而产生店铺招牌和产品的"标记"，如"白兔为记""梅花为记"等就是最早的商标，而这些商标又随着不断扩大的商品销售，出现在这些产品的包装上。

从此，包装的功能从最初的保护和容纳物品，提升到了识别性的功能，这在商品销售领域是一大飞跃。商业逐渐从小贩街头叫卖到小商店、百货公司、专卖店、超级市场，得到空前发展，包装设计已成为赢得市场的重要手段，市场竞争也从单一的商品竞争转变为包装竞争。因此，市场对包装的要求越来越高。产品只有经过精美的包装才能真正成为商品，进而在流通领域为商家创造效益。包装在现代市场经济销售中已成为名副其实的无声推销员。

2）包装设计的任务

包装设计的表面装饰必须体现企业精神和产品风格，从而形成长久的广告诉求。包装表现的要素包括品牌名称、商标、标准字体、产品质量说明、产品使用指南、促销及广告资料，以及插图、成分、容量、标志、公司名称等。

包装设计师的任务是利用生产者提供的资料，配以精美、适当的插图和色彩，使包装构图充满活力，对消费者产生视觉冲击力，吸引其注意，促使其采取购买行为。因此，优秀的设计效果是商品销售的重要保障。

3）绿色包装设计

随着现代社会环保运动的不断深入，消费者越来越关注产品生产的源头。有人认为，设计就是破坏环境的源头，设计师就是制造垃圾的"罪魁祸首"。因此，设计师更应该加强环保意识，并将这种意识落实到设计中。包装与环境的问题已成为当今社会的热门话题，包装与经济发展、环境保护、可持续发展都有着直接联系，理应受到重视。图4-18所示的包装设计，采用了可回收的环保材料，体现了对环境友好的设计理念。

图4-18　基于环保材料的包装设计

时钟的包装设计

Mulyadi为FLIGHT 001公司设计的世界时钟，能够根据不同地区和时区自动校准时间，从根本上解决了旅行者的时间调整问题。产品由轻薄的木材制成，这种材料不仅污染低，可以提高资源的利用率，还能传达商品的信息，降低产品可能带来的危害，如图4-19所示。

　　　　　（a）　　　　　　　　　　　　　　　　（b）

图4-19　FLIGHT 001公司的世界时钟

8. 展示设计

展示设计，亦称陈列设计，涵盖了陈列、展出、示范和表现等方面。展示场地包括博物馆、科技馆、纪念馆、广场、街市等。根据展示的类型，可分为博物馆陈列设计、博览会和展览会设计、橱窗设计、购物环境设计、观光景点设计、节庆礼仪设计等。因此，展示设计包含的领域十分广泛，在社会生活中发挥着重要作用。

展示设计的具体环节涵盖了活动的策划与组织、展示主题的创意表达、展品道具和展出环境的施工制作等，是集造型、科技和文化于一体的设计工程。展示设计的基本法则包括：①设计视觉元素的运用，如直线、曲线、圆形和其他几何形体的运用，产生了丰富有序的变化；②注重设计的形式法则，如比例尺度、对比统一、节奏韵律、错视觉等因素的合理运用。图4-20所示的展示设计作品，在变化的节奏和韵律中展现出了独特的美感。

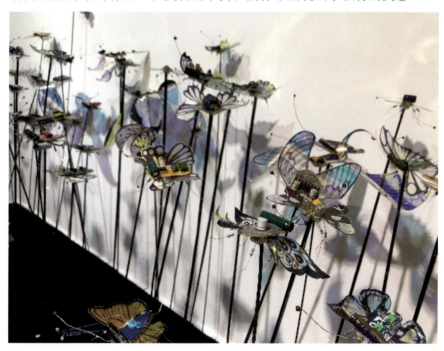

图4-20 展示设计作品

在展示主题的创意与设计表达中，具体可分为下述几种类型。

（1）展示的总体设计。这实际上是整个展示活动的策划工作，包括两个主要方面，首先是文字脚本的编辑工作，其次是艺术和技术上的设计。前者主要负责确定展示的主题内容及安排展示程序等，后者则专注于整个展示活动的空间形态、平面布局、参观路线、整体色彩、版式装饰风格与形式的确定。

（2）展示环境空间设计。这涉及对展示环境的空间分割与组合进行设计，包括将空间内的所有形态分解为最基本的造型元素或多个局部形态，而后根据需要再重新进行元素或形态的组合。

（3）展示版面设计。这要求根据展示的整体要求，对版面的色彩、排版、文字等做统一的安排，包括版式、图片、图表、装饰，以及有关的工艺、材料与技术设计。

（4）展示照明设计。这是为展示场所设置人工或自然光照明，是展示活动的基本设施设计。展示照明可分为基础、装饰和导向照明三类，其形式有直接与间接照明、折射与反射照明、彩光与荧光照明、强光与弱光照明、顶光与侧光照明等。

（5）展示音像设计。这涉及展示中的音响和图像设计。展示仅靠实物、文字和图片这些媒介是不够的，依靠声音、图像和光色的混合设计，可在虚拟状态中扩大展示空间，给人以全息的信息传递。音像展示最常用的形式与手段主要有电影、录像、录音、配乐、投影、电视大屏、触摸屏等。

展示设计还包括各种具体制作设计，如道具设计等多项环节。总之，展示设计不仅是一种视觉传达设计，还兼有产品设计和环境设计因素，它是一项多种技术综合应用的复合设计。

上海世博会中国馆的建筑空间设计

2010年上海世博会上，中国国家馆作为中国展馆，向世界展示出了中国建筑独具的特色。中国馆以城市发展中的中华智慧为主题，表现出了"东方之冠，鼎盛中华，天下粮仓，富庶百姓"的中国文化精神和气质。整个展馆以"寻觅"为主线，带领参观者行走在"东方足迹""寻觅之旅""低碳行动"三个展区，在"寻觅"中发现并感悟中华民族绵延不绝的智慧。

中国馆无论是地理位置，还是馆内、馆外设计都别具匠心，既突出了中国元素之美，又不失现代艺术之感，如图4-21所示。

图4-21　上海世博会中国馆

第一展区:"东方足迹",展出了128米长的巨型画卷《清明上河图》,如图4-22所示,生动再现了北宋宣和年间世界上最大的城市汴京(今河南开封)的繁华景象。画卷以全景式的构图,细致且真实地描绘了城乡、街市、水道间的各种生活场景。

图4-22 《清明上河图》(局部)

第二展区:"寻觅之旅",如图4-23和图4-24所示,采用轨道游览车,以古今对话的方式让参观者在最短的时间内体验中国城市规划建设的智慧,经历一次充满动感、惊喜和发现的旅程。

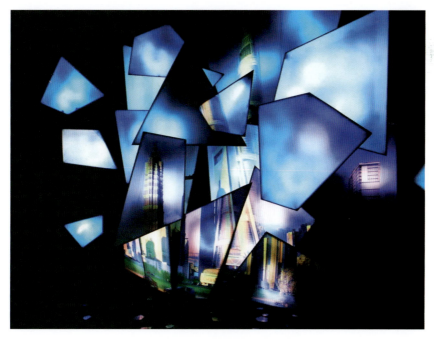

图4-23 寻觅之旅其中一角(1)

图4-24 寻觅之旅其中一角（2）

第三展区："低碳行动"，如图4-25所示，以低碳环保为主题，强调中国未来城市发展，以及如何通过"师法自然的现代追求"应对城市化挑战，为实现全球可持续发展提供"中国方案"。

图4-25 水和环保创意空间设计

中国馆内部通过"水的流动"连接各展层和展项。参观者可以在不同的地方看到形态各异的水景，既有真实的水体，也有高科技模拟水景，还有装置艺术抽象水形，更有让人意想不到的"新水模式"。

水是地球资源之一，场馆中"水"元素的运用既表达出对全球水资源紧缺问题的呼应，更展现了人与人、人与环境、城市发展与自然环境之间的和谐共生。

4.2 产品设计

产品设计是指对生产制品的造型、结构和功能等进行综合性设计的过程，旨在制造出既实用又经济、美观的产品，满足人们的多种需求。人类的造型设计活动主要通过视觉和触觉实现，通常涉及将天然材料加工成可视又可触、具有特定形式和实用价值的结构实体。因此，在艺术设计领域中，产品设计常被称为产品造型设计。这一过程是将无形的技术和艺术转化为具体物品的创造活动。

4.2.1 产品设计概述

在工业设计领域，产品通常指批量生产的制品，包括生活用品、生产工具等。产品设计是利用工业化的技术加工手段，在特定条件下进行的造型设计。

技术的不断更新和新材料的应用，使得产品造型语言能够将艺术与技术有机结合，创造出具有现代感的优美形式。图4-26所示的灯具产品设计，巧妙地融合了技术与现代形态美。产品设计与工程造型设计有所不同，后者要求在满足机械性能的基础上，关注机械结构之间的关系，反映的是物与物的关系。相比之下，产品设计更注重满足人们对物品的使用需求和适用性，反映的是人与物之间的关系。

图4-26 现代造型的灯具产品设计

在产品设计中，产品应具备以下三方面的意义：第一，产品作为"用品"，是帮助人们实现特定动作、达成目标的工具。在使用过程中，它们实际上是向用户提供服务的媒介。第二，产品作为"制品"，是利用现代工艺和材料，通过社会化、集体化的生产劳动加工而成的。第三，产品作为"商品"，在被使用之前，其价值首先体现在作为商品在市场流通中被人们接受的程度上。产品的价值既取决于生产时投入的生产资料量，也取决于消费者对产品

设计的心理认知度。

产品设计不仅有创意和美观的外在形式，还要体现内在的科学结构，提高生产效率，降低成本，有效节约资源，避免环境污染。同时，产品设计还需满足消费者的当前和未来利益，反映社会发展的更高要求。图4-27所示的高性能LED灯泡设计，在确保360°全方位照明的同时，采用了合理的结构设计以优化散热，从而满足了消费者的使用需求。

图4-27　高性能LED灯泡设计

4.2.2　产品设计范围

明确划分产品设计的类型具有一定的难度。例如，家具、首饰、工程器械、医疗用品等多个品类均可归入产品设计的范畴。为了便于理解和分类，我们可以根据生产方式将产品设计大致分为两类：一类是以现代大规模机器和批量生产为主的工业产品设计；另一类是以手工加工为主的手工艺产品设计。

1. 工业产品设计

"工业产品设计"简称工业设计，是由英文"industrial design"翻译而来的，简称ID。虽然工业设计的概念在欧洲早已形成，但"工业设计"一词，却最早出现于20世纪初的美国。

工业设计是一种创新活动，其核心目标是塑造工业产品的真正品质。这种品质不仅体现在产品的外观设计上，更重要的是产品结构与功能的和谐统一，以满足生产者和消费者的需求。1980年，国际工业设计协会联合会（ICSID）进一步明确了工业设计的定义，将其视为对批量生产产品进行材料、结构、形态、色彩和装饰等方面创新的过程。如今，工业设计的范围已经扩展到人类环境的各个方面。在工业设计中，设计师需要运用专业知识、经验和视觉感知，解决从包装到市场开发等一系列问题，以提升产品的整体价值。工业设计不仅关注产品的物理功能，还追求满足人们的审美和精神需求，是一种综合性的设计活动。简而言之，工业设计是对产品及其系统进行的全面而创新的设计实践，它涵盖了产品的形态、色彩、材料、工艺、结构和装饰等方面，旨在实现产品的实用性和审美性的完美结合。

艺术设计的应用领域 第4章

工业设计与视觉传达设计、环境设计在某些方面界限并不明显。工业设计师既从事产品设计,也进行包装和室内设计。同时,有些侧重于平面设计、室内设计的专家,也会介入产品设计,并获得极大的成功,日本著名设计家五十岚威畅就是其中的典范。21世纪的设计是信息时代的设计,与新生活相互依存,承担着创造人类新的文化观念和新的生活方式的历史使命,必然成为人类新文明的重要组成部分。

 案例4-5

杜卡迪摩托车设计

虽然人工形态是人类有意识创造的结果,但在创造人工形态之前,人类会根据自然形态进行设计和创造。例如,杜卡迪摩托车的设计,它将动物的造型和车体的设计相结合,突出了产品的特征。除此之外,还用"画重点"的形式提炼了产品的线条和形态。这款杜卡迪摩托车的设计灵感来源于自然界中豹的形态,设计师前期对现有车型的线型和动态进行了分析,而手绘设计草图的本质就是对形态的分析和扩展。

图4-28(a)是该款车型的局部特征表现图,将该款车型局部特征用红线圈注,使该车型的特点更加清晰。图4-28(b)使用红线、蓝线和黄色荧光区域将车型的流线型特征标出,进一步突出了车型的特点。图4-29为产品的表现图,细致地表现了产品的特征,便于消费者理解。

(a)

(b)

图4-28 局部特殊表现图

（a）

（b）

图4-29　产品表现图

1）生活用品设计

科学技术的发展改变了人们的生活方式，相应地，为生活服务的产品设计也发生了根本性的变化。生活用品设计领域涵盖了家用电器、家用机具、饮食器皿、照明用具、卫生设备、娱乐用品、旅行用品等。生活离不开各种产品，如图4-30所示，据统计显示，与人们生活直接相关的日用品就有千种之多。

以家用电器为主的生活用品虽然历史不长，但在过去几十年中已经经历了显著的变革。这种变革的核心驱动力在于科学技术的进步和新材料的应用，而非仅仅是外观设计的更新换代。塑料的发明就是一个典型案例，它为生活用品设计带来了新的可能性，使得产品更加轻便，色彩和表面纹理更加多样化。同时，电子技术的迅猛发展也推动了电器产品向小型化、自动化和多功能化方向演进。这些变革不仅推动了设计领域的发展，而且设计的进步也反过

来促进了产品制造技术和新材料的研发。因此，生活用品的发展是一个涉及科技、材料、审美和心理需求相互作用的动态过程。设计的进步与技术创新相互促进，共同推动了产品的演变与创新。

图4-30　灯具产品设计

户外运动GERBER刀具设计表现

约瑟·戈博于1939年在美国俄勒冈州波特兰市创办了戈博（GERBER）刀具公司。成立初期，GERBER公司专注于厨房刀具的生产，很快便成为美国顶尖的刀具制造商之一。本案例中的军刀不仅在色彩、造型上继承了军刀的特点，在形态上也遵循了对称与平衡的理念，既有对称又有平衡，两者相互统一，不仅彰显了军刀的大气，也体现了军刀形态上的灵活性。

图4-31所示是该款刀具的正视图和折叠之后的正视图，全面地展现了该款刀具的特征。

图4-31　军刀设计

2）家具设计

家具是人们生活与工作中必不可少的日常用具。家具设计既属于工业设计的一类，同时又是环境设计（尤其是室内设计）中的重要组成部分。按通常的设计程序，家具产品设计的初步构想是依据对市场信息、材料供求、生产工艺等方面的调研，通过对使用功能、人机工程学、审美心理、材料结构等方面的分析与综合，并经过综合优选形成理想的设计图，然后

按照比例绘制正投影视图（主、侧、俯三视图与剖视图），并在制图过程中反复推敲功能尺度、造型结构、比例、加工技术、用料、错觉矫正等方面的适宜性，形成三视图以后，进而实施实物模型制作和家具成品制作。

家具设计按照结构方式可分为下述几种类型。

（1）框式家具。此类家具用木板、方木材制成零部件，并通过螺丝固定、榫卯接合等方式组装成框架结构，如椅、桌、架、柜类家具均采用框架结构。

（2）板式家具。家具的主体结构通常采用人造板作为基材，表面覆盖装饰性材料，形成平板式部件，并通过专用连接件组装成板式家具。珍贵木材，如胡桃木、桃花心木、香樟木、花梨木、黑檀木、红木和柚木等，可用于制作薄木饰面。此外，二次刨切薄木饰面、真空吸膜覆面、后成型加工等技术为板式家具的创新提供了新的可能性。

（3）构件装配式家具。由一系列按模数生产的标准化部件，通过可多次拆装的专用连接件装配而成的刚性结构（构件）。构件规格系列化、通用化程度高，既有助于组装的互换性，适合工厂大批量生产，增强了销售和储运的便利性，又为用户提供了选配的便捷性。

（4）叠积式家具。一种便于存放的家具式样，如报告厅、餐厅、多功能厅等公共场所的座椅，既可独立放置，又便于堆积。

（5）组合式家具。该类家具是一种或几种定型的具有独立使用功能的家具单体，按照一定方式组合为一个整体。家具的组合方式有水平多向型组合、垂直叠积型组合、并列型组合等。各类柜式、板式、模塑等单体家具都可按这些形式进行组合。

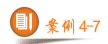

仙人球沙发

在立体构成中，点是有位置、有方向、有大小的实体，是立体构成中所有形态的基础，是形态中的最小单位，也是最常用的元素。如本案例中的仙人球沙发，将零散的个体组成一个整体，或排列成单独的个体，充分体现出在设计中点的灵活性和多样性。

如图4-32所示，从家具整体上看，由于该设计使用了大小不等的仙人球，并且能够随意排列，因此，点在该设计中所起到的吸引眼球的作用也非常鲜明。

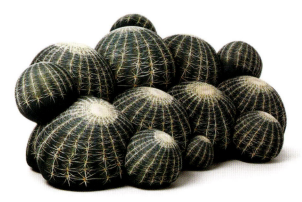

图4-32　仙人球沙发

3）服饰设计

服饰设计包括服装和饰品设计两个方面。广义的服装设计是指服装新形象的设计，其内容包括：①以人体的生理需求为对象的设计，如通过材料选择、结构筹划体现或维护服装穿着过程中的舒适性、便利性等；②以人体美为对象的设计，即依据流行理念，对人体的理想形象进行新的塑造或修饰；③以人的形象为对象的设计，以材料的运用、款式变化、装束配置为手段，通过对特定形象的塑造，表达流行主题或时尚意识；④以生活环境为对象的设计，即通过款型的表达，让服装适应工作、休闲、礼仪等不同场合，使服装与生活环境相协调。

狭义的服装设计，是指服装造型款式及其细节的创作，包括艺术、工艺、造型等方面的设计。服装造型设计，包括外观设计和结构设计两部分。外观设计是根据美的形式法则绘制效果图和进行坯布造型试验；结构设计是根据外观设计，对服装的内部结构进行相应的设计，又称纸样设计，裁剪图、服装试缝是主要表现形式。另外，结构设计中也包含工艺设计。

服装设计的要素包括材料质地、图案、色彩、主料与辅料等。这些要素不仅涵盖单件服装的造型、款式和结构，还包括服装之间的组合形式，以及服饰饰品等元素的搭配，从而形成完整而丰富的设计效果。

4）智能玩具设计

玩具的发展反映了经济、科技、文化的发展水平。随着电子、机械、化工、冶金、印刷、塑料、纺织等行业科技水平的提高，传统的民间玩具结合高新技术开始向电子化、智能化方向发展。

据报道，美国麻省理工学院媒体实验室于1997年启动了一项五年的明日玩具研究计划。在美泰（Mattel，玩具集团）、英特尔（Intel，主要研究玩具的语音识别）、微软（Microsoft，主要编写玩具的程序）、乐高（Lego）、劲量（Energizer）和摩托罗拉（Motorola）的大力支持下，媒体实验室的"明日玩具计划"成功实现了儿童、成人与科技的互动，以及工作、游戏和学习中的创新计划。2001年，美泰与著名研究机构SRI International合作，将高新科技引入新一代玩具中。这两家机构致力于发掘各项科研成果并应用于玩具的可能性，其中一个重点就是应用高新物料、机器人、嵌入式系统、语音识别、无线通信技术，以提高玩具的教育性和娱乐性。

2. 手工艺设计

手工艺设计（craft design）主要指依靠手工技艺，使用各种工艺对原材料进行加工制作的设计活动。这种设计的价值不仅体现在产品的实用性和美观性上，更重要的是融合了手工艺者的智慧和技巧。手工艺者通过对造型、纹饰、材质和创意等元素的巧妙运用，依托特定材料，能够充分展现工艺之美。因此，手工艺设计在世界文明史上占据了令人瞩目的地位。在时间维度上，手工艺设计可分为传统手工艺和现代手工艺；在形态上，还可分为民间手工艺和宫廷手工艺。

1）传统手工艺

传统手工艺，主要指以传统手工形式生产的工艺品类，包括手工技艺复杂、不能由机器取代的陈设欣赏类工艺品，如玉器、陶瓷、象牙雕刻、刺绣、雕漆、景泰蓝等。后来，这类

手工艺品大部分被称为"特种工艺品",是侧重于利用某种珍贵或特殊的材料,经精心设计和严密加工制成的手工艺品。

2)现代手工艺

现代手工艺不仅在时序上相对于传统手工艺不同,而且在内容、形态、品质上都有差异,是指不完全依靠手工制作,充分与现代工业技术相结合,并引入现代设计理念的手工艺设计。现代手工艺设计具有开拓性和开放性,也具有生活实用性和陈设欣赏性。它的范围也很广泛,包括用各种纤维材料制作的壁挂饰品、现代陶艺、铸铜、雕铜、玩具、编织、漆器、玻璃制品、皮革制品、皮毛制品、纺织、木雕和各种首饰工艺等,如图4-33所示。

图4-33　手工艺首饰设计

手工艺在当今高科技时代,不仅作为一种文化和艺术形态存在,还作为高技术的互补因素,具有平衡人的精神和心理承受能力的功能。现代手工艺,由于设计与制作没有完全分离,传统风格和个人经验、趣味的影响常常贯穿于整个产品的生产过程。相比于工业产品,手工艺产品更具民族性、个性化、风格化的特征,其独有的亲切、细腻与自然美感,是机制产品所不能替代的。但由于其生产过程的制约,及相对封闭的发展形式,导致其无法像工业产品那样普及。

3)民间手工艺

民间手工艺是劳动人民为适应生活和审美需求,就地取材并以手工生产为主的一种手工艺品。其品种繁多,诸如竹编、草编、蓝印花布、蜡染、木雕、泥塑、剪纸、民间玩具等。各地区、各民族由于社会历史、风俗习惯、地理环境、审美观念的差异,各有不同的风格和特色。

民间手工艺作为一个特定的领域,在历史上相对于宫廷贵族阶级的手工艺品,具有不同的文化性质。它在现代,则有别于专业艺术工作者的创作设计,表现为一般民众业余生活创作的设计。民间工艺以广大的农民和城市居民为主体。在时态上,民间手工艺包括传统工艺和现代工艺。在生产形态上,它是手工的,同传统手工相比,无论作品构成、生产方式、工艺材料与工艺制作,还是作品艺术风格及服务对象,都是截然不同的。它自成体系,成为艺术设计中一个重要的分支。

4）宫廷手工艺

宫廷手工艺是指过去专门为统治者（皇室、官府、富豪等）服务的"官方风格"的手工艺，其主要特征是奢侈昂贵、雕琢精美，其手工技艺高超、艺术效果成熟且完美。从积极的角度讲，它促进了手工艺设计的长足发展和古典美学原则的完善与进步，以至于达到炉火纯青的地步，其精华部分成为现代手工艺设计中不可或缺的范本。图4-34所示的琉璃摆件手工艺品，是古代宫廷琉璃工艺在现代设计中的延伸。

图4-34　琉璃摆件手工艺品

4.3　环境设计

环境设计，是指对人类生存空间进行美化和系统构思的设计，是对生活环境和工作环境的各种条件进行综合规划和艺术化设计的过程，包括了艺术设计的系统工程，它从人文、生态、空间、功能、技术、经济和艺术等方面进行综合设计。从对环境美的最终要求来看，艺术之美始终贯穿于环境设计的整体之中。

4.3.1　环境设计概述

环境设计的内涵非常广泛。美国规划和设计顾问理查德·道伯尔说，环境设计是比建筑范围更大，比规划的意义更综合，比工程技术更敏感的艺术。这是一种实用艺术，胜过一切传统的考虑，这种艺术实践与人的机能紧密结合，使人们周围的事物有了视觉秩序，并且加强和表现了所拥有的领域。

环境设计的特征在于其跨越各种学科的综合性，以及协调各个构成要素之间关系的整体性。与单一的建筑设计相比，它更多地考虑到该建筑作为整个环境的有机组成部分存在的意义和价值。也正是因为其综合性和整体性的特点，环境设计在表达时代的审美追求、科学技术的发展水平以及人们的生活观念方面，有着代表性意义。随着社会的发展，环境设计已成为现代社会生活的中心，对于开发环境的认识，已建立在环境保护的基础上，力求使人工环境、自然环境和社会环境取得共生和谐。因此，现代设计理论把平衡社会利益、公众参与、信息交流和价值评估等概念引入设计，对环境视觉质量、历史文化的延续和保护、使用者的

特殊需求、环境生态平衡问题进行深入的探索，使环境设计在强调人与物、人与自然、物与物、物与自然的关系上，得到完美体现。

4.3.2 环境设计范围

环境设计所涉及的内容比较多，且其内涵与研究范围还在不断扩充，因此，它的类型相当丰富。按照人造空间以及自然和人造空间相结合的原则，可把环境设计分为城市规划设计、建筑设计、室内设计、园林景观设计和公共艺术设计五类。有些分类还把室外设计单独设为一类，因为园林景观设计、公共艺术设计中已包含了室外设计，为避免重复，这里不再单独设立类别。

1. 城市规划设计

城市是人类因生活和生产需要而聚集定居的地方。如今，城市数量和城市人口的比重呈现出持续增长的趋势，随之而来的是交通、污染、消费等各方面问题的不断涌现。为了缓解这些问题，必须不断地进行调整，并采取相应的协调措施。因此，城市规划设计应运而生。

城市规划设计，是指在一定时期内实现经济与社会发展目标所制定的城市建设综合性规划，是城市各项建设工程技术和管理的依据。城市规划的编制，应依据国民经济和社会发展规划以及当地的自然环境、资源条件、历史文化、现状特点等统筹兼顾、综合部署、协调考虑。城市规划设计通常涵盖确定城市性质、划定用地范围、拟定建设规模及标准要求等多个方面。此外，还应重视保护和改善城市生态环境，防止污染和公害的发生；同时，保护历史文化遗产、维护城市传统风貌、突出地方特色以及保护自然景观等也是城市规划设计的重要内容。

城市规划设计，一般分为城市总体规划设计和城市详细规划设计两个阶段。

（1）城市总体规划设计是城市各项发展建设的总体策划。其任务是以国家经济计划与区域规划为依据，按城市固有的建设条件和现状特点，因地制宜地拟定城市发展的性质、规模和建设标准，统筹安排各项建设布局；妥善处理城市与周围地区生产与生活、当前与长远、老城与新区等方面的关系；做到经济合理、协调发展、有利生产、方便生活，重视城市环境保护与自然、人文景观建设，体现城市特色。

（2）城市详细规划设计是指根据总体规划确定的各项原则，对城市近期建设的工厂、住宅、交通设施、市政工程、公共事业、园林绿化、文教卫生、商业网点和其他公共设施做具体的布置，以作为城市各项工程设计的依据。规划范围可整体、分区或分段进行。

2. 建筑设计

"建筑"一词具有双重含义：一方面，它指代建筑物和构筑物的统称，是工程技术和建筑艺术的综合体现；另一方面，它也指代建筑物或土木工程的建造过程。所谓建筑设计，广义包括对一座建筑物的全部建设工程的内容设计；狭义是指建筑物营造之前，建筑师根据拟建工程的造型与功能要求，将建筑、结构、设备等方面的具体问题，全面综合地通盘考虑，运用工程语言，以图纸和文件形式表达出的完善的实施方案。

建筑设计，就其专业领域而言，涵盖了合理组织使用空间、协调建筑物与周围环境的关

系、室内外造型与表面的艺术处理，以及建筑与结构工程的设计和处理等方面。这些工作要求专业人员之间的紧密协作。建筑师在从事建筑设计时，必须具备全局观念，综合考量各专业间的协同效应，全面协调解决各种矛盾，并具备前瞻性，为建筑物的施工和工程的顺利实施提供协作和配合的共同基础。

建筑设计的特征之一，是实用和审美的结合。建筑是人为建造的生活环境，它从根本上解决了人的居住问题。现代人更需要愉悦、舒适。在形式美的驱动下，建筑在内外装饰、平面布局、立面安排、空间序列中确立起美的形式语言，以满足人们精神上的需要。可见，实用和审美的双重价值，是建筑设计的本质属性。

建筑设计的特征之二，是技术性。这种技术性在本质上不同于其他艺术所指的"技巧"，而是一种科学性概念。每一个时代都是根据特定的技术水平来进行建筑设计，科学技术的进步为建筑艺术的发展提供了更多的可能。

建筑设计的第三个特征，在于它始终与一定的自然环境不可分离。建筑物一经落成，就成为自然环境中一个固定性的部分，同时一定的自然环境也会影响建筑风貌。任何一座建筑的设计都必须考虑到它的背景，适应公众对整个环境的评价。建筑的艺术性要求建筑与周围的环境互相配合、融为一体，这也是构成建筑美的不可忽视的条件。

除了极少数纪念碑建筑外，建筑通常是中空的，获得内部空间才是建筑的真正目的。建筑艺术的外部形象是从内部空间的各种要求出发，把各种要素结合起来构成的一个整体。建筑内部空间的划分、建筑与建筑之间的空间关系、整个建筑与自然空间的关系构成一定的观赏系列，形成特有的空间节奏。建筑的空间层次，是随着人们视点的移动逐步展开的，通过不同的序列结构形式、节奏强烈的视觉韵律，使时间渗透到空间之中，这样就使建筑艺术具有了四维空间特性。建筑空间序列越丰富，时间的因素就发挥得越充分，在时空交汇中构成的艺术形象也就越鲜明。这使建筑艺术获得了某种音乐性，有人把建筑喻为"凝固的音乐"这种说法是很有道理的。图4-35展示的是建筑大师贝聿铭设计的美国国家美术馆东馆，其建筑造型充满了音乐般的韵律感。

图4-35　美国国家美术馆（东馆）

总之，建筑以其庞大的形体、耐久的存在形式，对人类的物质与精神生活产生了持久而深远的影响，构成了人类历史上一种特定的物质存在形式。建筑的种类很多，不同的建筑种类有不同的功能和作用，一般可分为民用建筑、工业建筑、公共建筑、纪念性建筑、宗教性建筑、宫殿建筑、陵墓建筑、园林建筑等。现代科学技术的飞速发展，给建筑艺术带来了更大的可能，也提出了更高的要求，产生了多元化的风格，展示出缤纷璀璨的前景。

3. 室内设计

室内设计，是在建筑物内部空间进行的环境设计，是根据空间使用性质和所处的环境，运用物质技术手段，创造出功能合理、舒适美观、符合人的生理和心理要求的理想场所的空间设计。室内设计包括室内空间设计、室内装修设计和室内装饰设计三大部分。

（1）室内空间设计，即运用空间限定的各种手法进行室内空间形态的塑造。塑造室内空间形态的主要依据是现代人的物质需求和精神需求以及技术的合理性。常见的空间形态有封闭空间、开敞空间、流动空间、动态空间、共享空间、虚拟空间、下沉空间和地台空间等。

（2）室内装修设计，是指对建筑物内构件表面的修饰计划。修饰既能提高建筑的使用功能，营造建筑的艺术效果，又能起保护建筑物的作用。设计的范围包括墙面、门窗、隔断、地面、天棚、家具、陈设等。

（3）室内装饰设计，包括家具、铺物、帘帷、陈设、门窗和设备的布置和设计，是根据房间的性质，创造适宜的环境和一定的艺术效果，以达到美化的目的。船舶、飞机、车辆的内部设计也属室内装饰的范围。

室内物品陈设同样属于装饰范围，包括艺术品（如壁画、壁挂、雕塑）和装饰工艺品陈列、灯具、绿化等方面；室内物理环境，包括对室内环境舒适度（如采光、通风、温湿调节）等方面的设计处理，也属室内装饰设计范围。

室内设计的主要特征体现为从艺术的角度为室内的实体、虚体、技术、经济诸方面提出解决美学问题的方案。例如，在实体设计中，要从美学角度考虑地面、梁柱、门窗、家具等，也包括布幔、地毯、灯具、花卉植物的陈设以及艺术品的陈设等问题。而在空间设计中，要考虑一切空间的组合及其心理效果与艺术效果。

综上所述，室内设计的三大部分中，空间设计属虚体设计，装修与装饰设计属实体设计。实体设计归纳起来就是地面、墙体或隔断、门窗、天花、梁柱、楼梯、台阶、围栏，连同照明、通风、采光以及家具和其他设备设计。空间设计就是厅堂、内房、平台、楼阁、亭榭、走廊、庭院、天井等设计。不管是实体设计还是空间设计，都要求能为人们提供良好的生理和心理环境，保证生产和生活的必要条件。

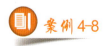
案例4-8

腾讯科技办公空间设计

该案例是腾讯科技的办公空间设计，设计方是北京艾迪尔建筑装饰工程有限公司。从整体上看，该室内设计案例具有明显的高科技企业的设计风格，不管是流线型的设计还是灯光设计都能体现出这一点，清新活泼的色彩也成为该案例较为突出的特色，如图4-36所示。

(a)

(b)

图4-36　腾讯科技办公空间设计

4. 园林景观设计

园林和景观，是人工创造或改造的自然空间环境，在诸多艺术门类中，具有独特的美学个性和艺术价值。园林景观设计是指在一定地域内，以植物、山石、水体、建筑、园路、场地等和天象为构成要素，依据人的行为、游憩习惯、审美意识和要求创造的优美环境，包括风景名胜、城市公园、广场街市、城市绿地、园林建筑、水景喷泉等。

1）园林设计

所谓园林设计，是依据园林的性质、功能和要求，运用各种自然要素和建筑、园内场地等人工要素，遵循艺术、技术和文化的规律，将其组合成生态平衡、环境优美的区域规划设计。设计的内容包括园林的性质、景观特色、规划范围、功能分区、景观分区、地形设计、建筑布局、园路河湖系统、绿化配置及技术经济指标的制定。园林设计一般分总体规划、详细规划和施工图制作三个阶段。

园林设计作为一门设计艺术，它的一个重要特征是自然美的真实性。园林依托自然景致，或借用各类大川景点，这就是借景。古人有借景之说，"夫借景，林园之最要者也。如远借、邻借、仰借、俯借、应时而借。然物情所逗，回寄心期，似意在笔先，庶几描写之哉。"这种借景，不是一种原始的纯自然美，而是人们以各种方式利用各种自然与非自然因素，按照自己的审美人工构筑起来的理想空间。

园林艺术特征之二，是它的整体性。一方面，它把植物、建筑、山水和各种自然材料，按照园林的艺术设计原则和实用要求进行再创造，用以满足地形水景、植物配置、园林建筑、园林色彩和园林布局的不同要求，即将这些要素组织成具有独立价值的艺术整体。另一方面，它的整体性还体现在园林艺术是一门综合的艺术。在它的空间中，聚集着多种艺术的美，如诗文、绘画、雕塑、工艺、书法等。各门类艺术结合在一起，在园林艺术创作原则的统辖下，互相渗透、交汇，产生一种综合效果。各门艺术固有的审美特征被园林艺术同化，成为园林中不可分割的一部分。

园林的主要特点是人工环境。无论东方还是西方，园林的创造往往是人类所进行的最大众化的艺术活动之一。如果说古希腊传说中的巴比伦"空中花园"是造园史上第一座园林，那么世界园林史中确实产生了许多美轮美奂的名园。许多园林史家将园林分为两大体系，一是以"法式园林"为代表的西方规则型园林，一是以中国山水园林为代表的东方自然式园林。两种类型的园林在整体艺术形象、风景内涵以及风格情调上都呈现出很大的不同，这种差异源于东西方文化传统和民族审美心理习惯。

2）景观设计

景观是指能够给人传递自然美或人工美的信息环境。按照其信息内涵的差别，可分为：①自然景观，如山林河湖、花草、瀑布、峡谷等，同时还包括日出日落、月圆月缺、斜风细雨等动态的自然景色；②人工景观，包括广场街市、城市绿地、门廊、水景喷泉、泛光照明等；③自然与人工结合的景观，包括城市园林、旅游景点等。

景观设计是一门综合性的设计学科，它涉及自然和人工环境的规划、设计、管理及维护。景观设计的目标是创造美观、实用、可持续的环境，以满足人们的需求和愿望，同时尊重自然环境。

案例4-9

DCA："淡水工厂"大楼设计

法国巴黎Design Crew for Architecture设计公司（简称DCA）参与的2010年摩天大厦设计竞赛的作品叫作"淡水工厂"。

主办方希望用一个全新的项目来重新定义"摩天大厦"这个名词,因此,DCA决定寻找一个特别的地点来建造这座建筑,乡野便成了他们最佳的选择。可能很多人会问:"为什么要在乡野中建造一座摩天大厦?它又有何用?"

虽然地球上水资源非常丰富,但是97%是海水,2%是冰川,而剩下的1%才是淡水。联合国和世界水理事会估计,到2030年,世界一半的人口将会面临淡水资源匮乏的问题。淡水资源将是21世纪面临的一大难题。

农业使用的淡水占全球淡水消耗总量的70%。因此,DCA的设计方案是一个全新的建筑——一个前所未有的可持续性发展项目,以应对即将到来的淡水资源问题。

大厦由多个圆形水容器组成,水容器中装的是微盐水,这些水容器都安装在球形温室之中。使用潮汐能水泵,微盐水被抽入大厦之中,水管网是大厦的主要结构。水容器中种植了红树林,这些植物可以在盐水中生长,并从树叶中分泌出淡水。白天,这些分泌出来的淡水迅速蒸发,到了晚上又冷凝在温室的塑料墙壁上,最终流入到淡水收集箱中。基于大厦本身的高度,收集的淡水可以利用重力分散到附近地区使用。

阿尔梅里亚是西班牙南部的一个省,位于地中海沿岸。这里种植了大量的欧洲果蔬,每年日照时长为2965小时。它90%的土地上都建有温室,这也是此地得名"塑料海"的由来。这里的温室覆盖了绝大部分的土地,并随山势而起伏。

DCA选择在阿尔梅里亚设计他们的研究型方案,是因为这里的日照和干燥气候都非常适合他们的设计,但实际上这个设计可以应用到世界各地。

这个设计是满足农业需求的一个新方案——一座能生产淡水的摩天大厦工厂,如图4-37所示。

图4-37 "淡水工厂"大楼设计

5. 公共艺术设计

公共艺术（public art）是指在公共领域开放性空间中所进行的艺术创作及其相应的环境设计。具有开放、公开特质的，由公众自由参与和认同的公共性空间称为公共空间（public space），而公共艺术是特指与公共空间相关的艺术设计，也包括园林景观中的单体或组合体艺术设计。

公共艺术是在城市建筑群的"白"空间中发生的。白空间就像中国绘画中"计白当黑"的说法，它推动城市的脉搏，连接人们对地域的认知、社会文化的传达、实质空间的结构、材质与环境的互动、人文活动及心理情感等因素。这种内涵是公共艺术创作的内在动力，从公共艺术与空间、公共空间与市民生活圈之间的递进关系可见，公共艺术与城市的历史文脉、区域的市政性质、环境的视觉结构等都有着密切的关联。一个城市的公共艺术，就是这个城市的形象标志，是市民精神的视觉呈现。它不仅美化了城市环境，而且还体现出城市的文明素质和精神风貌。图4-38所示美国芝加哥千禧公园的"云门"雕塑，整体采用抛光不锈钢材质。站在雕塑下部，游客可以在镜面中看到无数个自己的倒影，与城市的美丽景色融为一体。

图4-38　云门（美国芝加哥千禧公园）

现代都市中的街道、广场、公园、停车场和其中的地标、门楼、喷泉、广场雕塑以及各种公共设施，如候车亭、电话亭、路灯、座椅、垃圾桶、招牌等，都是通过公共艺术设计构成的城市人文风貌。

中华民族传统观念中讲究"顺应自然"和"天人合一"。当代人在"轰轰烈烈"的事业之余，有一种企望平和的心态，即"回归自然"。现代都市的人文环境中，需要营造那种使人赏心悦目的幽雅环境，以填补人们忙碌之余的空白。这是现代城市生态平衡的一个原则，也是设计师应十分重视的设计原则。

公共艺术涉及的范围很广。在艺术形式上，包括雕塑、绘画、摄影、广告、电子影像、表演、音乐以及园艺等；在艺术功能上，包括点缀性、纪念性、休闲性、实用性、游乐性以及庆典等功能；在展示内容上，可由平面到立体、由壁画到空间、由室内到室外以及地景艺术等。制作材料涉及的范围更为广泛。从人文角度来对公共艺术设计进行归纳，大致可分为以下三种类型。

（1）实用性公共艺术是指面向公众、融入社会生活的应用艺术，将艺术与场所中的公共设施融合，形成设计中"视觉、环境、产品"三位一体造型。这类设计可分为便利性设施，如路灯、垃圾桶、电话亭、报亭、公共厕所等；标志性设施，如指示牌、路标、公交站牌、时钟、广告招牌、展示橱窗等；安全性设施，包括路栅、护柱、天桥、安全岛、照明、地下通道等。

（2）装饰性公共艺术是配合特殊环境而进行的创作，这是公共艺术的主要形式之一。装饰性设计应诠释或强化环境特征，营造一个生动活泼的空间。装饰性公共艺术大致可分为三类：一是启发性主题设计，以建筑吸引公众视线，可以结合环境的造型语言而诱发灵感，可以是艺术家对材料与构造的奇思妙想，也可以将幽默引入其中使人为之一笑，还可以是名人作品或名人本身，以此提高环境品位；二是高科技、高工艺性构件展示，是一种前卫设计，以科技风格展现艺术，又以艺术精神带动潮流；三是景观园林设施，以此为出发点，使人们在这里感受人间的亲情和快乐。

（3）依景性公共艺术是依附当地的人文背景、风情习俗来塑造作品，并以此衬托环境。景观纪念性创作是这类作品的主题，这类作品大多恢宏雄伟，可分为两个方面：一是碑传式公共艺术。人类有为建功立业者树碑立传的风尚，往往以建筑和塑像形式出现，如人民英雄纪念碑等。二是自然性公共艺术。它是在自然景观的基础上营造的作品，突出了作品与环境的依存、共融关系，以自然元素的联想、材质的默契、造型的呼应、比例和节奏的把握为基点，使作品与自然氛围浑然一体。这种创作不只是期待着视觉上的感受，还包括彼此共存的环境观念及世界观的表露，由此重新引导人们去认识环境、体验大自然。

1. 什么是视觉传达设计？它包括哪些方面？
2. 什么是产品设计？其特征表现在哪些方面？
3. 如何认识工业设计？它的定义是什么？包括哪些门类？
4. 如何理解环境设计？其主要范围与特点是什么？
5. 什么是公共艺术设计？它的社会意义是如何体现出来的？

第5章

艺术设计的程序与方法

学习要点及目标

- 了解设计的程序。
- 掌握创造性设计的思维方法及设计体系。
- 熟悉设计方法的实施过程。

本章导读

设计的程序,包括从设计策划、实施、生产到销售的整个过程。设计观念的产生直接影响产品的开发和设计,而设计观念是从市场需求和生产技术的综合考虑中产生的。设计要遵循何种原则,以怎样的步骤进行,将对最终的设计结果有很大的影响。设计方法是实现设计计划和预想目标的手段。设计目的和内容的复杂性,决定了为实现预想目标所采取的设计方法的多样性。对于设计方法的研究,不但是为了明确界定特定设计目标所必须采用的设计程序,而且是解决各类设计问题的必经途径,同时还需要将处理办法进行系统化的总结,以得到具有普遍意义的方法论成果。

设计的方法,是指设计过程中按一定步骤进行的程序,是设计中所采用的特定办法;方法本身是可以传授和交流的。"设计方法论"则是设计方法的深入研究。从某种意义上说,前者是一种经验性的、初级的和个体的方法,后者则为理论的、高级的和群体的方法。

5.1 设计的程序

设计程序是一种解决问题的计划性工作,它为系列活动赋予特定的位置,并作为确立和审核设计过程要点的框架。这种程序体现了一种客观的思考和工作逻辑,遵循一定的原则。

不同的设计类型具有各自的特点。以产品设计为例,其设计流程通常包括信息搜集、设计准备、设计创意分析、设计展开、辅助生产和销售及产品信息反馈,即设计的准备阶段、设计的展开阶段、辅助生产和销售阶段三个层次。

5.1.1 设计准备

设计准备是围绕设计主题规划相应的人员组织和进度计划的过程,需要进行相关的调查、分析与综合,并探讨设计开发计划的可能性。一种产品的开发准备涉及多方面的因素。

1. 基本方针的确定

基本方针的确定,主要是确立产品开发的战略目标,并为开发工作制定日程及制订预算计划。

(1)人员组织:以设计小组形式组织设计师、工程师、企业负责人和相关专家。

（2）进度计划：合理安排设计的进程和实施计划的具体方案，有目的、有秩序地设定各个阶段的主题任务，并制定详细的计划进程表。

2. 准备调查

掌握和认识各种存在的问题后，在必要的范围内对市场需求做调查，分析现有技术适应的可能性，初步确定性能标准（包括产品性能预期和设计基本方针），对假设性问题予以确认。调查的方式包括社会调查、市场调查和产品调查三种，依据调查结果进行综合分析，提出相关措施。

设计中会面临以下几个矛盾。

（1）我们需要关注现有产品与使用者需求之间的矛盾。在开发新产品时，设计者必须考虑目标用户群体的文化背景、年龄、性别、性格、习惯以及工作和生活条件等因素。这些因素的复杂性是设计者无法单凭个人意志改变的。

（2）设计创意与生产工艺之间的矛盾。这包括材料性能的局限性、机器生产的统一标准要求，以及重复运动对产品形态的限制等因素。

（3）设计与商业之间的矛盾。在产品开发面向目标市场的过程中，消费者需求的多样性、企业的盈利目标、现有技术环节的难度以及产品的价值与定价等因素，都可能与理想的设计创意产生冲突。

在设计过程中，这些矛盾是不可避免的。然而，正是这些矛盾推动了设计的发展。解决这些矛盾，满足需求，是设计工作的核心任务。往往，新的设计就是在解决这些矛盾的过程中诞生的。

（1）收集整理信息。在市场调查的基础上，收集整理相关的产品资料，包括产品的使用功能、原理、操作方法与使用习惯、技术特性、材料特性、零部件规格、加工装配的技术规范、可应用的设备、应用场景、用户类别、用户需求、地域性因素、有关产品专利资料、国家法令法规和同类产品竞争资料等。

（2）可行性分析。在收集整理产品开发相关信息的基础上，对产品的技术水平、结构、功能、造型、色彩、材料、附件、成本、规格、人体尺度、操作性、消费市场、包装、搬运、贮藏、陈列、展示和相应的广告设计等方面进行详尽合理的分析研究，并采取相应的规范措施。

（3）创意构思。在可行性分析的基础上，在规范措施指导下，画出产品的设计图、结构图、工程图，编制工序流程图初稿，并制定出相应的技术规范、质量要求和工艺标准，同时进行成本核算。在此过程中，对产品的外观和内涵进行构思，即通过功能与审美两个渠道确立产品的主题，包括产品的外延意义、内涵意义、指示符号、图像符号、象征符号等。

创意构思是设计师创造能力充分展现的阶段，是整个设计综合研究的成果。在创意构思中，创造性思维和技巧的灵活运用或交叉使用非常关键，包括计算机辅助设计（CAD）在内的软件工具的使用，使得构思和创意能够被完美呈现。在计算机软件的辅助下，效果图能够充分展现创意中的细节，如图5-1所示。

创意阶段中的创造性思维的运用，使设计主题经过草图、草模等形式初步展现。草图是捕捉灵感火花的手段，也是传达设计师思想的工具，其绘制要求能够较为准确清晰地表达

概念和重要部分，不追求细节的完美和完整性。草模也称粗模，即设计展开前的初创模型。草图为平面图，草模为立体模型。对于产品设计、环境设计、包装设计、展示设计等专业来说，草模能帮助设计师进行结构与合理性的验证。

图5-1　计算机辅助设计效果图

5.1.2　设计展开

设计展开，即新设计的正式进展阶段，涉及对设计产品的性能和标准的补充、构思创意的表达、设计细节的完善、技术性能和生产成本的预测等方面，可使设计逐步规范化和深入化。设计展开包括手绘图稿（见图5-2）和色彩图稿（见图5-3）的展示、计算机辅助设计的辅助、样品试制，对设计产品性能的测试和技术性能的论证，根据模型对使用功能进行测试（测试目标为准备阶段预定的设计方向），以及用户对设计样品进行评价等。

图5-2　手绘图稿

图5-3　色彩图稿

设计展开阶段大致可分为以下两个方面。

1. 方案设计展开

方案设计的主要任务是准确地设计造型，确定新产品结构和基本参数，这构成了设计的基础。接下来的任务是设计的定案，具体包含两部分内容：一是对构思阶段提出的多项设计方案进行优化选择，经过评估确定一个最佳方案；二是采用精确、合理的表现手法将该方案形象化展现，为生产制作做好充分准备。

这一过程，通常是设计小组全体人员共同参与和评估。评估开始时，先由设计师详细阐述设计意图，然后根据评估因素对其逐一进行比较研究。评估因素主要包括需求、效用价值、市场定位、市场容量、专利保护性、开发成本（包括研究、设备与模具成本）、潜在利润、设备与技术的通融性、预期产品的寿命、产品的兼容性（新旧产品交替的互换与共容特性）、节能性、环保性等方面。通过评估，最终确定设计方案。

2. 技术设计展开

技术设计阶段，主要是将最佳设计方案的初稿具体化，进一步确定产品的技术经济指标。作为产品的定型阶段，它是整个产品设计程序中的重点阶段。

（1）设计表现图，包括设计效果图（又称预想图）和设计图两类，是表达设计方案意图的主要设计手段。

效果图是新产品设计中的视觉传达工具。它通过手绘和计算机辅助设计技术，采用逼真、精细的手法，全面而准确地展现了产品及其细节的造型、色彩、结构、工艺和材料表面的预想效果，为设计审核、模型制作和生产加工等环节提供了重要的参考依据。

设计图是在效果图（预想图）和模型实态检验的基础上绘制的工程设计图纸，是设计物正式试制和投产的依据，具有精确性、通用性和复制性等特点，应按照国家规范标准来绘制。设计图的种类，根据设计目的的不同可分为模型图、工程图以及施工图等类别。

（2）设计模型是依据设计产品预期的成品形态，按结构比例制成的设计样品，它展示了成品的外观造型、内部结构、功能、使用方式等方面的实际状态。

模型主要分为四类：第一类是"外观模型"，它以展示外部造型为目的，包括色彩、形体、质感等细节，供设计师、生产者和施工人员参考使用；第二类是"原理模型"，用于展示设计物的内部结构和工作原理，内部各部件上标有色彩或符号，以阐述设计意图；第三类是"剖面模型"，通过切割设计物的方法来展示内部形状的说明性模型，配备标识和说明，常与其他模型配合使用；第四类是"样机模型"，它包含合理的外观和结构细节，最接近成品形式，是产品开模前的最终样本，常用于评估产品的人体工学性能、外观修饰效果等方面，也可用于广告摄影、产品说明等。模型制作会使用各种不同的材料，如油泥、石膏、塑料、纸张、木材、金属等，应根据模型的不同类型和使用性能进行选择。

设计定案后，应根据预定规格，编写包含上述各项设计内容的全面说明性报告文书，以图表、模型照片和文字的综合形式，提供指导生产加工所需的设计细节与参考资料。至此，设计展开阶段的工作基本完成。

5.1.3 辅助生产和销售

设计展开工作完成后，设计人员还应该在辅助生产过程中跟踪把控有关工艺、技术调整和生产质量检查环节。产品的市场传播也需要设计师对包装、运输和传播工作进行指导性或辅助性设计和规划，以确保设计方案的正确实施。辅助生产和销售阶段的工作，需要经过以下几个环节。

1. 设计审核

设计师在将设计方案提交给生产部门后，其工作并未就此结束。尽管在设计阶段已经考虑了生产过程中可能遇到的问题，但在实际生产中仍可能遇到一些未被预见的情况。面对这些情况，设计师需要迅速对方案进行调整，并与生产部门保持紧密合作，以确保设计的顺利执行。通常情况下，设计审核过程包括试产和批量投产两个阶段。

1）试产

试产的时间、数量、方法等问题通常由生产部门决定并组织实施，设计师的任务是对试制的产品原型给予相应的审核、评价和修正，使其符合并达到原有的方案效果。以产品包装设计为例，当设计师将包装设计方案——效果图、色样、包装模型、墨稿及设计说明一并交予印刷厂后，厂方将组织人力、设备进行样品的试制生产。由于受生产人员的素质、理解力和工作经验的影响，试制的样品与设计方案可能有较大出入；同时，设备、技术条件也会成为影响实现原方案的重要因素。为此，设计师必须对样品生产进行合理审核，找出问题，并与技术人员共同研究，寻找解决问题的有效办法。例如，色彩问题，设计师的观念是专业化的，可能与印刷厂技术人员的色彩观念不一致，常常会产生色差。这时，设计师必须指导配色。如果在有关环节中，印刷厂的技术条件达不到，必要时还要对原方案进行适当调整和修正，使设计适应生产技术，让设计及成品更趋于完善。

2）批量投产

批量投产，即试产之后的正式生产，是把试产审核、修正后的设计样品投入重复生产过程。批量生产与个别样品试产的差别体现在制作方法以及人力、设备、技术、能源等方面

的合理调配上。设计师作为协调各因素的积极参与者，应当配合生产部门提出相应建议和意见，以确保产品达到统一的质量标准，并保持与试产样品的一致性和完善性。

仍以包装印刷为例，在大批量印制过程中，彩色印刷在运作中会产生非常大的变化，设计师必须对批量印刷进行再次审核，以确保印刷效果符合预期，提高印刷质量的精确度。

2. 试销和销售调查

从上述过程中可以看出，从信息准备到设计方案的确定，反复是不可避免的，甚至是必要的，这是设计程序的一大特点。试销和销售调查，是在生产展开的基础上，通向市场并实现产品销售的过程。为保证产品开发与市场方向的一致，销售调查与试销应该同步进行。一般可归纳为以下几个方面。

（1）根据试销产品的市场反馈进行产品设计的再审查。

（2）从销售渠道中获得可靠的试销信息，对产品成本进行再核算，以便扩大市场影响力。

（3）通过试销和抽样调查，检查市场、生产、设计样式等方面存在的问题，以便在正式投产前解决。

（4）结合试销和市场调查，对设计目标及预算结果再次进行评估。

（5）根据试销和市场调查，对产品的性能、标准、操作方法进行必要的修正。

试销市场调查，主要从产品的市场占有率、竞争产品情况及现有产品的造型、功能、价格等方面进行，同时销售渠道、广告状况、专利税率等也在调查之列。相关环境也是一个重要方面，它主要包括与市场环境相关联的经济环境、自然环境、社会文化环境、政治环境等。市场调查是赢得产品市场大环境的重要手段，直接影响设计的实现过程和结果。

3. 生产与销售

通过试销和市场调查之后，必须对设计的全过程进行总结和评估，并从市场试销信息的反馈中，确定正式投产的展开规模和方式。

在销售过程中，促销活动是设计管理的重要任务之一。促销的目的是开拓销售渠道和市场，通过向消费者正确传达产品的设计概念，使其对产品价值形成良好的印象，从而实现促销目标。促销的手段一般有广告、展示、陈列等。在促销活动中，要正确选择媒体、确定宣传诉求点、保持宣传中产品形象和企业形象的一贯性，从而形成品牌效应。

产品投放市场后，设计师不仅要协同销售部门进行深入的跟踪调查，并将反馈信息加以整理、分析，从中找出原设计方案存在的问题，还应当发现具有潜在价值的新的需求内容。设计师需要总结反思并建立系统档案，为以后的改进、调整奠定基础。同时，新的需求信息必将引发新的设计目标和方向，标志着新的设计程序的开始。目前，通用的设计程序一般包括计划、试产、分析、构思、表达、评价、投产、试销、反馈和调整十个步骤。

5.2 设计方法

设计方法是指实现设计预期目标的途径。研究设计方法并非仅仅为了解决特定问题而采用创新手段，而是为了系统化地总结各类设计问题的解决方法，从而提炼出具有普遍指导意

义的方法论成果。

5.2.1 创造性思维设计

创造性思维是设计方法的核心，它贯穿于设计的整个过程。根据不同的方式和性质，创造性思维可以分为形象思维与抽象思维、直觉思维与分析思维、发散思维与聚合思维、正向思维与逆向思维等多种形式。创造性思维是形成创造力、产生创造成果的思维模式。我们认为，如果思维对象或思维方式具有新颖性，并能产生创新的解决方案，就可以称为创造性思维。例如，图5-4所示的创意香台设计，通过将人物动作与香台功能相结合，打破了传统思维，是创造性思维的典型体现。

图5-4　创意香台设计

创造性思维不同于一般的理性思维或逻辑思维，它较多地借助于形象思维来进行创造性活动。但形象思维并不是绝对否定理性思维或逻辑思维，而是在以"形象"为主要思维工具的同时，用理性、逻辑为指导而进行的。蜜蜂能构筑六角形蜂巢，但其头脑并没有形象思维的能力。相比之下，建筑师在构建六角形形体时，必然有一个建筑的基本概念在起着主导作用。因此，形象思维并不排斥理性思维与逻辑思维，而是一个从感性形象向理性形象升华的过程。

1. 抽象思维

抽象思维是运用抽象概念所进行的设计思维方法，比较偏重于抽象概念，以表象为基础构成，并可脱离于表象。抽象思维的概念偏重于普遍化，设计中的归纳和演绎、分析和综合、抽象和具体等形式都是抽象思维常用的方法。

2. 形象思维

形象思维就是以直观形象为媒介的思维方法，即运用形象来进行合乎逻辑的思维。形象思维的特征有四个：一是形象性，二是逻辑性，三是情感性，四是想象性。想象性是其根本性特征，因此形象思维是一种典型的创造性思维，是对生活的一种审美认识。形象思维融合了审

美认识中的感性体验,并充分发挥了创作者的主观能动性,将直观的表象转化为内心的抽象概念,最终创造出符合审美标准的形象。

 案例5-1

形象思维设计

设计师深泽直人设计了一系列果汁盒,包括香蕉汁盒和草莓汁盒等,如图5-5所示。视觉上,每种果汁盒的外观都与其内部果汁的原始水果几乎相同。尽管材质采用了人们熟悉的利乐包装,但设计师巧妙地捕捉了水果主题的外在形象,并将其直接应用于包装设计中。这种设计让消费者仿佛能够直接将吸管插入水果中吸取新鲜原汁,从而产生一种仿佛直接饮用的体验。大家对水果有共同的认知,因此,这种设计能够激发消费者相通的内心感受。

艺术形象是设计师通过形象思维创造的新形象。设计师依据包装设计的主题,从日常生活中提取与主题相关联的原始形象,并提炼出这些形象的一般或共性特征。然后,他们将这些特征转化为抽象的符号、图案和色彩,并将其应用于创作之中。

图5-5　形象思维设计作品

3. 灵感思维

灵感思维是一种设计思维方式,它依赖直觉来激发突如其来的创造性灵感。这种思维方式能够及时捕捉灵感的火花,为新设计和新发明提供线索和途径,从而产生新的成果。灵感思维可以通过多种练习来激发想象力,它是创造性思维的一种重要形式,能够将潜藏的潜意识信息以适当的形式展现出来。

4. 发散思维

发散思维是一种设计思维方式,它从一个思维起点向多个方向扩展,也被称为求异思维或辐射思维。这种思维方式具备流畅性、灵活性和独创性三个不同层次的特征。为了积极

培养发散思维能力，需要克服两种心理障碍：一是思维定式，即固守单一模式；二是陷入歧途而无法自拔。在这些情况下，发散思维能够帮助我们迅速转入新的思考路径。要准确评估发散思维的潜在成功性，需要具备广泛的知识基础，并善于吸收多学科知识。通过积累和沉淀，我们可以拓宽思路，有意识地捕捉发散思维的突破机会。图5-6所示的作品，通过图形置换激发思维的发散，将一个常见的视觉符号赋予新的含义，同时保持与主题的一致性，从而增强了画面的创意性。

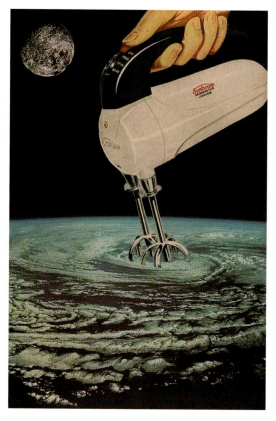

图5-6　发散思维作品

5. 再造想象与创造想象

想象是加工和改造记忆中的表象以形成新形象的过程，即通过想象，把概念与形象、具体与抽象、现在与未来、科学与幻想巧妙地结合起来。再造想象是根据他人对某一事物的描述而产生新形象的过程。在创造活动中，人脑创造新形象的过程称为创造想象。创造想象比再造想象具有更多的创造性要素，是创造性思维中最主动、积极的因素。通过创造性想象，可弥补事实链条上的不足和发现尚未揭示的环节。科学家、设计师的每一种理论假设和设计方案，都是想象力充分发挥的结果。

6. 逆向思维

逆向思维亦称反向思维，即逆转思维方向，获得与原来想法对立的或与传统观念截然不

同的设计思维方法。比如，在传统观念中，灶具只能由金属或陶瓷材料制成，这些材料耐高温；而"纸"是易燃的，传统设计中鲜有人用纸做灶具。但日本一位设计师用新技术将纸加工后，使其达到普通火焰温度下不易引燃的程度，并成功制成器具后用于烧烤。这一案例便是逆向思维设计方法的典型代表。

逆向思维设计

凡·高书桌是一款可以陪伴小朋友"天天向上"的书桌，如图5-7所示。设计者用逆向思维来设计这款书桌——书桌的面板可以随小朋友的身高调整，小的时候用低矮的小桌板，长大一些则使用更高、更大的桌面，从而使成长变得充满期待，"成长"也有了美好的仪式感。

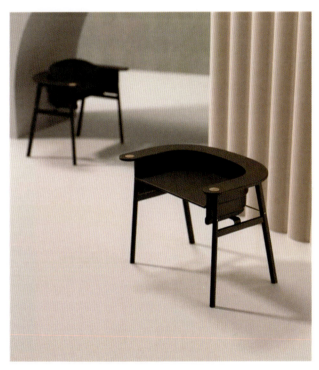

图5-7　凡·高书桌

7. 集体创造思维

集体创造思维，是指为了创造发明和开发设计新产品，在集体讨论中，激发每一个人的创造性思维的方法。通常是在限定的时间里，集中一定数量的人，针对某一个问题，利用智力的相互激发和融合，从而产生高质量的创意和解决方案。例如，头脑风暴法能够使参与者发挥集体智慧，迅速产生并收集大量的创意。

8. 复合思维

复合思维是遵循单一的求同思维或定向思维模式寻求答案的设计思维方法，即以某一具体对象为中心，从不同角度、不同方面将思路集中于该对象，寻求问题的最佳解决方案的思维形式。例如，将市场调查收集的多种材料归纳出一个结论或方案。在设想和设计的实现阶段，这种思维形式占主导地位。

5.2.2 设计方法体系

设计方法的研究是从20世纪初开始的，并在20世纪60年代以来，初步建立了科学的研究和理论体系。手工业时代沿袭言传身教的传统方法，形成了具有强烈经验主义色彩和偶发性、试验性特征的理论。进入工业社会后，科学技术的发展为设计方法的形成提供了新的测试和辅助手段。1992年，在英国伦敦首次召开了世界设计方法会议，随后不断举行有关专题的研讨会，兴起了一场国际性设计方法运动，逐渐形成了不同的设计方法流派，极大地丰富了设计方法论的研究和运作体系。

1. 解构主义方法

解构主义是一种重要的现代设计风格，是后现代时期设计师对设计形式及其理论进行探索时所创造的设计方法，兴起于20世纪80年代后期的建筑设计界，以法国哲学家雅克·德里达在20世纪60年代创立的解构主义理论为基础。

解构主义设计师对现代主义设计的单调形式和后现代主义的历史性风格、过分装饰化、商业化的形式都不满意。他们对现代主义设计强调表现统一性、整体性，以及后现代主义设计强调表现有序的结构均持否定态度，认为设计应充分表现作品的局部特征，作品的真正完整性应寓于各部件的独立展现之中。其建筑在整体外观、立面墙壁、室内设计等方面，追求各局部部件和建筑空间明显分离的效果和独立特征。建筑与室内的整体形式，多表现为不规则几何形状的拼合，或者营造视觉上的复杂、丰富感，或者仅仅营造零乱感。实际上，经解构主义精心处理，相互分离的局部与局部之间往往存在着本质上的内在联系和严密的整体关系，并非杂乱拼合。解构主义设计的代表人物美国建筑设计师法兰克·盖里，其作品享有盛名。20世纪80年代到90年代，盖里的设计引起世界广泛关注，其作品也遍布世界各地，如巴黎的美国中心（见图5-8）、瑞士的斯塔公司总部、洛杉矶的迪斯尼音乐中心、巴塞罗那的奥林匹克村等。

2. 信息高速公路

1993年，美国总统克林顿率先提出建立"国家信息基础设施"，即后来通称的"信息高速公路"，并定义为：国家信息基础设施是一个能给广大用户随时提供大量信息的，由通信网络、计算机、数据库以及日用电子产品组成的完备网络。它能使所有的美国人享用信息，并在任何时间和地点通过声音、数据、图像或文字相互传递信息。

简而言之，信息高速公路是能够通过交互方式传递文字、声音、图像等多媒体信息的计算机网络。信息高速公路将成为全球信息交换的重要枢纽，它可融合现有的计算机网络、电

话网络和有线电视的功能，成为融教育、卫生、商业、娱乐于一体，使地球每一角落都可以通过分布式网络共享信息，实现即时信息交流。

图5-8　巴黎的美国中心（法国电影资料馆）

　　设计师可以通过信息高速公路获取所需的最新设计素材，掌握国内外最新的设计动态。此外，信息高速公路也催生了"远程设计"体系的发展。在手工时代，设计、生产和消费是一体化的过程；而在机械化时代，这三个环节开始分离。信息时代的到来，通过新型的信息交流手段，再次将这三个环节紧密连接起来：第一，设计师和客户可以通过信息高速公路进行交流，提出设计要求，传递初步设计方案，提出修改意见，进行精细设计。在一定程度上，未来的设计不再是设计师个人的任务。第二，计算机网络可以将不同人员"集结"在一起，完成复杂的设计分工，节省大量人力资源。第三，设计的招标竞争、评估、市场反馈、企业形象宣传等事宜，在这一庞大体系中都变得便捷高效。

　　信息高速公路的飞速发展，正以全新的面貌改变人们的工作、学习和娱乐方式，推动设计进入"信息革命"的新时代。

3. 虚拟现实

　　计算机辅助设计在设计领域的应用可以分为两个阶段：首先，是计算机软件辅助设计阶段，这一阶段的特征是利用各种软件进行绘图、建模和效果图制作，取代了传统的纸张、尺子、笔的工作方式，并且通过计算机工程软件直接参与生产制造过程。其次，随着计算机硬件和软件技术的日益成熟，设计活动进入了虚拟现实和数字化的新阶段。

　　虚拟现实技术的实质，就是通过高性能的计算机或工作站，借助相关软件，把设计目标立体、真实地表现出来，从而在设计目标实现之前，就创造出一种虚拟环境。这是一个由计算机软件、硬件及各种先进的传感器（数字手套、数字头盔等）所构成的三维信息的人工

环境。在这个环境中,虚拟对现实的模仿极为逼真。设计师或客户借助设备可以"检查楼房""巡视飞机",如身临其境般"走一走""坐一坐"。人们可以在不同的楼层、房间观摩"样板房",改换窗子、移动门位等,缩短了设计与实施之间的距离。

设计师邀请客户参与设计过程,是实现设计理念的重要途径。这一理念最早由美国北卡罗来纳大学的弗雷德里克·布鲁克斯及其研究团队在设计该校一座耗资数百万美元的建筑时付诸实践。他们利用计算机三维建模动画技术,突破了传统建筑设计方法的局限。如今,在航空、船舶、建筑设计等领域,这种高新技术的应用已经成为一种趋势。例如,美国西雅图港口的扩建计划、中国香港机场的设计(见图5-9)、美国波音公司的"777"型飞机设计等,都采用了三维模型与虚拟现实技术辅助设计与规划。

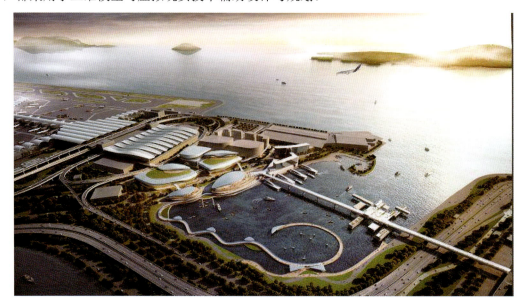

图5-9 中国香港机场规划图

美国的汽车制造业也引入了这项技术。该行业的设计人员相信:采用模拟样机可减少或消除对物理模型的依赖,也可利用样机进行虚拟"驾驶",还可以模拟汽车生产线的工艺流程和检测维修。由于采用了虚拟现实技术,企业研制新车型的周期由原来的30个月缩短到20个月,从设计定型到投入批量生产由原来的27个月缩短到22个月。

在服装设计行业,设计师可通过计算机把人体、面料及服装的结构逼真地展示出来,并迅速地转换款式和色彩搭配,并将花纹装饰融入设计中。设计方案一经确定,便传送到计算机辅助制造系统(CAM),即可生产出服装成品。

在当今的广告设计、工业设计、机械设计、建筑设计、室内设计、服装设计等许多领域,无处不显示出虚拟现实技术的魅力。与传统设计及一般的计算机辅助设计相比,虚拟现实技术是一次技术飞跃,因此有人说,"未来的设计,是虚拟现实技术的时代"。

4. 人工智能与设计思维

人工智能(AI)赋予计算机执行通常被认为需要"智能"才能完成的任务,如自动信息检索、程序设计、艺术创作、博弈和机器控制等。在设计领域,设计师可以借助人工智能快

速进行资料搜索和图形绘制等工作。自20世纪90年代以来，计算机辅助设计的自动化和智能化成为设计工具现代化的重要里程碑。这使得设计师能够从重复性劳动中解放出来，将更多精力投入到素材收集和设计思维上。如今，随着人工智能生成内容（AIGC）和人工智能技术的发展，人工智能作为新型的设计辅助工具，不仅革新了设计工作流程，更重要的是，它为信息和资料的流通和设计思想的表达提供了更畅通的方式。

随着人工智能技术的不断进步，计算机开始承担起设计师的某些逻辑思维工作，包括模拟、推理和建立模型等。尽管如此，形象思维（即创造性和审美的思考）仍然是设计师的独特领域。在人工智能背景下的计算机辅助设计系统中，设计师的形象思维显得尤为重要。这种智能化趋势推动设计思维转向人机协作模式，预示着人类的思维方式也将随之发生改变。因此，设计教育需要融合传统与智能化设计思维的课程，以培养能够适应未来设计挑战的设计师。这种结合对于保持设计师的创造性和适应技术发展同样至关重要。

5.3 设计方法的实施

在对设计程序的阐述中，已经讨论过对设计产生影响和设计实现必须解决的市场因素、竞争因素、设计观念及消费行为等一系列问题，它们作为客观存在的要素，共同制约着设计方法与过程的实现。那么，应当通过哪些手段来转化这种制约因素，促进设计的落地与执行呢？

5.3.1 市场调查的方法

企业围绕新产品的开发，在设计中积极运用科学方法，是市场调查有目的、有计划、有系统、高质量进行的保证。收集和整理各种市场活动的信息资料，并对其进行周密的思考、分析和论证，为设计与产品营销决策提供了有力的科学根据。

1. 市场调查程序

市场调查是收集、分析、综合信息的基础性工作，一般可分为三个阶段。

第一阶段，市场调查的准备阶段。这一阶段的主要工作是通过对市场和企业经营情况的初步分析来发现市场问题，并揭示其深层原因，从而明确调查目的、要求、范围和规模，并制订相应的调查计划。

第二阶段，市场调查的实施阶段。这一阶段的主要工作是组织人员深入市场，按照调查方案的要求，全面系统地收集有关数据、信息、资料。

第三阶段，分析、总结阶段。在这一阶段，调查人员对所收集的原始资料进行整理和分析，确保其达到系统性、准确性、客观性和完整性，并得出结论，然后编写调查报告，汇报调研结果。

2. 市场调查方法

市场调查是把控设计方向、确定设计目标，以及改进和完善设计方案的必要手段。市场调查的方法有下述多种，如图5-10所示。

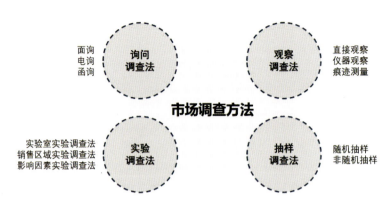

图5-10　市场调查方法

1）询问调查法

询问调查法是把市场调查的问题以多种方式向被调查者进行征询，并要求给予回答的调查方法。调查的具体方式有下述几种。

（1）面谈法，即调查人员面对面地向消费者询问有关问题，当场记录调查情况。这种方法针对性强，获取的资料较为翔实可靠，回收率高，有利于问题的解决。

（2）电话调查法，即用电话征询消费者意见。这是常用的方法，其收集资料快，比面谈的成本低，但因通话时间有限，不宜询问复杂问题。

（3）邮寄调查法，即将设计好的询问调查表格寄给被调查者，请求填好寄回。这种方法的调查成本较低，被调查者有充分的时间自由作答，答案真实可靠。但回收率低，回收时间长，还可能产生所答非所问的现象。

2）观察调查法

观察调查法是以调查人员为主体，对现场或实物进行调查和分析的方法。它包括多种形式。

（1）直接观察法：调查人员亲临现场，直接观察人们购买商品时的行为表现，如在展销会、展览会、订货会等处直接观察、记录产品的销售情况，并收集会场上的图文资料。

（2）仪器记录法：使用各种仪器记录客户购买商品时的行为。例如，在超市用光学扫描仪，在结账出口处扫描每个顾客的购物清单，记录下顾客购买的品牌和规格并输入计算机，通过数据分析，改进存货控制和制定营销策略。

（3）痕迹分析法：调查人员通过一定途径，观察和测量被调查者留下的实际痕迹。例如，广告公司选择几种纸质媒体做广告，广告上备有反馈单，顾客凭反馈单到该公司购物可予以优惠，此时可根据反馈单统计和了解广告效果。

3）实验调查法

调查人员从影响效果的众多因素中选择或改变一两个关键因素，将其置于一定条件下进行小规模实验。然后对实验结果进行分析，评估效果，这就是实验调查法。它包括下述几种类型。

（1）实验室实验法，在研究广告效果和选择广告媒体时常使用此法。如果要了解什么样的广告最有吸引力，可找一些人，每人发给一本杂志，让他们从头看到尾，然后让他们说出哪些广告最有说服力。

（2）销售区域实验法，即把少量产品拿到几个有代表性的销售点试销，考察销售情况，并据此预测全面推出产品进入市场的销售情况。

（3）影响因素实验法，即改变商品的价格及包装、广告中的个别因素，然后考察这种改变将对商品的销售量和利润产生什么影响。

4）抽样调查法

抽样调查法是指在指定范围内的调查对象群体中抽取一部分进行调查，大多数的市场调查都采用此法。为降低调查的误差，需要科学地设计和规划抽样。抽样调查包括随机抽样法和非随机抽样法：随机抽样法能确保每一个调查对象都有机会被选为样本，这种方法排除了调查人员主观因素的影响，使调查结果更准确、更可信，但操作难度大、费用高；非随机抽样法主要由调查人员决定和抽取调查对象，受其主观因素影响较大，准确性降低，但操作简单、费用少、速度快。

随着市场体制的不断完善，企业经营的不断发展，调查方法和手段也在不断更新。比如，计算机软件工具辅助调查方法的出现，使传统方式更加高效。上述方法不是孤立的，常常相互渗透、交叉进行。根据调查的目的和内容，合理选择、搭配多种方法，能促使市场调查高效运作。

5.3.2 设计预想

设计的预想，可以集思广益，也可以博采众长，通过相关途径开拓设计新思路。在这一阶段采用的方法有设问预想、类比预想、联想法等。

1. 设问预想

设问的核心在于通过提问，使不明确的问题明朗化，从而缩小探寻和思考的范围，接近解决的目标。为此，设问的方法是设计方案预想的一个重要步骤，是产生设计目标的重要举措。以下是两例经典的设问方法。

（1）奥斯本设问法又称奥斯本检核表法，是美国人亚历克斯·奥斯本首创的，这是把已规范化的项目详细列表，并按一定程序从不同角度对研究对象加以审视和研究的设问方法。这种方法灵活性强，适用面广，需要思考者有辩证思维与灵活头脑。简言之，奥斯本设问法就是利用列举和设问的方法，灵活地针对所要解决问题的对象提出各种改进的可能，因为融入了一些确定性的因素，所以针对性很强。

（2）5W2H分析法，如图5-11所示，这是一种常用的调查设问方法，由以下七个问题组成。

What——明确基本性质：是什么、做什么、条件是什么、重点是什么、目的是什么等。
When——明确时间的条件与限制：何时开始、何时完成、何时最佳、何时停止等。
Why——明确理由与前提：为什么、为什么这样做、为什么这样而不是那样等。
Where——明确空间的条件与限制：何地、从何处着手、何地需要等。
Who——明确对象因素：是谁、为什么、由谁承担、为谁决策、对谁有利等。
How——明确方案因素：怎样实施、怎样提高、如何完成等。
How much——明确数量概念：成本、利润将达到什么水平、成效、优点、缺点、遗留问题、成功可能性的量化分析等。

图5-11　5W2H分析法

5W2H设问方法，是列举出构成一件事情的所有基本要素，从而对构成问题的主要方面进行分析。这些方法常被用来对方案、产品设计的可行性进行分析。这一设问方法适用于目标定位阶段的预想，是做出初步决定的基本思路。除了5W2H设问方法，还有"行停设问法"（即发散思维和收敛思维反复交叉进行的方法）和"七步设问法"等，都是设计过程中预想阶段的基本方法。

2. 类比预想

类比预想是通过两种对象的比较，找出接近点或相关点，然后将其中某一对象的特性、要素转移到另一对象中，从而得到新的预想或方案的方法，可分为下述几种。

（1）直接类比法是直接找出与设计相似的东西，由此得到启示并萌发新设想的方法。图5-12所示的纸巾包装设计中，将"柔"和"韧"的概念与产品特性相呼应，这是通过直接类比的设计方法实现的。

图5-12　包装设计中的直接类比法

（2）因果类比法是基于两个事物共有属性的同一关系，推导出另一事物因果关系的方法。例如，气泡混凝土、空心砖、发泡砖的发明，就是因发泡塑料的因果类比预想而产生的。

（3）对称类比法是基于事物属性间的对称关系，并通过这种关系进行类比设想，从而得出预想的方法。英国物理学家保罗·狄拉克曾经根据对称类比，大胆提出存在着与正电子相对称的另一能量解的设想，并被后来的实验所证实。根据客观世界中大量的对称现象，可以大胆探索未知事物或现象存在的可能性，也可以运用这一方法进行产品设计的开发。

（4）拟人类比法是将对象人格化，以"身临其境"的感受来刺激和引发新思路。例如，通过钢丝钳与人的牙齿、起重机与人的臂膀的拟人类比，可以设计或改进其结构与工作性能。

（5）综合类比法是从事物各种因素和复杂关系中综合出它们的相似特性，从而得出新结论与新思路。综合类比法综合了多种因素和关系，并将此在两者之间推移、比较才得出结论，因而是类比法的最高层次，同时以这种方法得出新结论的可能性也最大。飞机设计中的"风洞试验"、水利工程设计中的模型模拟，都属于非常复杂的综合类比，但从中得出的设计数据的参考价值也最高。

（6）幻想类比法是用神话、童话般的思路来类比创造与发明。例如，咒语与现代声控技术、点石成金的幻想与现代触摸传感技术、千里眼与红外线夜视技术等，都存在着某种类比关系。

（7）仿生类比法是一种仿照生物特性进行设计创造的方法。例如，模仿海豚"流线型"设计的水下舰艇外壳（见图5-13），有效地减小了水下阻力。模仿蝙蝠的超声波与雷达等均属此法。仿生类比是直接类比的一种特例，它通过直接比较对象的某方面特征来获得设计与创造的思路。

图5-13　水下舰艇外壳

3. 联想法

联想法是基于预测事件之间的某种关联而展开的设计预想。联想法可分如下几种。

（1）焦点式联想。在设计预想中，把设计目标的方向固定下来，通过发散思维、侧向思维寻找解决问题的方法。要求所有思考紧密围绕中心目标，通过选定焦点确定求解问题；选择三四个偶然对象，排列每一偶然对象的特性明细表，将偶然对象的特征与焦点对象进行

联合，形成新的预想思路；通过自由联想发展这些新思路、新观念，并通过评价产生新方案，精选可行的、有益的解决方法，确定最后方案。

（2）目录式联想。在新产品的开发设计预想、预想阶段，为了拓展思路，有意识地翻阅一些相关的资料目录，把偶然出现在眼前的信息与设计中的产品相联系，有时能得到新的启发。可以去资料部门翻看相应的资料目录，平时也应有意识地收藏有关的资料目录。查看图文并茂的资料，尤其是分类资料，有助于激发灵感。对时装、交通工具、风情习俗、地理和科技等不同种类的刊物资料，在漫不经心的浏览中，有时就会获得意想不到的效果。

在设计的预想和构思阶段，常常会遇到挑战，有时甚至感到无从下手。在这种情况下，设计师可以通过查阅其他产品目录、书籍、期刊等资料来寻找灵感。这些资料可能与当前设计项目并不直接相关，但它们有可能激发出新的预想，使原本停滞不前的思路突然变得清晰。设计预想是产生新设计方案的关键。除了上述方法，还可以采用列举预想法、卡片法等，这些都是激发新预想的有效方法。

5.3.3 设计评价

设计的终极目标是确定一个最佳方案，而最佳方案的选择是通过设计评价来实现的。因此，正确且及时地运用设计评价方法是确保设计达到理想结果的关键。设计评价通常采用最优化的方法进行。由于设计评价既可以通过量化的方式，也可以通过定性的方式进行，优化方法通常是基于"满意"标准对候选方案进行选择、评估和决策的过程。在进行设计评价时，必须综合考虑社会、技术、经济、艺术和用户需求等各方面因素的影响。

1. 设计评价的内容

设计评价对于保证设计按阶段顺利进行及最终决策具有重要意义。设计评价分为阶段性评价和最终评价。阶段性评价是对各设计阶段取得的成果进行评议，以确定是否转入最终评价。对设计部门取得的设计成果进行评价，以确定是否转入试产、投产、商品化轨道。

在设计准备阶段，依据企业经营战略，对设计企划进行评价时，要兼顾市场、技术、生产、流通方面的各种因素。在初步设计和精细设计阶段，应从造型、功能与构造、人体工程学等方面进行评价，并注意技术的可行性；在预想具体化阶段，应更多地从生产、技术、模具方面进行评价。

在不同的设计阶段，应由不同人员参与评价，设计部门的有关责任人及设计人员应全程参与。在设计准备阶段，因涉及经营方向及市场目标等重大决策问题，所以必须有经营主管及营销人员参与。在预想具体化阶段，应有技术和生产部门的人员参与。在设计决定性评价时，经营、设计、技术、生产、营销各方面的人员都应参与，最终由经营管理层决定。

2. 设计预想的评价方法

设计预想评价，指的是在设计的开始阶段，对设计师的预想进行的评价。根据不同类型设计的特点，预想评价的项目也不同，主要包括以下几个方面。

（1）预想所具有的独创性和新颖性，所选择的方案是否代表了设计人员最有创意的预想？

（2）预想是否具有经济价值？是否具有潜在市场？
（3）实施预想的可能性，是否具备时间、资金、设备及生产工艺等条件？
（4）预想设计是否与本企业的发展战略相符？
（5）预想实现后是否有申请专利的可能性？
（6）该设计方案的预想是否符合社会伦理和公众习俗？

在上述分析评价的基础上，企业可以分析出预想设计中存在的问题，制订正式设计和再设计方案，以寻求市场机遇。

3. 设计成品的评价方法

优秀的设计，必定是融合科技与人文精神、具备现代企业经营理念的创造性产物，是创造性、科学性与社会性多方面的结晶。因此，对于设计成品，同样需要通过评价来进行深入分析，以制定合理的后续营销方案，并为后续产品开发提供参考依据。设计成品的评价可以从创造性、科学性和社会性三个维度进行。

（1）产品的创造性。产品设计要力求创新，以满足人类需求与协调环境为最高理想。任何产品都应具有独特的设计特征，包括功能、外观以及价值的创新。

（2）产品的科学性。完善的机能、合理的制造程序和优异的品质，无不借助先进的科学技术来完成。科学性讲求精密、准确、效率，这正是产品追求零故障、无缺点的最高品质目标。功能设计、用途设计、人机工程设计和安全设计体现了产品机能的科学性；材料设计、结构设计、模具设计、标准化设计、生产自动化、制造工艺方法、包装、运输和贮存等方面则体现了生产制造的科学性。例如，产品的操作系统设计合理，包括完善的机能和多样化用途，使用安全、便捷，容易清洁和维护；产品零部件的标准化设计，包括其结构和空间配置合理、表面设计处理精致、坚固耐用、品质优良；产品生产制造的方法和程序设计合理，可节约能源，废弃的产品易于回收利用；产品的包装设计合理，方便运输和贮存。图5-14所示的灯具设计，不仅兼顾了产品造型的艺术美感，而且采用了规范化的零部件，充分考虑了生产过程中的经济价值。

图5-14　木制灯具设计

（3）产品的社会性。产品的社会性体现在其经济性和审美性两个方面。产品的经济性体现在成本核算的精确性、市场价格的合理性，以及消费者的接受度；产品的审美性要考虑产品的传统文化背景、时代潮流、心理意象和产品的特殊风格。产品的造型、色彩及装饰具有鲜明的特色，富有传统文化内涵，符合时尚趋势和广大消费者的审美要求。

设计成品的评价可以通过量化图表、评分等方法实施。只有通过全面的评价过程，设计的效果和价值才能得到准确的体现，从而确保设计解决方案的有效性及其市场竞争力。同时，这一过程也有助于设计师从反馈中吸取经验，不断优化和提升自身的设计能力。

思考题

1. 设计过程的含义是什么？有哪些重要环节？如何把握这些环节？
2. 什么是设计矛盾？怎样认识、理解设计矛盾？
3. 什么是创造性思维？它的主要特征是什么？设计的创造性思维主要有哪几种？

第 6 章

设 计 师

艺术设计初步

学习要点及目标

- 了解设计师的成长过程。
- 熟悉职业设计师应具备的专业素质和技能。
- 熟悉设计师如何培养创新能力。

本章导读

设计行业是由设计师、设计作品（包括方案、成品）和使用者（包括方案采用者和成品拥有者）三者共同构成的一个整体。设计师是创作者，离开设计师，产品形态就不能确定。设计作品应该是设计师创意与劳动的呈现，也是生产加工过程中产出的结果。设计不仅应具有技术性和审美性，还需运用设计师的创新思维来满足使用者的需求，并综合考虑道德、生态等一系列问题。设计师是一个复合型人才，在知识结构、个人修养等方面都应有较高的层次。

设计的创造性活动，是有目的、自觉的社会行为，不是设计师的"自我表现"，它是因社会的需要而产生，受社会的制约，并为社会服务的。因此，以设计创作活动为主体的现代设计师，应该自觉地运用设计为社会服务、为人的需求而设计。这是社会对设计师的要求，也是衡量设计师的思想素质的标准。为人的需求而设计，并不是为了满足一小部分人，而应将设计的服务对象推及社会的方方面面。为此，设计的目的在于满足大多数人的需求，设计师应该走出象牙塔，尤其要关注容易被遗忘的大多数人的需求。

设计在生活的各个领域都发挥着重要作用。例如，在教育领域，设计不仅涉及教学设施和教具，还涉及教材，它在提升教育质量和学习体验方面扮演着关键角色。在医疗领域，设计师通过提供更安全、更人性化的产品和交互设计，不仅增强了现代人的健康、舒适和愉悦感，显著提高了生活质量和工作效率，还增强了人们的安全感和幸福感。从简单的体温计到复杂的治疗设备，高质量的设计对于提升医疗服务效率和患者满意度起着至关重要的作用。

现代人与自然的和谐相处问题层出不穷。有一段时间，工业与设计在很大程度上改善了人类的生存条件，但同时也带来了能源危机、生态失衡、环境污染，甚至还使人类面临自身的生态问题，因而出现了"可持续发展"战略。设计师应该为人类的可持续发展作出贡献，这是社会赋予设计师的历史使命。这些观念似乎抽象、空泛，然而它们恰恰是设计师首先应该具备的最基本的责任感。

现代艺术设计师在着手一项设计之前，都要对其面临的任务做出判断，判断此设计是否有利于社会利益；设计师还要抵制设计界的不良风气，不能一味地追求经济效益而失去社会公德，不能抱着侥幸心理蒙混过关，而致使"作品"等同于"商品"，甚至导致积压，造成资源的巨大浪费。其他任何危及社会的不良设计，都应该受到具有高度社会责任感的设计师的坚决反对。对社会规范和政策法规的遵守和维护，是现代设计师不容忽视的一个重要素养。

6.1 设计师的出现

设计是一项创造性的思维活动,而这种活动是围绕设计师展开的。人类文明的进步,正是设计师创造性活动的结晶。从衣不遮体到西装革履,从茹毛饮血到满汉全席,从巢居穴处到摩天大厦,从举步维艰到日行万里,无数生动的现实证明,人类通过创意与设计把文明推向一个又一个新的历史阶段。

6.1.1 设计师起源

从"制造工具的人"到现代意义的设计师,是一个漫长、渐进的发展过程。远古人类在进入文明社会之前,尚无体力劳动与脑力劳动的区分,因而也不可能划分出专门的物质生产领域和精神生产领域。第一个打石成物或磨石成器的人,就应该是设计师的雏形,所以是生产劳动创造了人的设计活动,同时也产生了设计师。

社会的初步分工,使一部分人得以脱离一般的物质生产劳动,而相对专注地从事广泛意义上的精神生产与物质生产相结合的手工劳动。距今8000至7000年前,就出现了专门从事手工艺生产的"工匠"。随着社会分工的精细化,工匠的角色也呈多样化,有了从事制作精细工具和建造房屋的木匠、铁匠、瓦匠、石匠,从事日用品设计制造的陶匠、箔匠、铜匠、银匠、金匠、织匠、皮匠等,这些工匠通过子承父业、师徒相授,组成了早期设计匠师的梯队结构。

第二次社会分工促进了职业设计师的产生。18世纪中叶开始的工业革命,发明家发明的各种动力机械逐步取代手工劳动工具,大大提高了生产效率,尤其在煤、石油、电力作为新能源被普遍采用之后,人类的生活方式又一次发生了巨大飞跃;进入20世纪中叶,计算机应用的普及,使人类社会从工业经济时代迅速过渡到知识经济时代,大量信息无阻碍、超高速的传递,使社会生产和消费的传统模式以及人的生活方式从根本上发生了变化。

现代设计师与旧式手工匠人的区别,不仅有体制上的根本性变化,而且在生产方式上也存在很大的差异。手工匠人是"设计—生产"的自给自足的个体劳动者,无需与其他部门进行联系和沟通,他们既是设计者,也是生产者和销售者;匠人与匠人之间"同行是冤家",正所谓"鸡犬之声相闻,老死不相往来",这是一种极其自私、封闭式的人际关系。现代设计师的工作则需要许多部门的通力合作,而且工业化的设计也是市场链条中的一个有机组成部分。设计师不仅要从市场营销部门取得市场资料,与工程技术人员密切配合,还要与营销部门密切结合,通过市场反馈来改进设计,促进销售。设计部门是整个企业链条中的一个关键环节,起承上启下的作用;设计师个人则是设计团队中的一个成员,因此,团队精神是现代设计师区别于手工匠人的重要特征之一。

6.1.2 职业设计师

设计的职业化是第二次世界大战结束以来,随着设计学科的确立而发展起来的,是人类历史上第二次社会大分工的产物。工业化是其强大的驱动力,它对手工艺生产方式进行了改革。设计,由此从生产中分离出来,"设计师"这一职业便应运而生。

艺术设计初步

"设计"一词前曾被加上"工业"二字，意为工业社会的设计，因此称为"工业设计"，以区别于"手工艺设计"的"手工时代"。设计虽然在本质上与生产有割不断的密切关系，但从此设计师不再直接生产产品。他们的职能是：思考、分析、综合市场需求；研究消费特征、价格标准、客户意向；研究产品的人体工程学因素、材料与技术因素；通过制作模型或绘制预想图，把自己的设计方案提交给客户（厂商）。设计师的工作是把客户的要求具体化、形象化、精细化，设计出产品款式，同时还要保证设计的产品能大规模地投入生产、创造价值。

职业设计师，就是机械化产品生产过程中的专业设计师。职业设计师作为一种社会角色出现，是从工业革命的发源地英国开始的。英国传奇式的家具设计家奇彭代尔，是18世纪英国独立设计师的代表。他的工作室不仅制作高级工艺品，还为客户提供一整套的室内设计服务，并形成家具设计、服务、贸易的一条龙分工合作体系。和他同时期的发明家、设计师（如韦奇伍德、博尔顿等），都以专业的职业、独立的设计行为，成为早期设计师产业中的重要代表。

然而，真正意义上的职业设计师是在美国形成和发展起来的。20世纪30年代，美国的高度资本化，迎来了产业界的极度繁荣。轻金属、塑料、纤维、合成板、有机玻璃等新兴材料被广泛采用，新的工业产品层出不穷。随之而起的销售竞争愈演愈烈，商业广告也非常活跃，这极大地促进了旧商品的更新换代，由此带来了设计的繁荣。自从1919年美国设计家约瑟夫·西奈尔开始使用"工业设计"这一名称后，"工业设计师"就成为设计师的代名词。例如，著名的设计师诺尔曼·贝尔·盖迪斯于1927年开设了工业设计事务所，而沃尔特·提格和雷蒙德·罗威等则在1920年开设了他们的设计事务所。此外，印刷设计师提格、广告设计师留列·盖尔德、舞台设计师亨利·德雷夫斯等，均为美国的第一代工业设计师代表。他们以自由设计师的身份开展设计工作，堪称全能的设计人才，正如罗威所说，各种设计"从火柴盒到摩天大楼""从口红到火车头"无所不包。其中，最典型的当推雷蒙德·罗威，以可口可乐玻璃瓶（见图6-1）和企业标志等设计而闻名于世，他的设计作品包括火车头、汽车、灰狗巴士（见图6-2）、超级市场、各种包装以及航空航天器等，创造了一个崭新的工业品世界。他是美国名望最高、影响最深的职业设计师。美国发行量最大的《生活》周刊公布的"形成美国的一百件大事"中，罗威在纽约开设"设计事务所"被列为影响美国的大事之一。可见，罗威作为一名职业设计师在美国人民心目中的显赫地位。

图6-1　可口可乐玻璃瓶

图6-2　灰狗巴士

上述讨论主要集中在自由职业设计师，他们大多以设计为主要职业。这类设计师通常独立于产业体系之外，以团队或个人身份成立独立的设计事务所、工作室或设计公司，或受雇于这些机构的专业设计师。另一类设计师则是在企业内部专职从事产品设计、视觉设计、环境设计等工作的设计师，被称为"驻厂设计师"。他们对企业的生产流程和风格有着深刻的理解和把控，因此在完成设计任务时相对更为顺利和高效。与此相对，自由职业设计师通常拥有更广阔的视野和丰富的经验，他们的设计风格往往更为新颖和活跃。这两种类型的设计师各自优势互补，共同促进了设计行业的专业化发展。在各自的岗位上，他们充分利用现代产业的生产资源，创造出丰富多彩的现代新型产品、包装和品牌形象等内容。

6.2 设计师的素质与技能

设计师的个人素质是设计成功的关键因素。因此，设计师需要在品德、知识、能力、体能和心理等多个方面进行自我塑造和提升，以适应时代的发展和商业竞争的需求。一个合格的设计师必须时刻保持创新意识和市场意识，才能在激烈的设计创新和市场竞争中不断推陈出新。与一般艺术家不同，设计师不仅需要专业知识和技能，还需要将创意和意图转化为具体的视觉和产品形式。设计师与画家、音乐家等艺术家的区别在于，他们的作品不仅要传达情感，还要服务于广大用户，满足其功能需求。设计师的工作不仅仅是艺术创作，更需要将理论方案与实际生产紧密结合，考虑材料、工艺、技术和用户体验等多方面因素。因此，设计工作要求设计师具备独特的知识结构和技能，能够在创造性活动中平衡美学、功能、技术和市场等多方面的需求。设计师的角色是多面的，他们既是艺术家，也是策划者和技术专家。

6.2.1 设计师的素质与能力

在设计师的素质构成中，事业心和创造力是核心要素。对设计事业的热情是设计师作品成功的心理基础，它激励设计师投入工作并不断探索。这种事业心与个人的志趣、气质和思维模式相结合，体现了设计师的社会责任感和历史使命。设计师需要具备的关键素质包括记忆力、观察力和创造力，这些能力无论是先天的还是后天培养的，都是设计师发挥创造力的基础。

设计师的素质能力可分为两个层面：一是基础能力，包括专业技能与知识、接受和整合新思想的能力、自我提升和探索的能力、团队合作与设计管理的能力，以及解决专业设计问题的实际能力等；二是执行能力，即将理念转化为实际设计成果的能力。这涉及表现能力、分析能力、判断能力、行为调整能力，以及综合运用自身素质能力的能力等。

下面重点介绍记忆力、观察力和创造力。

1. 记忆力

记忆力是设计师在学习和创新过程中不可缺少的基础能力。记忆力的强弱，会影响其他能力的发挥，因此对记忆力的培养，是设计师不能忽视的基本训练。

2. 观察力

观察是一个"思考—认识—实践—再观察—再认识"的过程，是有意识、有计划的一种认识活动，是设计师知觉形态中的重要组成部分。在设计准备阶段，对市场信息的调查，是为了对设计方向进行定位；在产品营销阶段，对市场的调查研究，是为了获取反馈信息，分析总结，以利于产品的更新或新方案的策划。在这两个环节中，主要依靠设计师的观察来分析问题和寻找答案。此外，设计的形象塑造、设计语言的传达都是依赖观察力的充分发挥，所有视觉传达设计领域都离不开观察，因此，培养敏锐的观察力是设计师成功的关键。

3. 创造力

在前述的能力和素质中，有一种能力既是先天素质的体现，又可以通过后天培养得到提升，它是设计师根本能力素质的核心——即"创造力"。设计过程本质上是创造过程，"想象"标志着创造的起点，"观察"和"感受"构成了创造的基础，"突破"与"创新"往往是在持续思考后智慧的飞跃和灵感的闪现。创造力并非凭空产生，而是设计师通过大量训练和对周围环境的深刻理解逐渐积累而成的。

6.2.2 设计师的知识和技能

要成为一名合格的设计师，除了必须具备一定的素质和能力外，一个非常重要的条件就是要拥有广泛的知识和设计技能。设计的跨学科性质决定了设计师应该掌握现代设计的基本理论和相关学科的基本知识，如自然科学（物理学、材料学、人机工程学、人类行动学、生态学和仿生学等）、社会科学（社会学、心理学、美学、经济学、传播学、管理学、消费心理学、市场营销学等）。虽然并不要求设计师能成为这些专业学科的专家，但设计师必须能够运用该学科的最新成果，并在横向关联的融会贯通中，成为实现综合价值的通才。因此，设计师不是单纯的工程师、艺术家或市场专家，用其中任何一个称谓描述设计师都是片面的。设计师的完整含义是综合各家之长于一身，并能在特定工作环境内对这些专家起到指导和协调的作用。

造型基础技能是通往专业设计的桥梁，它构成了设计师从形态到空间的认识能力、审美判断能力以及表达能力的核心。在美术类与理工类院校培养设计师的目标中，虽然各有侧重点，但造型基础技能的核心作用应当是一致的，即培养设计师对造型的敏感度以及通过造型来解决问题的能力。结构素描训练能够充分锻炼设计师在透视和结构穿插方面的造型能力，如图6-3所示。

当然，设计艺术的目的并非培养画家或艺术家，造型基础技能的培养强调实用性和适度性。然而，艺术设计必须建立在坚实的造型基础之上，以确保顺利地学习和掌握专业技能。造型基础技能包括设计素描、色彩学、三大构成原理以及制图和成型技术等。随着新设计理念的引入，造型基础技能的范畴已经扩展到摄影摄像造型和计算机绘图造型，并随着技术的进步而持续发展。

专业设计技能是设计师进入设计过程运用的技巧、技术、艺术手段的总和，是成才立业的必备条件和根本。专业设计技能涵盖视觉传达设计、产品设计、环境设计等专业类别。各类专业的设计技能基础大致相似，同时按照各自的专业特性，提出不同的训练要求。例

如，视觉传达设计侧重于平面设计技能的训练，产品设计和环境设计则偏重空间造型技能的训练。

图6-3　结构素描

相关知识与艺术设计理论是设计师积累学识、扩充内涵、增强实力的知识资源，设计师可以从中获取广泛的启迪与设计灵感。设计师在掌握一定的艺术设计技能之后，应重视自然科学与社会科学的学习，这构成了设计师头脑的"另一面"，或称之为技能的"另一只手"。例如，精通艺术设计理论能够指导设计实践，熟悉中外古今设计史能增强设计师的专业逻辑思考能力；熟练掌握设计方法能够激发设计师的创造力。这些因素都是塑造一个成熟设计师不可或缺的条件。

6.3　创造性能力的培养

创造力是人们在从事创造性劳动（如创造、发现、发明）中最关键、最活跃的因素。人们都承认，牛顿、达尔文、爱迪生、爱因斯坦等科学家和发明家的非凡创造力，瓦特、莫里斯、格罗皮乌斯、贝伦斯、柯布西耶、赖特、罗威等一大批现代设计师曾创造出璀璨的世界，使世人无限敬仰和缅怀。当今，创造力这个概念已成为心理学家、教育家、企业家、管理人员、科技工作者、文学艺术家以及新一代设计师广泛使用的术语，其表现形式十分广泛。人们常从不同角度将其视为全民素质加以培养，创造力为现代设计增添了一层光环。

激发设计师的创意、挖掘潜在的创新能力、拥有高品位的设计思维，是开发创造力、培养创造性能力的核心。培养创造性能力是提升设计师创造力的主要途径。

人类的创造以科学的发现为前提，以技术的发明为支持，以方案与过程的设计为保障。因此，人类的发现、发明、设计中都包含着创造的因素，而只有将发现、发明、设计三者结合起来，才是真正的创造。

创造力是人类特有的本质力量，虽然人的创造力无限，但其开发是一个复杂的系统工程。这不仅涉及对创造理论的研究、创造规律的总结，以及自然科学领域的深入探索，还需要融合美学、心理学、文学、教育学、人才学等人文学科的知识。此外，创造力的开发还需

根据每个人的具体情况，进行个性化的引导、培养和支持。因此，创造力的培养是一个多维度、跨学科的过程，需要综合考虑个体差异以及科学与人文的融合，以实现个人和社会层面创新能力的提高。对于设计师而言，将开发自己的创造力视为一项重大而艰巨、细致的工作，对提高自己的现代设计能力和设计品质具有重要的现实意义。

6.3.1　创造力的探索与研究

人们常把"创造力"看作智慧的金字塔，认为一般人不可高攀。其实，绝大多数人都具有创造力，人与人之间的创造力只有高低之分，而不存在有无之别。21世纪的现代人已把追求生活质量视为最新时尚，在这个物质与智慧并重的设计竞争时代，设计师应视其为一种新的机遇。这就要求设计师必须努力探索和挖掘创造力，以新观念、新发现、新发明迎接新时代的挑战。

创造力是创造具有社会价值新产品的能力。作为一种认知能力，它与人们的思维方式紧密相关。创造力是创造性主体在创造过程中展现的新知识、新思想、新概念、新创意，以及创造性思维能力和技能的总和。在现代设计领域，创造力表现为科学性与艺术性思维对设计主体和设计对象的现实影响，是主观与客观的结合、左脑与右脑功能的协同，以及科学与艺术共同创造的结果。

与创造力开发最为密切相关的素质包括自信、质疑、勇敢、勤奋、热情、紧迫感、好奇心、兴趣、情感和动机等。对生活的热爱、对目标的坚定追求，以及对周围环境的兴趣和好奇心，均对创造力的培养具有积极的促进作用。因此，设计师若想提升自身的创造力，就应该主动且自觉地热爱生活，并有意识地培养自己的创造性素质。

6.3.2　创造力的开发

对现代设计师来说，首先必须评估自己的创新能力，明确自己所具备的创造意识和突破性能力的强度。美国创造学家罗伯特·奥尔森曾说过，那些思想固执、顽固、缺乏灵活性和适应性的人，或者思想偏激的人，是很难产生新思想的。因此，真正意义上的设计师必须是那些不因循守旧、敢于创新的人。当人们还满足于约定俗成的观念和形式时，设计师却能从中发现问题，并通过自身的素质和能力去完成新创造。

设计师在设计和创造发明活动中，会自觉或不自觉地探索和挖掘创造力与创造技能。创造活动过程虽因设计师的类型和个性差异而不同，但创造作为一个完整的过程，是有阶段可划分、有阶梯可攀登的。

1. 动因阶段

动因阶段是随着人们需求的萌发而产生创造意识、明确创造目标的阶段。无论是生理需求、生活需求、学习需求还是工作需求，它们都能成为推动创造活动的动因。例如，为了扩大视野，人类发明了望远镜；由于手工艺的局限，计算机被发明作为辅助设计的工具。企业、市场和用户的需求更是推动设计创新活动的核心动力。在设计中，难题越是复杂，越能激发人们的创新动机，从而产生更优秀的设计方案。

2. 准备阶段

准备阶段是搜集设计素材、占有材料的阶段。扎实的素材资源是设计创造的重要基础，要取得设计成果，就得尽量撒开搜集这张网。中国画创作中"搜尽奇峰打草稿"之说就是此理。此外，还要系统分析前人的创新成果，对同类创新项目进行横向比较。在此基础上，提出问题、设定方法。

3. 孕育阶段

孕育阶段是创造灵感的潜伏期，也是设计发明的前奏。在这一阶段，设计师通过想象和运用各种创造性技巧，进行艰苦而复杂的创造性思维活动。他们通常会绘制大量草图和手稿，以及进行模型试验，以促进灵感的产生。这一阶段对设计师来说至关重要。

4. 顿悟阶段

顿悟阶段是设计师在经历孕育阶段的迷茫之后，迎来的豁然开朗时刻。在这一阶段，设计师的情绪高度集中，创造热情空前高涨，创造性思维特别活跃。创新点子相互碰撞，由点连成线，由线扩展成面，最终将孕育阶段的灵感整合，形成具有创造性的新方案。

5. 验证阶段

验证阶段是实现创造的最终环节，此阶段可能产生更新、更尖端的设计成果。在这一阶段，设计师需要整理和研究设计，吸纳各方意见，制订改进方案，制作验证模型，并将设计成果付诸实践以检验其效用。

在开发创造力的具体过程中，方法多种多样。目前，全球已总结出300多种方法，例如，纵向串联、横向联合的立体思考法；追根溯源、由果推因的逆向思维法；宏观与微观相结合的系统想象法；打破常规、求变创新的标新立异法等。这些方法均能助力设计师推陈出新，创作出卓越的设计作品。

6.3.3 设计问题的提出和解决

爱因斯坦曾说："提出一个问题往往比解决一个问题更为重要。"世界上的科学家、发明家、设计师的创造与发明都是从提出问题开始的，要勇于并能够提出各种问题，甚至提出一些在当时看似"荒唐"的问题。这样做的本身就是对自己创造力的开发。

当然，善于提出问题并非意味着每个问题都是正确的，也不意味着所有提出的问题都能得到解决。但是，能提出问题，是打开想象大门的第一步。心理学认为，疑问能引起定向反射，一旦有了这种反射，思维便会应运而生。提问法在人类认识活动中具有重要作用。对现代设计师来说，培养提问精神可从以下方面进行。

（1）寻原因。寻原因即看事物和现象时，不管是初次接触还是司空见惯，都不妨问一下"为什么"，养成每事必问的习惯。

（2）寻规律。对于身边的现象，不妨尝试"摸索"其规律。遇到问题，要自觉地进行

独立思考，不随波逐流，再问一个"为什么"，便于探索新问题。

（3）旧事新解。善于在平常的事物中发现新意，从平凡之中寻求不平凡，抛开成见，从而获得成功的契机。

（4）突破假象。在许多情况下，提不出问题是因为被假象迷惑。不要屈服于压力，尽力避免从众心理。如果能够揭开假象的面纱，问题就会迎刃而解。

（5）挑剔精神。在传统习惯中，"挑剔"一词多为贬义。然而，在培养创造性思维能力的过程中，有意识地这样做，往往能在被忽视之处发现问题的关键。

（6）不满足现状。对日常使用的工具、产品、装置、设备，乃至"老师之说""专家认为""权威论坛"产生不满足，敢于大胆发问，保持着创造的"饥饿感"。

关于解决问题的方法，国际上成熟的模式有多种。例如，美国心理学家桑代克在20世纪初提出了一种模式，阐明了解决问题的性质和过程，认为问题的解决是一个尝试错误的渐进过程，即通过尝试，错误的行为逐渐减少，正确的行为逐渐增加。1917年，德国心理学家科勒则认为，问题的解决需要识别问题情境中的各种关系，而对这种关系的理解是突然产生的，是一个顿悟过程。尝试错误和顿悟在设计、学习和问题解决中均极为普遍，这是两种不同方式、不同阶段或不同水平的问题解决类型。一般来说，对于简单且主体已有经验可循的问题的解决，往往不需要进行反复的错误尝试的过程；而对于复杂和创造性问题的解决，大多要经过尝试错误后方能产生顿悟。

设计师解决问题能力的训练一般为：①营造接纳意见的氛围；②精确界定问题；③掌握分析问题的方法；④多角度提出假设；⑤客观评价每个假设的优缺点；⑥思考影响解决问题的因素；⑦提供问题解决的机会并给予反馈。

事实证明，在创造性能力的开发过程中，创新往往需要打破传统。只有随时准备打破传统观念、挑战权威和教条、突破个人设计瓶颈的人，才更容易抓住机遇并取得成功。当然，为了提升自身的创造能力，设计师还需要了解并掌握创造性思维和技巧，深入理解创造力开发的相关因素。在实践中，设计师应充分利用有利因素，抑制或消除障碍，从而迅速激发和展现自己的创造性。

1. 什么是职业设计师？试述职业设计师的产生背景。
2. 一个设计师必备的素养与知识技能包括哪些方面？
3. 设计师与现代社会是一种什么样的关系？设计师的社会职责是什么？
4. 试述设计师的产生和演化过程。
5. 联系社会实践和学习体验，谈谈怎样才能成为一名合格的设计师。

参 考 文 献

[1] 朱国勤，吴飞飞. 包装设计[M]. 上海：上海人民美术出版社，2002.
[2] 任仲泉. 展示设计[M]. 南京：江苏美术出版社，2001.
[3] 余秉楠. 书籍设计[M]. 武汉：湖北美术出版社，2001.
[4] 陈瑞林. 中国现代艺术设计史[M]. 武汉：湖北科学技术出版社，2002.
[5] 李砚祖，芦影. 视觉传达设计的历史与美学[M]. 北京：中国人民大学出版社，2000.
[6] 李砚祖. 艺术设计概论[M]. 武汉：湖北美术出版社，2009.
[7] 原研哉. 设计中的设计[M]. 桂林：广西师范大学出版社，2010.
[8] 宋奕勤，李君华，蒋樱，等. 艺术设计概论[M]. 2版. 北京：清华大学出版社，2021.